設計點子

3000

讓設計輕鬆跳脫框架！
有了這本書，從此靈感一直來！

Hideaki Ohtani 、Kouhei Sugie、Hiroshi Hara、

Akiko Hayashi、Kumiko Hiramoto、Junya Yamada　著

前言

 要用怎樣的設計好呢……。

請馬上翻閱本書，
就能找到可以當作參考的設計！

　　本書是以「實用性」為目的編排而成，可以從書中找到經典的設計架構以及各式各樣的素材，彷彿一本範例大全。

　　不管是創意老手，或是還在學習且尚未有自信的設計初學者，甚至是需要立即靈感，應對各種狀況的企劃、業務、行銷職務及經營店舖的人們。由日本專業設計師親手操刀，收錄了超過三千個設計點子，肯定能成為你的即戰力。

　　趕快翻閱本書沐浴其中，相信會有出乎意料的靈感出現喔！如果可以將本書作為孕育出屬於你獨特設計的工具書來使用，我們會感到非常榮幸。

Contents

關於顏色表現

網頁的配色為RGB色彩模式，其他為CMYK。

02 搭配應用
IDEA

01

版面架構IDEA

Idea of framework

Design by Hiroshi Hara

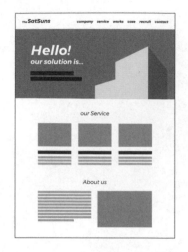

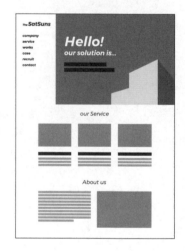

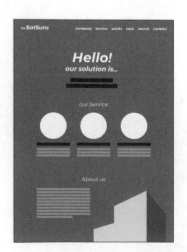
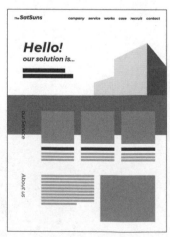
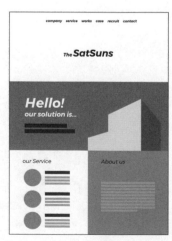

網頁設計 > 企業網站（行動裝置）

Design by Hiroshi Hara

網頁設計 > 媒體網站（行動裝置）

Design by Hiroshi Hara

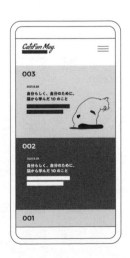
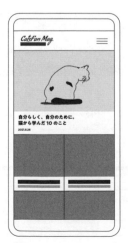
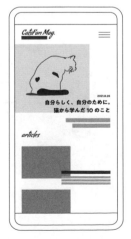

01

網頁設計＞電商網站（PC）

Design by Hiroshi Hara

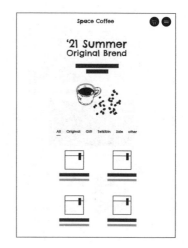

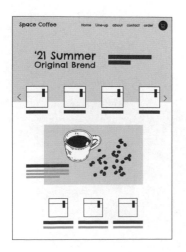
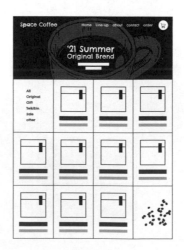
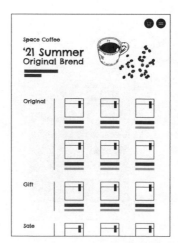

網頁設計 ＞ 電商網站（行動裝置）

Design by Hiroshi Hara

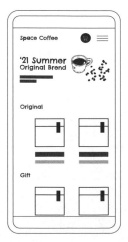

Design by Hiroshi Hara

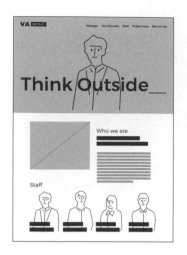
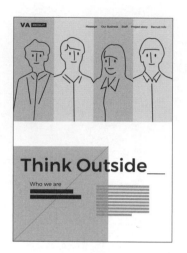
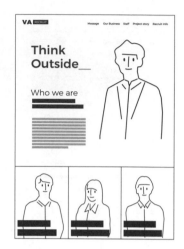

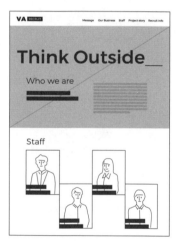
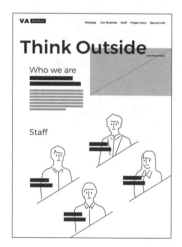
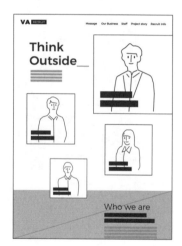

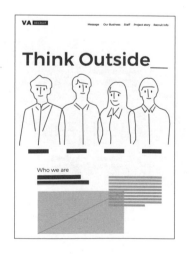
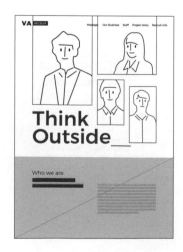
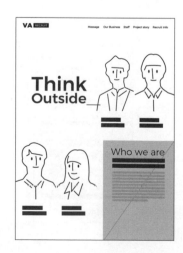

網頁設計＞招募網站（行動裝置）

Design by Hiroshi Hara

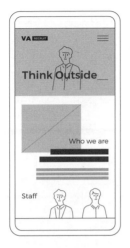

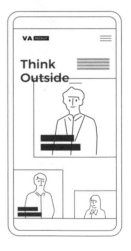

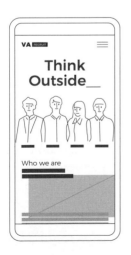
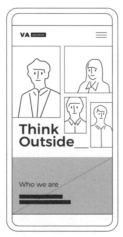

版面架構IDEA
格線佈局 ＞ 橫排（2欄）

Design by Hideaki Ohtani

① ②

格線佈局＞橫排（2 欄）

Design by Hideaki Ohtani

01

格線佈局＞橫排（3 欄）

Design by Hideaki Ohtani

① ② ③

格線佈局＞橫排（3 欄）

Design by Hideaki Ohtani

01

版面架構IDEA

格線佈局＞橫排（3欄）

Design by Hideaki Ohtani

① ② ③

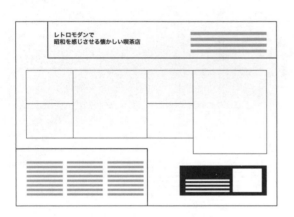

格線佈局＞橫排（3 欄）

Design by Hideaki Ohtani

<u>版面架構IDEA</u>

格線佈局＞橫排（4欄）

Design by Hideaki Ohtani

格線佈局＞橫排（4欄）

Design by Hideaki Ohtani

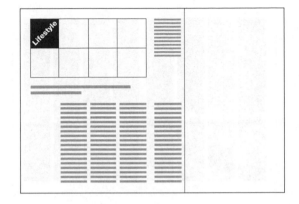

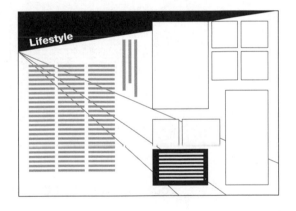

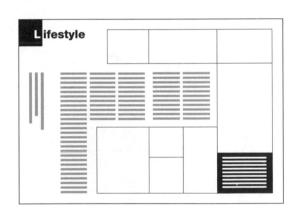

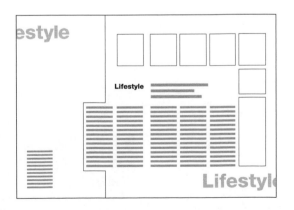

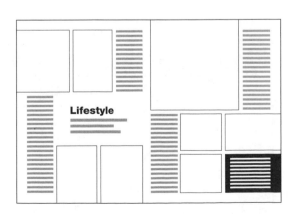

01

格線佈局＞橫排（4欄）

Design by Hideaki Ohtani

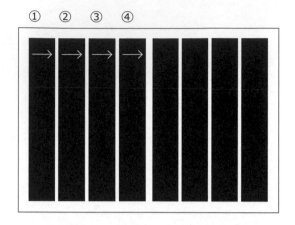

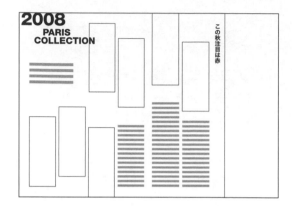

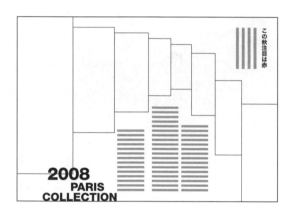

格線佈局＞橫排（4欄）

Design by Hideaki Ohtani

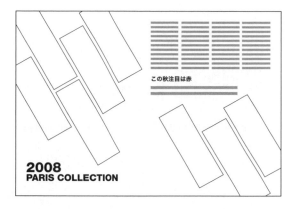

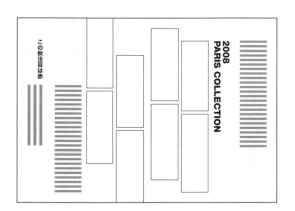

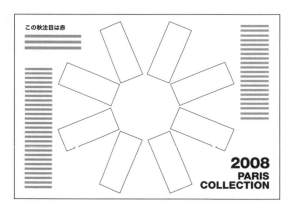

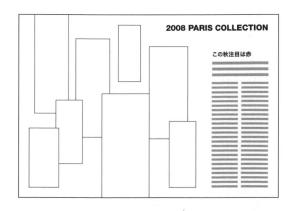

版面架構IDEA

格線佈局＞直排（2欄）

Design by Hideaki Ohtani

格線佈局＞直排（2欄）

Design by Hideaki Ohtani

① ②

格線佈局＞直排（3欄）

Design by Hideaki Ohtani

格線佈局 ＞ 直排（3 欄）

Design by Hideaki Ohtani

① →
② →
③ →

格線佈局＞直排（4欄）

Design by Hideaki Ohtani

格線佈局＞直排（4欄）

Design by Hideaki Ohtani

Design by Hideaki Ohtani

格線佈局 ＞ 直排（5 欄）

Design by Hideaki Ohtani

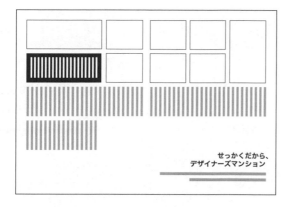

① ② ③ ④ ⑤

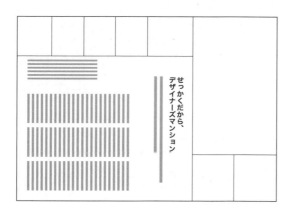

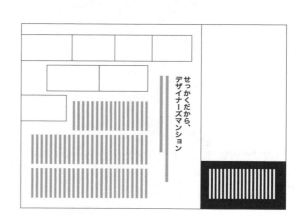

格線佈局＞直排（8欄）

Design by Hideaki Ohtani

格線佈局＞直排（8欄）

Design by Hideaki Ohtani

版面架構IDEA

格線佈局＞橫直排混合

Design by Hideaki Ohtani

格線佈局 ＞ 橫直排混合

Design by Hideaki Ohtani

Design by Kouhei Sugie

Design by Kouhei Sugie

Design by Hiroshi Hara

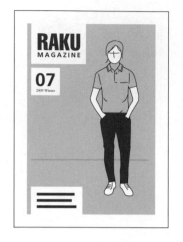

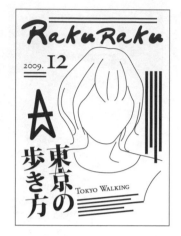

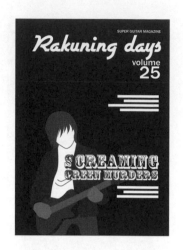

Design by Kumiko Hiramoto

雑誌設計 > 封面

Design by Junya Yamada

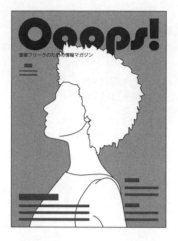
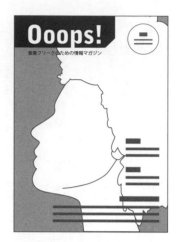

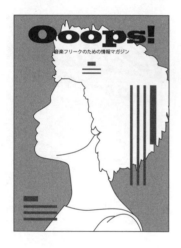
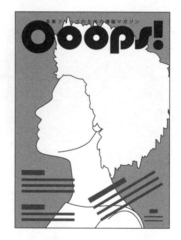
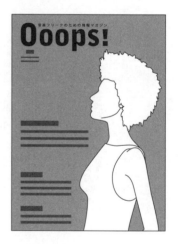

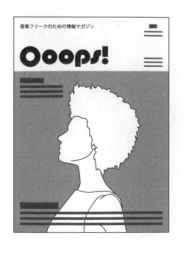
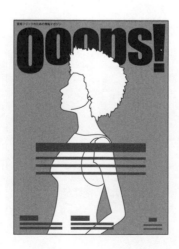
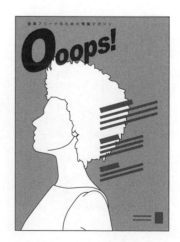

雜誌設計 > 封面

Design by Akiko Hayashi

雜誌設計 > 旅遊雜誌

Design by Kouhei Sugie

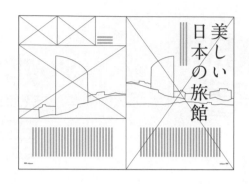
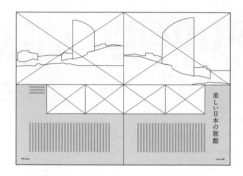

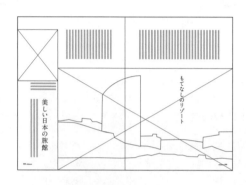
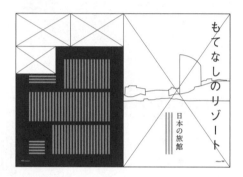

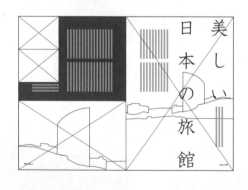
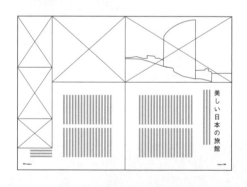

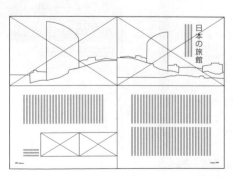
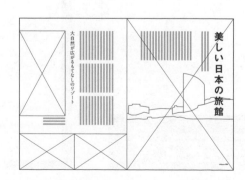

雑誌設計 > 汽車雑誌

Design by Kouhei Sugie

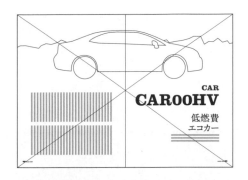
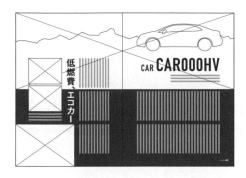

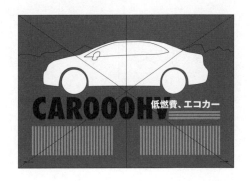

Design by Kouhei Sugie

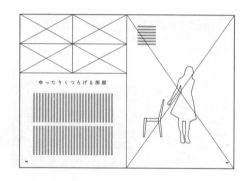

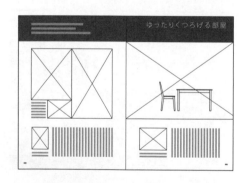

雑誌設計 > 室內設計雜誌

Design by Kouhei Sugie

雜誌設計 > 古董雜誌

Design by Hideaki Ohtani

雜誌設計 > 時尚雜誌

Design by Kouhei Sugie

Design by Kouhei Sugie

版面架構IDEA

雜誌設計 > 女性時尚雜誌

Design by Hideaki Ohtani

雑誌設計 > 女性時尚雑誌

Design by Hideaki Ohtani

01

雑誌設計＞男性時尚雑誌

Design by Hideaki Ohtani

雑誌設計 > 男性時尚雑誌

Design by Hideaki Ohtani

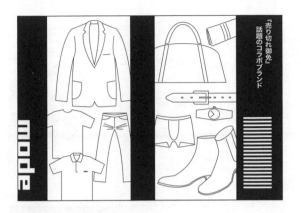

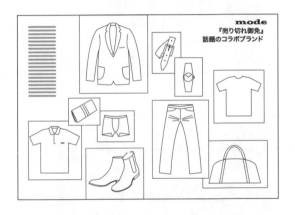

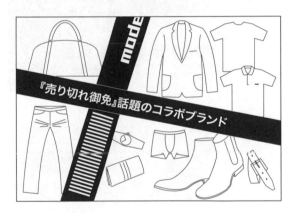

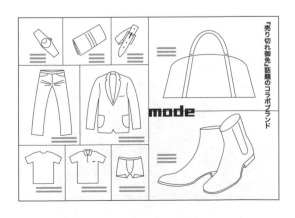

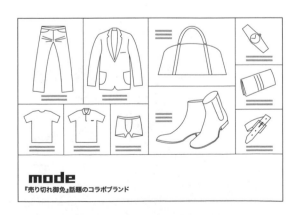

Design by Hiroshi Hara

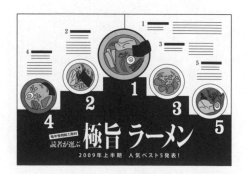

雜誌設計 > 美食雜誌

Design by Hiroshi Hara

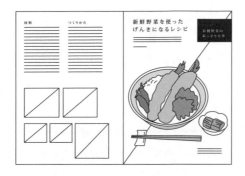
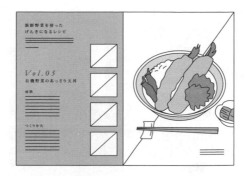

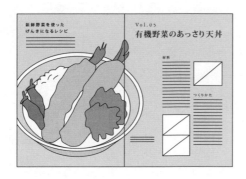

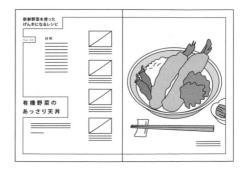

Design by Hiroshi Hara

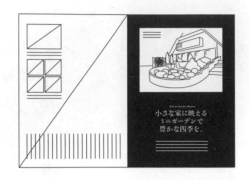
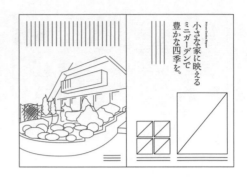

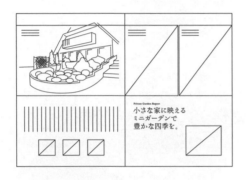

雑誌設計 > 生活風格雑誌

Design by Hiroshi Hara

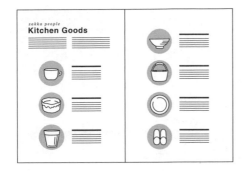

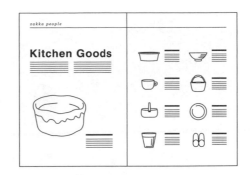

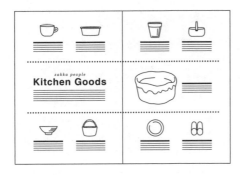

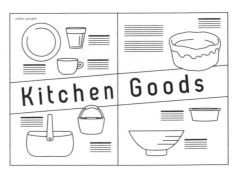

雜誌設計 > 生活風格雜誌

Design by Hiroshi Hara

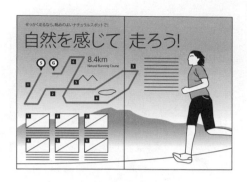
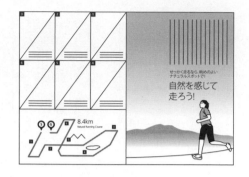

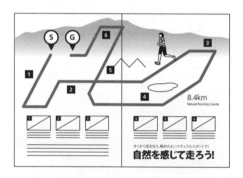
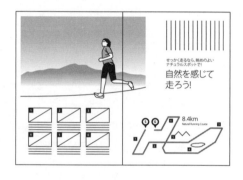

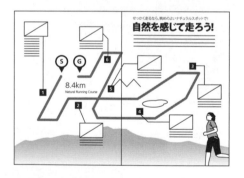
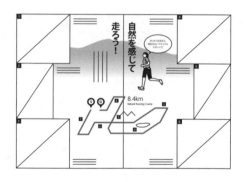

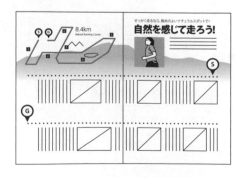
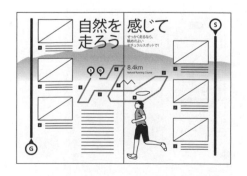

雜誌設計 > 生活風格雜誌

Design by Hiroshi Hara

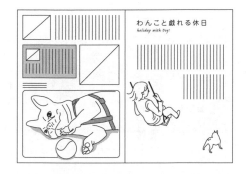
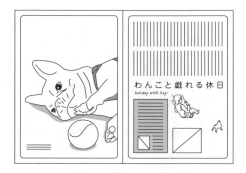

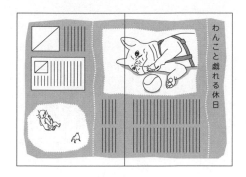

Design by Hiroshi Hara

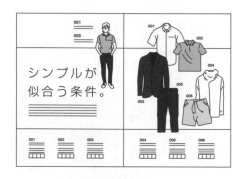

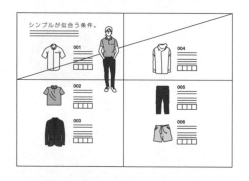
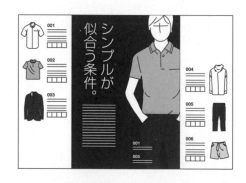

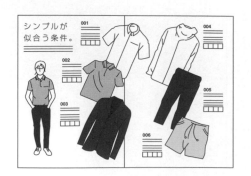
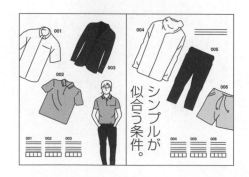

雑誌設計 > 商品型録

Design by Hiroshi Hara

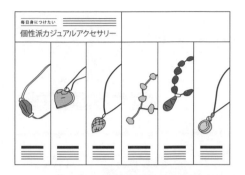

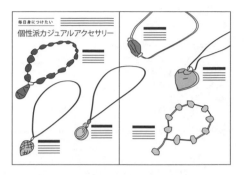

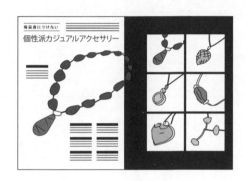

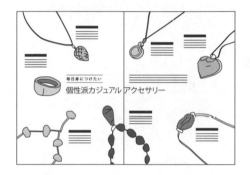

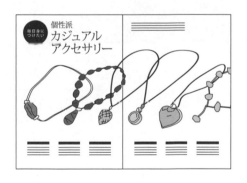

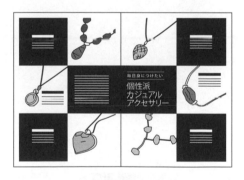

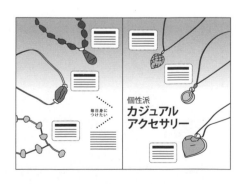

Design by Hideaki Ohtani

雜誌設計 > 配飾雜誌

Design by Hideaki Ohtani

雜誌設計 ＞ 產地直送預購

Design by Hideaki Ohtani

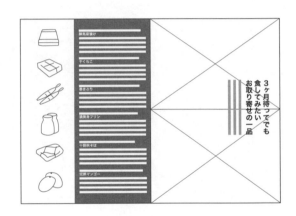

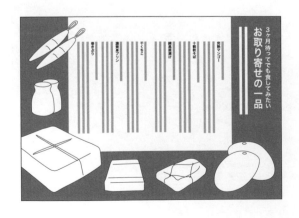

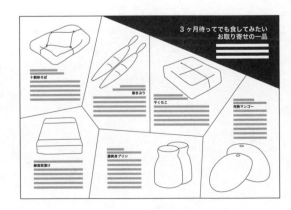

雑誌設計 > 產地直送預購

Design by Hideaki Ohtani

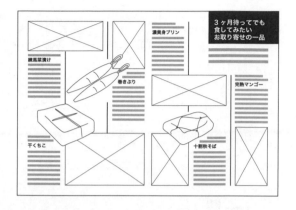

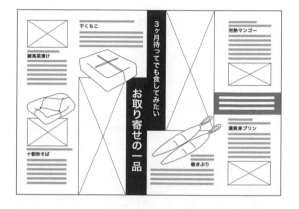

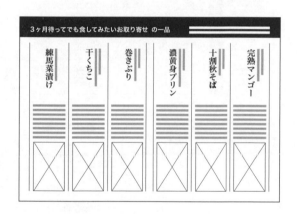

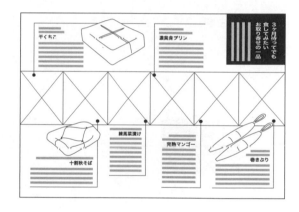

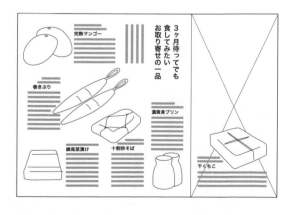

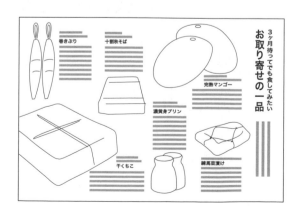

Design by Hideaki Ohtani

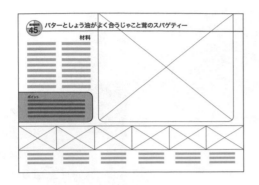

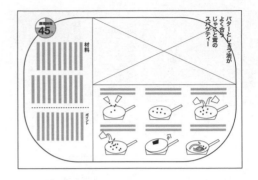

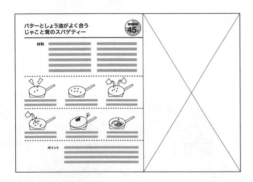

Design by Hideaki Ohtani

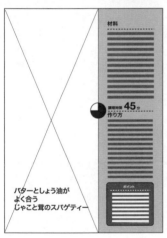

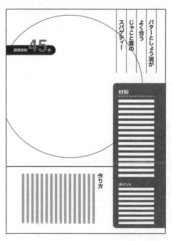

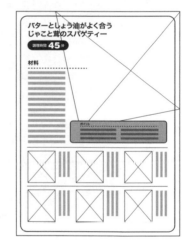

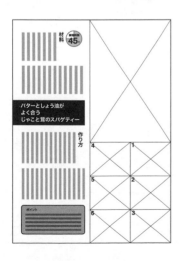

版面架構 IDEA

書籍設計 > 經典設計

Design by Kouhei Sugie

山田山子 編

ブックカバー
デザイン

泳翔出版

どこで生れたかとんと見当がつかぬ。何でも薄暗いじめじめした所でニャーニャー泣いていた事だけは記憶している。吾輩はここで始めて人間というものを見た。しかもあとで聞くとそれは書生という人間中で一番獰悪な種族であったそうだ。この書生というのは時々我々を捕えて煮て食うという話である。しかしその当時は何という考もなかったから別段恐しいとも思わなかった。ただ彼の掌に載せられてスーと持ち上げられた時何だかフワフワした感じがあったばかりである。掌の上で少し落ちついて書生の顔を見たのがいわゆる人間というものの見始であろう。この時妙なものだと思った感じが今でも残っている。第一毛をもって装飾されべきはずの顔がつるつるしてまるで薬缶だ。その後猫にもだいぶ逢ったがこんな片輪には一度も出会わした事がない。のみならず顔の真中があまりに突起している。そうしてその穴の中から時々ぷ

第一章 吾輩は猫である

うぷうと煙を吹く。どうも咽せぽくて実に弱った。これが人間の飲む煙草というものである事はようやくこの頃知った。
この書生の掌の裏でしばらくはよい心持に坐っておったが、しばらくすると非常な速力で運転し始めた。書生が動くのか自分だけが動くのか分らないが無暗に眼が廻る。胸が悪くなる。到底助からないと思っていると、どさりと音がして眼から火が出た。それまでは記憶しているがあとは何の事やらいくら考え出そうとしても分らない。ふと気が付いて見ると書生はいない。たくさんおった兄弟が一疋も見えぬ。肝心の母親さえ姿を隠してしまった。その上今までの所とは違って無暗に明るい。眼を明いていられぬくらいだ。はてな何でも容子がおかしいと、のそのそ這い出して見ると非常に痛い。吾輩は藁の上から急に笹原の中へ棄てられたのである。
ようやくの思いで笹原を這い出すと向うに大きな池がある。吾輩は池の前に坐ってどうしたらよかろうかと考えて見た。別にこれという分別も出ない。しばらくして泣いたら書生がまた迎に来てくれるかと考え付いた。ニャー、ニャーと試みにやって見たが誰も来ない。そのうち池の上をさらさらと風が渡って日が暮れかかる。腹が非常に

6

名前はまだ無い

書籍設計 > 封面

Design by Kouhei Sugie

Design by Kouhei Sugie

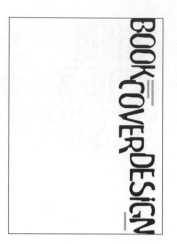
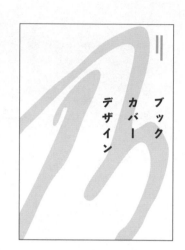

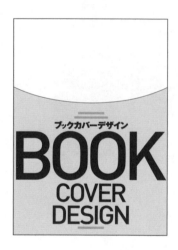
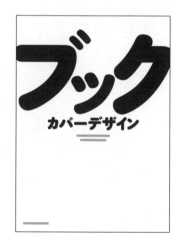

書籍設計 > 版型（直排）

Design by Kouhei Sugie

版面架構IDEA

書籍設計 ＞ 版型（横排）

Design by Kouhei Sugie

書籍設計＞版型（實用工具書）

Design by Kouhei Sugie

Design by Hideaki Ohtani

46 | 47

46 | 47

46 | 47

46 47

46 47

46 47

書籍設計 > 頁碼

Design by Hideaki Ohtani

46 47

46 47

46 47

46 47

46 47

46 47

Design by Hideaki Ohtani

書籍設計 > 頁碼

Design by Hideaki Ohtani

書籍設計 > 標題（黑體橫排）

Design by Hideaki Ohtani

春は、あけぼの。やう やう白くなりゆく山ぎは

少し明りて紫だちたる雲の細くたなびきたる。夏は、夜。月の頃はさらなり。闇もなほ。螢の多く飛び違ひたる。また、ただ一つ二つなど、ほのかにうち光りて行くもをかし。雨など降るもをかし。秋は、夕暮。夕日のさして、山の端（は）いと近うなりたるに、烏の寝どころへ行くとて、三つ四つ、二つ三つなど、飛び急ぐさへあはれなり。

― 春は、あけぼの。やう やう白くなりゆく山ぎは

少し明りて紫だちたる雲の細くたなびきたる。夏は、夜。月の頃はさらなり。闇もなほ。螢の多く飛び違ひたる。また、ただ一つ二つなど、ほのかにうち光りて行くもをかし。雨など降るもをかし。秋は、夕暮。夕日のさして、山の端（は）いと近うなりたるに、烏の寝どころへ行くとて、三つ四つ、二つ三つなど、飛び急ぐさへあはれなり。

春は、あけぼの。 やうやう白くなり ゆく山ぎは

少し明りて紫だちたる雲の細くたなびきたる。夏は、夜。月の頃はさらなり。闇もなほ。螢の多く飛び違ひたる。また、ただ一つ二つなど、ほのかにうち光りて行くもをかし。雨など降るもをかし。秋は、夕暮。夕日のさして、山の端（は）いと近うなりたるに、烏の寝どころへ行くとて、三つ四つ、二つ三つなど、飛び急ぐさへあはれなり。

春 は、あけぼの。やう やう白くなりゆく山ぎは

少し明りて紫だちたる雲の細くたなびきたる。夏は、夜。月の頃はさらなり。闇もなほ。螢の多く飛び違ひたる。また、ただ一つ二つなど、ほのかにうち光りて行くもをかし。雨など降るもをかし。秋は、夕暮。夕日のさして、山の端（は）いと近うなりたるに、烏の寝どころへ行くとて、三つ四つ、二つ三つなど、飛び急ぐさへあはれなり。

春は、あけぼの。 やうやう白くなりゆく山ぎは

少し明りて紫だちたる雲の細くたなびきたる。夏は、夜。月の頃はさらなり。闇もなほ。螢の多く飛び違ひたる。また、ただ一つ二つなど、ほのかにうち光りて行くもをかし。雨など降るもをかし。秋は、夕暮。夕日のさして、山の端（は）いと近うなりたるに、烏の寝どころへ行くとて、三つ四つ、二つ三つなど、飛び急ぐさへあはれなり。

【 春は、あけぼの。やう やう白くなりゆく山ぎは 】

少し明りて紫だちたる雲の細くたなびきたる。夏は、夜。月の頃はさらなり。闇もなほ。螢の多く飛び違ひたる。また、ただ一つ二つなど、ほのかにうち光りて行くもをかし。雨など降るもをかし。秋は、夕暮。夕日のさして、山の端（は）いと近うなりたるに、烏の寝どころへ行くとて、三つ四つ、二つ三つなど、飛び急ぐさへあはれなり。

Design by Hideaki Ohtani

春は、あけぼの。やう やう白くなりゆく山ぎは

少し明りて紫だちたる雲の細くたなびきたる。夏は、夜。月の頃はさらなり。闇もなほ。螢の多く飛び違ひたる。また、ただ一つ二つなど、ほのかにうち光りて行くもをかし。雨など降るもをかし。秋は、夕暮。夕日のさして、山の端（は）いと近うなりたるに、烏の寝どころへ行くとて、三つ四つ、二つ三つなど、飛び急ぐさへあはれなり。

春は、あけぼの。 やうやう白くなりゆく山ぎは

少し明りて紫だちたる雲の細くたなびきたる。夏は、夜。月の頃はさらなり。闇もなほ。螢の多く飛び違ひたる。また、ただ一つ二つなど、ほのかにうち光りて行くもをかし。雨など降るもをかし。秋は、夕暮。夕日のさして、山の端（は）いと近うなりたるに、烏の寝どころへ行くとて、三つ四つ、二

 は、あけぼの。 やうやう白くなりゆく山ぎは

少し明りて紫だちたる雲の細くたなびきたる。夏は、夜。月の頃はさらなり。闇もなほ。螢の多く飛び違ひたる。また、ただ一つ二つなど、ほのかにうち光りて行くもをかし。雨など降るもをかし。秋は、夕暮。夕日のさして、山の端（は）いと近うなりたるに、烏の寝どころへ行くとて、三つ四つ、二つ三つなど、飛び急ぐさへあはれなり。

春は、あけぼの。やう やう白くなりゆく山ぎは

少し明りて紫だちたる雲の細くたなびきたる。夏は、夜。月の頃はさらなり。闇もなほ。螢の多く飛び違ひたる。また、ただ一つ二つなど、ほのかにうち光りて行くもをかし。雨など降るもをかし。秋は、夕暮。夕日のさして、山の端（は）いと近うなりたるに、烏の寝どころへ行くとて、三つ四つ、二つ三つなど、飛び急ぐさへあはれなり。

春は、あけぼの。やう やう白くなりゆく山ぎは

少し明りて紫だちたる雲の細くたなびきたる。夏は、夜。月の頃はさらなり。闇もなほ。螢の多く飛び違ひたる。また、ただ一つ二つなど、ほのかにうち光りて行くもをかし。雨など降るもをかし。秋は、夕暮。夕日のさして、山の端（は）いと近うなりたるに、烏の寝どころへ行くとて、三つ四つ、二つ三つなど、飛び急ぐさへあはれなり。

「 春は、あけぼの。やうやう白くなりゆく山ぎは 」

少し明りて紫だちたる雲の細くたなびきたる。夏は、夜。月の頃はさらなり。闇もなほ。螢の多く飛び違ひたる。また、ただ一つ二つなど、ほのかにうち光りて行くもをかし。雨など降るもをかし。秋は、夕暮。夕日のさして、山の端（は）いと近うなりたるに、烏の寝どころへ行くとて、三つ四つ、二つ三つなど、飛び急ぐさへあはれなり。

書籍設計＞標題（明體橫排）

Design by Hideaki Ohtani

春は、あけぼの。やう やう白くなりゆく山ぎは

少し明りて紫だちたる雲の細くたなびきたる。夏は、夜。月の頃はさらなり。闇もなほ。螢の多く飛び違ひたる。また、ただ一つ二つなど、ほのかにうち光りて行くもをかし。雨など降るもをかし。秋は、夕暮。夕日のさして、山の端（は）いと近うなりたるに、烏の寝どころへ行くとて、三つ四つ、二つ三つなど、飛び急ぐさへあはれなり。

一 春は、あけぼの。やう やう白くなりゆく山ぎは

少し明りて紫だちたる雲の細くたなびきたる。夏は、夜。月の頃はさらなり。闇もなほ。螢の多く飛び違ひたる。また、ただ一つ二つなど、ほのかにうち光りて行くもをかし。雨など降るもをかし。秋は、夕暮。夕日のさして、山の端（は）いと近うなりたるに、烏の寝どころへ行くとて、三つ四つ、二つ三つなど、飛び急ぐさへあはれなり。

春は、あけぼの。 やうやう白くなり ゆく山ぎは

少し明りて紫だちたる雲の細くたなびきたる。夏は、夜。月の頃はさらなり。闇もなほ。螢の多く飛び違ひたる。また、ただ一つ二つなど、ほのかにうち光りて行くもをかし。雨など降るもをかし。秋は、夕暮。夕日のさして、山の端（は）いと近うなりたるに、烏の寝どころへ行くとて、三つ四つ、二つ三つなど、飛び急ぐさへあはれなり。

春 は、あけぼの。やう やう白くなりゆく山ぎは

少し明りて紫だちたる雲の細くたなびきたる。夏は、夜。月の頃はさらなり。闇もなほ。螢の多く飛び違ひたる。また、ただ一つ二つなど、ほのかにうち光りて行くもをかし。雨など降るもをかし。秋は、夕暮。夕日のさして、山の端（は）いと近うなりたるに、烏の寝どころへ行くとて、三つ四つ、二つ三つなど、飛び急ぐさへあはれなり。

春は、あけぼの。 やうやう白くなりゆく山ぎは

少し明りて紫だちたる雲の細くたなびきたる。夏は、夜。月の頃はさらなり。闇もなほ。螢の多く飛び違ひたる。また、ただ一つ二つなど、ほのかにうち光りて行くもをかし。雨など降るもをかし。秋は、夕暮。夕日のさして、山の端（は）いと近うなりたるに、烏の寝どころへ行くとて、三つ四つ、二つ三つなど、飛び急ぐさへあはれなり。

【 春は、あけぼの。やう やう白くなりゆく山ぎは 】

少し明りて紫だちたる雲の細くたなびきたる。夏は、夜。月の頃はさらなり。闇もなほ。螢の多く飛び違ひたる。また、ただ一つ二つなど、ほのかにうち光りて行くもをかし。雨など降るもをかし。秋は、夕暮。夕日のさして、山の端（は）いと近うなりたるに、烏の寝どころへ行くとて、三つ四つ、二つ三つなど、飛び急ぐさへあはれなり。

書籍設計 > 標題（明體橫排）

Design by Hideaki Ohtani

春は、あけぼの。やう やう白くなりゆく山ぎは

少し明りて紫だちたる雲の細くたなびきたる。夏は、夜。月の頃はさらなり。闇もなほ。螢の多く飛び違ひたる。また、ただ一つ二つなど、ほのかにうち光りて行くもをかし。雨など降るもをかし。秋は、夕暮。夕日のさして、山の端（は）いと近うなりたるに、烏の寝どころへ行くとて、三つ四つ、二つ三つなど、飛び急ぐさへあはれなり。

春は、あけぼの。やうやう白くなりゆく山ぎは

少し明りて紫だちたる雲の細くたなびきたる。夏は、夜。月の頃はさらなり。闇もなほ。螢の多く飛び違ひたる。また、ただ一つ二つなど、ほのかにうち光りて行くもをかし。雨など降るもをかし。秋は、夕暮。夕日のさして、山の端（は）いと近うなりたるに、烏の寝どころへ行くとて、三

 は、あけぼの。やうやう白くなりゆく山ぎは

少し明りて紫だちたる雲の細くたなびきたる。夏は、夜。月の頃はさらなり。闇もなほ。螢の多く飛び違ひたる。また、ただ一つ二つなど、ほのかにうち光りて行くもをかし。雨など降るもをかし。秋は、夕暮。夕日のさして、山の端（は）いと近うなりたるに、烏の寝どころへ行くとて、三つ四つ、二つ三つなど、飛び急ぐさへあはれなり。

春は、あけぼの。やう やう白くなりゆく山ぎは

少し明りて紫だちたる雲の細くたなびきたる。夏は、夜。月の頃はさらなり。闇もなほ。螢の多く飛び違ひたる。また、ただ一つ二つなど、ほのかにうち光りて行くもをかし。雨など降るもをかし。秋は、夕暮。夕日のさして、山の端（は）いと近うなりたるに、烏の寝どころへ行くとて、三つ四つ、二つ三つなど、飛び急ぐさへあはれなり。

春は、あけぼの。やう やう白くなりゆく山ぎは

少し明りて紫だちたる雲の細くたなびきたる。夏は、夜。月の頃はさらなり。闇もなほ。螢の多く飛び違ひたる。また、ただ一つ二つなど、ほのかにうち光りて行くもをかし。雨など降るもをかし。秋は、夕暮。夕日のさして、山の端（は）いと近うなりたるに、烏の寝どころへ行くとて、三つ四つ、二つ三つなど、飛び急ぐさへあはれなり。

「　春は、あけぼの。やうやう白くなりゆく山ぎは　」

少し明りて紫だちたる雲の細くたなびきたる。夏は、夜。月の頃はさらなり。闇もなほ。螢の多く飛び違ひたる。また、ただ一つ二つなど、ほのかにうち光りて行くもをかし。雨など降るもをかし。秋は、夕暮。夕日のさして、山の端（は）いと近うなりたるに、烏の寝どころへ行くとて、三つ四つ、二つ三つなど、飛び急ぐさへあはれなり。

書籍設計 ＞ 標題（黑體直排）

Design by Hideaki Ohtani

春は、あけぼの。やうやう白くなりゆく山ぎは

少し明りて紫だちたる雲の細くたなびきたる。夏は、夜。月の頃はさらなり。闇もなほ。螢の多く飛び違ひたる。また、ただ一つ二つなど、ほのかにうち光りて行くもをかし。雨など降るもをかし。秋は、夕暮。夕日のさして、山の端（は）いと近うなりたるに、烏の寝どころへ行くとて、三つ四つ、二つ三つなど、飛び急ぐさへあはれなり。

春は、あけぼの。やうやう白くなりゆく山ぎは

少し明りて紫だちたる雲の細くたなびきたる。夏は、夜。月の頃はさらなり。闇もなほ。螢の多く飛び違ひたる。また、ただ一つ二つなど、ほのかにうち光りて行くもをかし。雨など降るもをかし。秋は、夕暮。夕日のさして、山の端（は）いと近うなりたるに、烏の寝どころへ行くとて、三つ四つ、二つ三つなど、飛び急ぐさへあはれなり。

春は、あけぼの。やうやう白くなりゆく山ぎは

少し明りて紫だちたる雲の細くたなびきたる。夏は、夜。月の頃はさらなり。闇もなほ。螢の多く飛び違ひたる。また、ただ一つ二つなど、ほのかにうち光りて行くもをかし。雨など降るもをかし。秋は、夕暮。夕日のさして、山の端（は）いと近うなりたるに、烏の寝どころへ行くとて、三つ四つ、二つ三つなど、飛び急ぐさへあはれなり。

春は、あけぼの。やうやう白くなりゆく山ぎは

夏は、夜。月の頃はさらなり。闇もなほ。螢の多く飛び違ひたる。また、ただ一つ二つなど、ほのかにうち光りて行くもをかし。雨など降るもをかし。秋は、夕暮。夕日のさして、山の端（は）いと近うなりたるに、烏の寝どころへ行くとて、三つ四つ、二つ三つなど、飛び急ぐさへあはれなり。

少し明りて紫だちたる雲の細くたなびきたる。

春は、あけぼの。やうやう白くなり ゆく山ぎは

少し明りて紫だちたる雲の細くたなびきたる。夏は、夜。月の頃はさらなり。闇もなほ。螢の多く飛び違ひたる。また、ただ一つ二つなど、ほのかにうち光りて行くもをかし。雨など降るもをかし。秋は、夕暮。夕日のさして、山の端（は）いと近うなりたるに、烏の寝どころへ行くとて、三つ四つ、二つ三つなど、飛び急ぐさへあはれなり。

春は、あけぼの。やう やう白くなりゆく 山ぎは

少し明りて紫だちたる雲の細くたなびきたる。夏は、夜。月の頃はさらなり。闇もなほ。螢の多く飛び違ひたる。また、ただ一つ二つなど、ほのかにうち光りて行くもをかし。雨など降るもをかし。秋は、夕暮。夕日のさして、山の端（は）いと近うなりたるに、烏の寝どころへ行くとて、三つ四つ、二つ三つなど、飛び急ぐさへあはれなり。

書籍設計 ＞ 標題（黑體直排）

Design by Hideaki Ohtani

春は、あけぼの。やうやう白くなりゆく 山ぎは

少し明りて紫だちたる雲の細くたなびきたる。夏は、夜。月の頃はさらなり。闇もなほ。螢の多く飛び違ひたる。また、ただ一つ二つなど、ほのかにうち光りて行くもをかし。雨など降るもをかし。秋は、夕暮。夕日のさして、山の端（は）いと近うなりたるに、烏の寝どころへ行くとて、三つ四つ、二つ三つなど、飛び急ぐさへあはれなり。

春は、あけぼの。やうやう白くなりゆく山ぎは

少し明りて紫だちたる雲の細くたなびきたる。夏は、夜。月の頃はさらなり。闇もなほ。螢の多く飛び違ひたる。また、ただ一つ二つなど、ほのかにうち光りて行くもをかし。雨など降るもをかし。秋は、夕暮。夕日のさして、山の端（は）いと近うなりたるに、烏の寝どころへ行くとて、三つ四つ、二つ三つなど、飛び急ぐさへあはれなり。

春は、あけぼの。やうやう白くなりゆく山ぎは

少し明りて紫だちたる雲の細くたなびきたる。夏は、夜。月の頃はさらなり。闇もなほ。螢の多く飛び違ひたる。また、ただ一つ二つなど、ほのかにうち光りて行くもをかし。雨など降るもをかし。秋は、夕暮。夕日のさして、山の端（は）いと近うなりたるに、烏の寝どころへ行くとて、三つ四つ、二つ三つなど、飛び急ぐさへあはれなり。

「春は、あけぼの。やうやう 白くなりゆく山ぎは」

少し明りて紫だちたる雲の細くたなびきたる。夏は、夜。月の頃はさらなり。闇もなほ。螢の多く飛び違ひたる。また、ただ一つ二つなど、ほのかにうち光りて行くもをかし。雨など降るもをかし。秋は、夕暮。夕日のさして、山の端（は）いと近うなりたるに、烏の寝どころへ行くとて、三つ四つ、二つ三つなど、飛び急ぐさへあはれなり。

春 は、あけぼの。やうやう 白くなりゆく山ぎは

少し明りて紫だちたる雲の細くたなびきたる。夏は、夜。月の頃はさらなり。闇もなほ。螢の多く飛び違ひたる。また、ただ一つ二つなど、ほのかにうち光りて行くもをかし。雨など降るもをかし。秋は、夕暮。夕日のさして、山の端（は）いと近うなりたるに、烏の寝どころへ行くとて、三つ四つ、二つ三つなど、飛び急ぐさへあはれなり。

春は、あけぼの。やうやう白くなりゆく山ぎは

少し明りて紫だちたる雲の細くたなびきたる。夏は、夜。月の頃はさらなり。闇もなほ。螢の多く飛び違ひたる。また、ただ一つ二つなど、ほのかにうち光りて行くもをかし。雨など降るもをかし。秋は、夕暮。夕日のさして、山の端（は）いと近うなりたるに、烏の寝どころへ行くとて、三つ四つ、二つ三つなど、飛び急ぐさへあはれなり。

版面架構IDEA

書籍設計＞標題（明體直排）

Design by Hideaki Ohtani

春は、あけぼの。やう
やう白くなりゆく山ぎは

少し明りて紫だちたる雲の細くたなびきたる。夏は、夜。月の頃はさらなり。闇もなほ。螢の多く飛び違ひたる。また、ただ一つ二つなど、ほのかにうち光りて行くもをかし。雨など降るもをかし。秋は、夕暮。夕日のさして、山の端（は）いと近うなりたるに、烏の寝どころへ行くとて、三つ四つ、二つ三つなど、飛び急ぐさへあはれなり。

──
春は、あけぼの。やう
やう白くなりゆく山ぎは

少し明りて紫だちたる雲の細くたなびきたる。夏は、夜。月の頃はさらなり。闇もなほ。螢の多く飛び違ひたる。また、ただ一つ二つなど、ほのかにうち光りて行くもをかし。雨など降るもをかし。秋は、夕暮。夕日のさして、山の端（は）いと近うなりたるに、烏の寝どころへ行くとて、三つ四つ、二つ三つなど、飛び急ぐさへあはれなり。

春は、あけぼの。やうやう
白くなりゆく山ぎは

少し明りて紫だちたる雲の細くたなびきたる。夏は、夜。月の頃はさらなり。闇もなほ。螢の多く飛び違ひたる。また、ただ一つ二つなど、ほのかにうち光りて行くもをかし。雨など降るもをかし。秋は、夕暮。夕日のさして、山の端（は）いと近うなりたるに、烏の寝どころへ行くとて、三つ四つ、二つ三つなど、飛び急ぐさへあはれなり。

春 は、あけぼの。やうやう
白くなりゆく山ぎは

少し明りて紫だちたる雲の細くたなびきたる。夏は、夜。月の頃はさらなり。闇もなほ。螢の多く飛び違ひたる。また、ただ一つ二つなど、ほのかにうち光りて行くもをかし。雨など降るもをかし。秋は、夕暮。夕日のさして、山の端（は）いと近うなりたるに、烏の寝どころへ行くとて、三つ四つ、二つ三つなど、飛び急ぐさへあはれなり。

春は、あけぼの。やうやう白くなり
ゆく山ぎは

少し明りて紫だちたる雲の細くたなびきたる。夏は、夜。月の頃はさらなり。闇もなほ。螢の多く飛び違ひたる。また、ただ一つ二つなど、ほのかにうち光りて行くもをかし。雨など降るもをかし。秋は、夕暮。夕日のさして、山の端（は）いと近うなりたるに、烏の寝どころへ行くとて、三つ四つ、二つ三つなど、飛び急ぐさへあはれなり。

春は、あけぼの。
やうやう白くなりゆく山ぎは

少し明りて紫だちたる雲の細くたなびきたる。夏は、夜。月の頃はさらなり。闇もなほ。螢の多く飛び違ひたる。また、ただ一つ二つなど、ほのかにうち光りて行くもをかし。雨など降るもをかし。秋は、夕暮。夕日のさして、山の端（は）いと近うなりたるに、烏の寝どころへ行くとて、三つ四つ、二つ三つなど、飛び急ぐさへあはれなり。

【春は、あけぼの。やう
やう白くなりゆく山ぎは】

少し明りて紫だちたる雲の細くたなびきたる。夏は、夜。月の頃はさらなり。闇もなほ。螢の多く飛び違ひたる。また、ただ一つ二つなど、ほのかにうち光りて行くもをかし。雨など降るもをかし。秋は、夕暮。夕日のさして、山の端（は）いと近うなりたるに、烏の寝どころへ行くとて、三つ四つ、二つ三つなど、飛び急ぐさへあはれなり。

Design by Hideaki Ohtani

春は、あけぼの。やうやう白くなりゆく 山ぎは

少し明りて紫だちたる雲の細くたなびきたる。夏は、夜。月の頃はさらなり。闇もなほ。螢の多く飛び違ひたる。また、ただ一つ二つなど、ほのかにうち光りて行くもをかし。雨など降るもをかし。秋は、夕暮。夕日のさして、山の端（は）いと近うなりたるに、烏の寝どころへ行くとて、三つ四つ、二つ三つなど、飛び急ぐさへあはれなり。

春は、あけぼの。やうやう白くなりゆく山ぎは

少し明りて紫だちたる雲の細くたなびきたる。夏は、夜。月の頃はさらなり。闇もなほ。螢の多く飛び違ひたる。また、ただ一つ二つなど、ほのかにうち光りて行くもをかし。雨など降るもをかし。秋は、夕暮。夕日のさして、山の端（は）いと近うなりたるに、烏の寝どころへ行くとて、三つ四つ、二つ三つなど、飛び急ぐさへあはれなり。

「春は、あけぼの。やうやう白くなりゆく山ぎは」

少し明りて紫だちたる雲の細くたなびきたる。夏は、夜。月の頃はさらなり。闇もなほ。螢の多く飛び違ひたる。また、ただ一つ二つなど、ほのかにうち光りて行くもをかし。雨など降るもをかし。秋は、夕暮。夕日のさして、山の端（は）いと近うなりたるに、烏の寝どころへ行くとて、三つ四つ、二つ三つなど、飛び急ぐさへあはれなり。

春 は、あけぼの。やうやう白くなりゆく山ぎは

少し明りて紫だちたる雲の細くたなびきたる。夏は、夜。月の頃はさらなり。闇もなほ。螢の多く飛び違ひたる。また、ただ一つ二つなど、ほのかにうち光りて行くもをかし。雨など降るもをかし。秋は、夕暮。夕日のさして、山の端（は）いと近うなりたるに、烏の寝どころへ行くとて、三つ四つ、二つ三つなど、飛び急ぐさへあはれなり。

春は、あけぼの。やうやう白くなりゆく山ぎは

少し明りて紫だちたる雲の細くたなびきたる。夏は、夜。月の頃はさらなり。闇もなほ。螢の多く飛び違ひたる。また、ただ一つ二つなど、ほのかにうち光りて行くもをかし。雨など降るもをかし。秋は、夕暮。夕日のさして、山の端（は）いと近うなりたるに、烏の寝どころへ行くとて、三つ四つ、二つ三つなど、飛び急ぐさへあはれなり。

書籍設計＞內文（黑體橫排）

Design by Hideaki Ohtani

春は、あけぼの。やうやう白くなりゆく山ぎは少し明りて紫だちたる雲の細くたなびきたる。夏は、夜。月の頃はさらなり。闇もなほ。螢の多く飛び違ひたる。また、ただ一つ二つなど、ほのかにうち光りて行くもをかし。雨など降るもをかし。秋は、夕暮。夕日のさして、山の端（は）いと近うなりたるに、烏の寝どころへ行くとて、三つ四つ、二つ三つなど、飛び急ぐさへあはれなり。まいて雁などの列ねたるがいと小さく見ゆるは、いとをかし。日入り果てて、風の音、虫の音など、はたいふべきにあらず。冬は、つとめて。雪の降りたるはいふべきにもあらず。霜のいと白きも、またさらでも、いと寒きに、火など急ぎ熾して、炭もて渡るも、いとつきづきし。昼になりて、ぬるくゆるびもていけば、火桶の火も、白き灰がちになりて、わろし。

春は、あけぼの。やうやう白くなりゆく山ぎは少し明りて紫だちたる雲の細くたなびきたる。夏は、夜。月の頃はさらなり。闇もなほ。螢の多く飛び違ひたる。また、ただ一つ二つなど、ほのかにうち光りて行くもをかし。雨など降るもをかし。秋は、夕暮。夕日のさして、山の端（は）いと近うなりたるに、烏の寝どころへ行くとて、三つ四つ、二つ三つなど、飛び急ぐさへあはれなり。まいて雁などの列ねたるがいと小さく見ゆるは、いとをかし。日入り果てて、風の音、虫の音など、はたいふべきにあらず。冬は、つとめて。雪の降りたるはいふべきにもあらず。霜のいと白きも、またさらでも、いと寒きに、火など急ぎ熾して、炭もて渡るも、いとつきづきし。昼になりて、ぬるくゆるびもていけば、火桶の火も、白き灰がちになりて、わろし。

春は、あけぼの。やうやう白くなりゆく山ぎは少し明りて紫だちたる雲の細くたなびきたる。夏は、夜。月の頃はさらなり。闇もなほ。螢の多く飛び違ひたる。また、ただ一つ二つなど、ほのかにうち光りて行くもをかし。雨など降るもをかし。秋は、夕暮。夕日のさして、山の端（は）いと近うなりたるに、烏の寝どころへ行くとて、三つ四つ、二つ三つなど、飛び急ぐさへあはれなり。まいて雁などの列ねたるがいと小さく見ゆるは、いとをかし。日入り果てて、風の音、虫の音など、はたいふべきにあらず。冬は、つとめて。雪の降りたるはいふべきにもあらず。霜のいと白きも、またさらでも、いと寒きに、火など急ぎ熾して、炭もて渡るも、いとつきづきし。昼になりて、ぬるくゆるびもていけば、火桶の火も、白き

春は、あけぼの。やうやう白くなりゆく山ぎは少し明りて紫だちたる雲の細くたなびきたる。夏は、夜。月の頃はさらなり。闇もなほ。螢の多く飛び違ひたる。また、ただ一つ二つなど、ほのかにうち光りて行くもをかし。雨など降るもをかし。秋は、夕暮。夕日のさして、山の端（は）いと近うなりたるに、烏の寝どころへ行くとて、三つ四つ、二つ三つなど、飛び急ぐさへあはれなり。まいて雁などの列ねたるがいと小さく見ゆるは、いとをかし。日入り果てて、風の音、虫の音など、はたいふべきにあらず。冬は、つとめて。雪の降りたるはいふべきにもあらず。霜のいと白きも、またさらでも、い

書籍設計 > 內文（黑體橫排）

Design by Hideaki Ohtani

春は、あけぼの。やうやう白くなりゆく山ぎは少し明りて紫だちたる雲の細くたなびきたる。夏は、夜。月の頃はさらなり。闇もなほ。螢の多く飛び違ひたる。また、ただ一つ二つなど、ほのかにうち光りて行くもをかし。雨など降るもをかし。秋は、夕暮。夕日のさして、山の端（は）いと近うなりたるに、烏の寝どころへ行くとて、三つ四つ、二つ三つなど、飛び急ぐさへあはれなり。まいて雁などの列ねたるがいと小さく見ゆるは、いとをかし。日入り果てて、風の音、虫の音など、はたいふべきにあらず。冬は、つとめて。雪の降りたるはいふべきにもあらず。霜のいと白きも、またさらでも、いと寒きに、火など急ぎ熾して、炭もて渡るも、いとつきづきし。昼になりて、ぬるくゆるびもていけば、火桶の火も、白き灰がちになりて、わろし。

春は、あけぼの。やうやう白くなりゆく山ぎは少し明りて紫だちたる雲の細くたなびきたる。夏は、夜。月の頃はさらなり。闇もなほ。螢の多く飛び違ひたる。また、ただ一つ二つなど、ほのかにうち光りて行くもをかし。雨など降るもをかし。秋は、夕暮。夕日のさして、山の端（は）いと近うなりたるに、烏の寝どころへ行くとて、三つ四つ、二つ三つなど、飛び急ぐさへあはれなり。まいて雁などの列ねたるがいと小さく見ゆるは、いとをかし。日入り果てて、風の音、虫の音など、はたいふべきにあらず。冬は、つとめて。雪の降りたるはいふべきにもあらず。霜のいと白きも、またさらでも、いと寒きに、火など急ぎ熾して、炭もて渡るも、いとつきづきし。昼になりて、ぬるくゆるびもていけば、火桶の火も、白き灰がちになりて、

春は、あけぼの。やうやう白くなりゆく山ぎは少し明りて紫だちたる雲の細くたなびきたる。夏は、夜。月の頃はさらなり。闇もなほ。螢の多く飛び違ひたる。また、ただ一つ二つなど、ほのかにうち光りて行くもをかし。雨など降るもをかし。秋は、夕暮。夕日のさして、山の端（は）いと近うなりたるに、烏の寝どころへ行くとて、三つ四つ、二つ三つなど、飛び急ぐさへあはれなり。まいて雁などの列ねたるがいと小さく見ゆるは、いとをかし。日入り果てて、風の音、虫の音など、はたいふべきにあらず。冬は、つとめて。雪の降りたるはいふべきにもあらず。霜のいと白きも、またさらでも、いと寒きに、火など急ぎ熾して、炭もて渡

春は、あけぼの。やうやう白くなりゆく山ぎは少し明りて紫だちたる雲の細くたなびきたる。夏は、夜。月の頃はさらなり。闇もなほ。螢の多く飛び違ひたる。また、ただ一つ二つなど、ほのかにうち光りて行くもをかし。雨など降るもをかし。秋は、夕暮。夕日のさして、山の端（は）いと近うなりたるに、烏の寝どころへ行くとて、三つ四つ、二つ三つなど、飛び急ぐさへあはれなり。まいて雁などの列ねたるがいと小さく見ゆるは、いとをかし。日入り果てて、風の音、虫の音など、はたいふべきにあらず。冬は、つとめて。雪の降りたるは

Design by Hideaki Ohtani

春は、あけぼの。やうやう白くなりゆく山ぎは少し明りて紫だちたる雲の細くたなびきたる。夏は、夜。月の頃はさらなり。闇もなほ。螢の多く飛び違ひたる。また、ただ一つ二つなど、ほのかにうち光りて行くもをかし。雨など降るもをかし。秋は、夕暮。夕日のさして、山の端（は）いと近うなりたるに、烏の寝どころへ行くとて、三つ四つ、二つ三つなど、飛び急ぐさへあはれなり。まいて雁などの列ねたるがいと小さく見ゆるは、いとをかし。日入り果てて、風の音、虫の音など、はたいふべきにあらず。冬は、つとめて。雪の降りたるはいふべきにもあらず。霜のいと白きも、またさらでも、いと寒きに、火など急ぎ熾して、炭もて渡るも、いとつきづきし。昼になりて、ぬるくゆるびもていけば、火桶の火も、白き灰がちになりて、わろし。

春は、あけぼの。やうやう白くなりゆく山ぎは少し明りて紫だちたる雲の細くたなびきたる。夏は、夜。月の頃はさらなり。闇もなほ。螢の多く飛び違ひたる。また、ただ一つ二つなど、ほのかにうち光りて行くもをかし。雨など降るもをかし。秋は、夕暮。夕日のさして、山の端（は）いと近うなりたるに、烏の寝どころへ行くとて、三つ四つ、二つ三つなど、飛び急ぐさへあはれなり。まいて雁などの列ねたるがいと小さく見ゆるは、いとをかし。日入り果てて、風の音、虫の音など、はたいふべきにあらず。冬は、つとめて。雪の降りたるはいふべきにもあらず。霜のいと白きも、またさらでも、いと寒きに、火など急ぎ熾して、炭もて渡るも、いとつきづきし。昼になりて、ぬるくゆるびもていけば、火桶の火も、白き灰がちになりて、わろし。

春は、あけぼの。やうやう白くなりゆく山ぎは少し明りて紫だちたる雲の細くたなびきたる。夏は、夜。月の頃はさらなり。闇もなほ。螢の多く飛び違ひたる。また、ただ一つ二つなど、ほのかにうち光りて行くもをかし。雨など降るもをかし。秋は、夕暮。夕日のさして、山の端（は）いと近うなりたるに、烏の寝どころへ行くとて、三つ四つ、二つ三つなど、飛び急ぐさへあはれなり。まいて雁などの列ねたるがいと小さく見ゆるは、いとをかし。日入り果てて、風の音、虫の音など、はたいふべきにあらず。冬は、つとめて。雪の降りたるはいふべきにもあらず。霜のいと白きも、またさらでも、いと寒きに、火など急ぎ熾して、炭もて渡るも、いとつきづきし。昼になりて、ぬるくゆるびもていけば、

春は、あけぼの。やうやう白くなりゆく山ぎは少し明りて紫だちたる雲の細くたなびきたる。夏は、夜。月の頃はさらなり。闇もなほ。螢の多く飛び違ひたる。また、ただ一つ二つなど、ほのかにうち光りて行くもをかし。雨など降るもをかし。秋は、夕暮。夕日のさして、山の端（は）いと近うなりたるに、烏の寝どころへ行くとて、三つ四つ、二つ三つなど、飛び急ぐさへあはれなり。まいて雁などの列ねたるがいと小さく見ゆるは、いとをかし。日入り果てて、風の音、虫の音など、はたいふべきにあらず。冬は、つとめて。雪の降りたるはいふべきにもあらず。霜のいと白きも、ま

書籍設計 > 內文（明體橫排）

Design by Hideaki Ohtani

春は、あけぼの。やうやう白くなりゆく山ぎは少し明りて紫だちたる雲の細くたなびきたる。夏は、夜。月の頃はさらなり。闇もなほ。螢の多く飛び違ひたる。また、ただ一つ二つなど、ほのかにうち光りて行くもをかし。雨など降るもをかし。秋は、夕暮。夕日のさして、山の端（は）いと近うなりたるに、烏の寝どころへ行くとて、三つ四つ、二つ三つなど、飛び急ぐさへあはれなり。まいて雁などの列ねたるがいと小さく見ゆるは、いとをかし。日入り果てて、風の音、虫の音など、はたいふべきにあらず。冬は、つとめて。雪の降りたるはいふべきにもあらず。霜のいと白きも、またさらでも、いと寒きに、火など急ぎ熾して、炭もて渡るも、いとつきづきし。昼になりて、ぬるくゆるびもていけば、火桶の火も、白き灰がちになりて、わろし。

春は、あけぼの。やうやう白くなりゆく山ぎは少し明りて紫だちたる雲の細くたなびきたる。夏は、夜。月の頃はさらなり。闇もなほ。螢の多く飛び違ひたる。また、ただ一つ二つなど、ほのかにうち光りて行くもをかし。雨など降るもをかし。秋は、夕暮。夕日のさして、山の端（は）いと近うなりたるに、烏の寝どころへ行くとて、三つ四つ、二つ三つなど、飛び急ぐさへあはれなり。まいて雁などの列ねたるがいと小さく見ゆるは、いとをかし。日入り果てて、風の音、虫の音など、はたいふべきにあらず。冬は、つとめて。雪の降りたるはいふべきにもあらず。霜のいと白きも、またさらでも、いと寒きに、火など急ぎ熾して、炭もて渡るも、いとつきづきし。昼になりて、ぬるくゆるびもていけば、火桶の火も、白き

春は、あけぼの。やうやう白くなりゆく山ぎは少し明りて紫だちたる雲の細くたなびきたる。夏は、夜。月の頃はさらなり。闇もなほ。螢の多く飛び違ひたる。また、ただ一つ二つなど、ほのかにうち光りて行くもをかし。雨など降るもをかし。秋は、夕暮。夕日のさして、山の端（は）いと近うなりたるに、烏の寝どころへ行くとて、三つ四つ、二つ三つなど、飛び急ぐさへあはれなり。まいて雁などの列ねたるがいと小さく見ゆるは、いとをかし。日入り果てて、風の音、虫の音など、はたいふべきにあらず。冬は、つとめて。雪の降りたるはいふべきにもあらず。霜のいと白きも、またさらでも、いと寒きに、火など急ぎ熾

春は、あけぼの。やうやう白くなりゆく山ぎは少し明りて紫だちたる雲の細くたなびきたる。夏は、夜。月の頃はさらなり。闇もなほ。螢の多く飛び違ひたる。また、ただ一つ二つなど、ほのかにうち光りて行くもをかし。雨など降るもをかし。秋は、夕暮。夕日のさして、山の端（は）いと近うなりたるに、烏の寝どころへ行くとて、三つ四つ、二つ三つなど、飛び急ぐさへあはれなり。まいて雁などの列ねたるがいと小さく見ゆるは、いとをかし。日入り果てて、風の音、虫の音など、はたいふべきにあらず。冬は、つとめて。

01

書籍設計 ＞ 內文（黑體直排）

Design by Hideaki Ohtani

春は、あけぼの。やうやう白くなりゆく山ぎはは少し明りて紫だちたる雲の細くたなびきたる。夏は、夜。月の頃はさらなり。闇もなほ。螢の多く飛び違ひたる。また、ただ一つ二つなど、ほのかにうち光りて行くもをかし。雨など降るもをかし。秋は、夕暮。夕日のさして、山の端（は）いと近うなりたるに、烏の寝どころへ行くとて、三つ四つ、二つ三つなど、飛び急ぐさへあはれなり。まいて雁などの列ねたるがいと小さく見ゆるは、いとをかし。日入り果てて、風の音、虫の音など、はたいふべきにあらず。冬は、つとめて。雪の降りたるはいふべきにもあらず。霜のいと白きも、またさらでも、いと寒きに、火など急ぎ熾して、炭もて渡るも、いときづきし。昼になりて、ぬるくゆるびもていけば、火桶の火も、白き灰がちになりて、わろし。ころは、正月・三月・四月・五月、七・八・九月、十一・二月。すべて、折につけつつ、一年ながらをかし。正月。一日はまいて。空のけしきもうらうらと、めづらしう霞こめたるに、世にありとある人はみな、姿か

春は、あけぼの。やうやう白くなりゆく山ぎはは　少し明りて紫だちたる雲の細くたなびきたる。夏は、夜。月の頃はさらなり。闇もなほ。螢の多く飛び違ひたる。また、ただ一つ二つなど、ほのかにうち光りて行くもをかし。秋は、夕暮。夕日のさして、山の端（は）いと近うなりたるに、烏の寝どころへ行くとて、三つ四つ、二つ三つなど、飛び急ぐさへあはれなり。まいて雁などの列ねたるがいと小さく見ゆるは、いとをかし。日入り果てて、風の音、虫の音など、はたいふべきにもあらず。冬は、つとめて。雪の降りたるはいふべきにもあらず。霜のいと白きも、またさらでも、いと寒きに、火など急ぎ熾して、炭もて渡るも、いときづきし。昼になりて、ぬるくゆるびもていけば、火桶の火も、白き灰がちになりて、わろし。ころは、正月・三月・四月、五月、七・八・九月、十一・二月・五月、七・八・九月、十一・二月

春は、あけぼの。やうやう白くなりゆく山ぎはは　少し明りて紫だちたる雲の細くたなびきたる。夏は、夜。月の頃はさらなり。闇もなほ。螢の多く飛び違ひたる。また、ただ一つ二つなど、ほのかにうち光りて行くもをかし。雨など降るもをかし。秋は、夕暮。夕日のさして、山の端（は）いと近うなりたるに、烏の寝どころへ行くとて、三つ四つ、二つ三つなど、飛び急ぐさへあはれなり。まいて雁などの列ねたるがいと小さく見ゆるは、いとをかし。日入り果てて、風の音、虫の音など、はたいふべきにもあらず。冬は、つとめて。雪の降りたるはいふべきにもあ

書籍設計＞內文（黑體直排）

Design by Hideaki Ohtani

春は、あけぼの。やうやう白くなりゆく山ぎは　少し明りて紫だちたる雲の細くたなびきたる。夏は、夜。月の頃はさらなり。闇もなほ。螢の多く飛び違ひたる。また、ただ一つ二つなど、ほのかにうち光りて行くもをかし。雨など降るもをかし。秋は、夕暮。夕日のさして、山の端（は）いと近うなりたるに、烏の寝どころへ行くとて、三つ四つ、二つ三つなど、飛び急ぐさへあはれなり。まいて雁などの列ねたるがいと小さく見ゆるは、いとをかし。日入り果てて、風の音、虫の音など、はたいふべきにあらず。冬は、つとめて。雪の降りたるはいふべきにもあらず、霜のいと白きも、またさらでも、いと寒きに、火など急ぎ熾して、炭もて渡るも、いとつきづきし。昼になりて、ぬるくゆるびもていけば、火桶の火

春は、あけぼの。やうやう白くなりゆく山ぎは　少し明りて紫だちたる雲の細くたなびきたる。夏は、夜。月の頃はさらなり。闇もなほ。螢の多く飛び違ひたる。また、ただ一つ二つなど、ほのかにうち光りて行くもをかし。雨など降るもをかし。秋は、夕暮。夕日のさして、山の端（は）いと近うなりたるに、烏の寝どころへ行くとて、三つ四つ、二つ三つなど、飛び急ぐさへあはれなり。まいて雁などの列ねたるがいと小さく見ゆるは、いとをかし。日入り果てて、風の音、虫の音など、はたいふべきにもあらず、霜のいと白きも、またさらでも、いと寒きに、火など急ぎ熾して、炭もて渡るも、いとつきづきし。昼になりて、ぬるくゆるびもていけば、火桶の火も、白き灰がちになりて、わろし。ころは、正月・三月、四月・五月、七・八・九月、十一・二月。すべて、折につけつつ、一年ながらをかし。

春は、あけぼの。やうやう白くなりゆく山ぎは　少し明りて紫だちたる雲の細くたなびきたる。夏は、夜。月の頃はさらなり。闇もなほ。螢の多く飛び違ひたる。また、ただ一つ二つなど、ほのかにうち光りて行くもをかし。雨など降るもをかし。秋は、夕暮。夕日のさして、山の端（は）いと近うなりたるに、烏の寝どころへ行くとて、三つ四つ、二つ三つなど、飛び急ぐさへあはれなり。まいて雁などの列ねたるがいと小さく見ゆるは、いとをかし。冬は、つり果てて、風の音、虫の音など、はたいふべきにあらず。冬は、つ

春は、あけぼの。やうやう白くなりゆく山ぎは　少し明りて紫だちたる雲の細くたなびきたる。夏は、夜。月の頃はさらなり。闇もなほ。螢の多く飛び違ひたる。また、ただ一つ二つなど、ほのかにうち光りて行くもをかし。雨など降るもをかし。秋は、夕暮。夕日のさして、山の端（は）いと近うなりたるに、烏の寝どころへ行くとて、三つ四つ、二つ三つなど、飛び急ぐさへあはれなり。まいて雁などの列ねたるがいと小さく見ゆるは、いとをかし。日入り果てて、風の音、虫の音など、はたいふべきにもあらず、霜のいと白きも、またさらでも、いと寒きに、火など急ぎ熾して、炭もて渡るも、いとつきづきし。昼になりて、ぬるくゆるびもていけば、火桶の火も、白き灰がちになりて、わろし。ころは、正月・三月、四月・五月、七・八・九月、十一・二月。すべて、折につけつつ、一年ながらをかし。

版面架構IDEA

書籍設計＞內文（明體直排）

Design by Hideaki Ohtani

春は、あけぼの。やうやう白くなりゆく山ぎはは少し明りて紫だちたる雲の細くたなびきたる。夏は、夜。月の頃はさらなり。闇もなほ。螢の多く飛び違ひたる。また、ただ一つ二つなど、ほのかにうち光りて行くもをかし。雨など降るもをかし。秋は、夕暮。夕日のさして、山の端（は）いと近うなりたるに、烏の寝どころへ行くとて、三つ四つ、二つ三つなど、飛び急ぐさへあはれなり。まいて雁などの列ねたるがいと小さく見ゆるは、いとをかし。日入り果てて、風の音、虫の音など、はたいふべきにあらず。冬は、つとめて。雪の降りたるはいふべきにもあらず。霜のいと白きも、またさらでも、いと寒きに、火など急ぎ熾して、炭もて渡るも、いとつきづきし。昼になりて、ぬるくゆるびもていけば、火桶の火も、白き灰がちになりて、わろし。ころは、正月・三月、四月・五月、七・八・九月、十一・二月。すべて、折につけつつ、一年ながらをかし。正

春は、あけぼの。やうやう白くなりゆく山ぎはは　少し明りて紫だちたる雲の細くたなびきたる。夏は、夜。月の頃はさらなり。闇もなほ。螢の多く飛び違ひたる。また、ただ一つ二つなど、ほのかにうち光りて行くもをかし。雨など降るもをかし。秋は、夕暮。夕日のさして、山の端（は）いと近うなりたるに、烏の寝どころへ行くとて、三つ四つ、二つ三つなど、飛び急ぐさへあはれなり。まいて雁などの列ねたるがいと小さく見ゆるは、いとをかし。日入り果てて、風の音、虫の音など、はたいふべきにあらず。冬は、つとめて。雪の降りたるはいふべきにもあらず。霜のいと白きも、またさらでも、いと寒きに、火など急ぎ熾して、炭もて渡るも、いとつきづきし。昼になりて、ぬるくゆるびもていけば、火桶の火も、

春は、あけぼの。やうやう白くなりゆく山ぎはは　少し明りて紫だちたる雲の細くたなびきたる。夏は、夜。月の頃はさらなり。闇もなほ。螢の多く飛び違ひたる。また、ただ一つ二つなど、ほのかにうち光りて行くもをかし。雨など降るもをかし。秋は、夕暮。夕日のさして、山の端（は）いと近うなりたるに、烏の寝どころへ行くとて、三つ四つ、二つ三つなど、飛び急ぐさへあはれなり。まいて雁などの列ねたるがいと小さく見ゆるは、いとをかし。日入り果てて、風の音、虫の音など、はたいふべきにあ

書籍設計＞內文（明體直排）

Design by Hideaki Ohtani

春は、あけぼの。 やうやう白くなりゆく山ぎは 少し明りて紫だちたる雲の細くたなびきたる。夏は、夜。月の頃はさらなり。闇もなほ。螢の多く飛び違ひたる。また、ただ一つ二つなど、ほのかにうち光りて行くもをかし。雨など降るもをかし。秋は、夕暮。夕日のさして、山の端いと近うなりたるに、烏の寝どころへ行くとて、三つ四つ、二つ三つなど、飛び急ぐさへあはれなり。まいて雁などの列ねたるがいと小さく見ゆるは、いとをかし。日入り果てて、風の音、虫の音など、はたいふべきにもあらず。冬は、つとめて。雪の降りたるはいふべきにもあらず。霜のいと白きも、またさらでも、いと寒きに、火など急ぎ熾

春は、あけぼの。 やうやう白くなりゆく山ぎは 少し明りて紫だちたる雲の細くたなびきたる。夏は、夜。月の頃はさらなり。闇もなほ。螢の多く飛び違ひたる。また、ただ一つ二つなど、ほのかにうち光りて行くもをかし。雨など降るもをかし。秋は、夕暮。夕日のさして、山の端（は）いと近うなりたるに、烏の寝どころへ行くとて、三つ四つ、二つ三つなど、飛び急ぐさへあはれなり。まいて雁などの列ねたるがいと小さく見ゆるは、いとをかし。日入り果てて、風の音、虫の音など、はたいふべきにもあらず。冬は、つとめて。雪の降りたるはいふべきにもあらず。霜のいと白きも、またさらでも、いと寒きに、火など急ぎ熾して、炭もて渡るも、いとつきづきし。昼になりて、ぬるくゆるびもていけば、火桶の火も、白き灰がちになりて、

春は、あけぼの。 やうやう白くなりゆく山ぎは 少し明りて紫だちたる雲の細くたなびきたる。夏は、夜。月の頃はさらなり。闇もなほ。螢の多く飛び違ひたる。また、ただ一つ二つなど、ほのかにうち光りて行くもをかし。雨など降るもをかし。秋は、夕暮。夕日のさして、山の端いと近うなりたるに、烏の寝どころへ行くとて、三つ四つ、二つ三つなど、飛び急ぐさへあはれなり。まいて雁などの列ねたるがいと小さく見ゆるは、いとをかし。日

春は、あけぼの。 やうやう白くなりゆく山ぎは 少し明りて紫だちたる雲の細くたなびきたる。夏は、夜。月の頃はさらなり。闇もなほ。螢の多く飛び違ひたる。また、ただ一つ二つなど、ほのかにうち光りて行くもをかし。雨など降るもをかし。秋は、夕暮。夕日のさして、山の端（は）いと近うなりたるに、烏の寝どころへ行くとて、三つ四つ、二つ三つなど、飛び急ぐさへあはれなり。まいて雁などの列ねたるがいと小さく見ゆるは、いとをかし。日入り果てて、風の音、虫の音など、はたいふべきにもあらず。霜

書籍設計 > 內文（黑體）

Design by Hideaki Ohtani

春は、あけぼの。やうやう白くなりゆく山ぎは

少し明りて紫だちたる雲の細くたなびきたる。

夏は、夜。月の頃はさらなり。闇もなほ。螢の多く飛び違ひたる。

また、ただ一つ二つなど、ほのかにうち光りて行くもをかし。雨など降るもをかし。

秋は、夕暮。夕日のさして、山の端（は）いと近うなりたるに、

烏の寝どころへ行くとて、三つ四つ、二つ三つなど、飛び急ぐさへあはれなり。

まいて雁などの列ねたるがいと小さく見ゆるは、いとをかし。

日入り果てて、風の音、虫の音など、はたいふべきにあらず。

春は、あけぼの。やうやう白くなりゆく山ぎは

少し明りて紫だちたる雲の細くたなびきたる。

夏は、夜。月の頃はさらなり。闇もなほ。螢の多く飛び違ひたる。

また、ただ一つ二つなど、ほのかにうち光りて行くもをかし。雨など降るもをかし。

秋は、夕暮。夕日のさして、山の端（は）いと近うなりたるに、

烏の寝どころへ行くとて、三つ四つ、二つ三つなど、飛び急ぐさへあはれなり。

まいて雁などの列ねたるがいと小さく見ゆるは、いとをかし。

日入り果てて、風の音、虫の音など、はたいふべきにあらず。

春は、あけぼの。やうやう白くなりゆく山ぎは

少し明りて紫だちたる雲の細くたなびきたる。

夏は、夜。月の頃はさらなり。闇もなほ。螢の多く飛び違ひたる。

また、ただ一つ二つなど、ほのかにうち光りて行くもをかし。雨など降るもをかし。

秋は、夕暮。夕日のさして、山の端（は）いと近うなりたるに、

烏の寝どころへ行くとて、三つ四つ、二つ三つなど、飛び急ぐさへあはれなり。

まいて雁などの列ねたるがいと小さく見ゆるは、いとをかし。

日入り果てて、風の音、虫の音など、はたいふべきにあらず。

書籍設計 > 內文（黑體）

Design by Hideaki Ohtani

春は、あけぼの。やうやう白くなりゆく山ぎは少し明りて紫だちたる雲の細くたなびきたる。

夏は、夜。月の頃はさらなり。闇もなほ。螢の多く飛び違ひたる。また、ただ一つ二つなど、ほのかにうち光りて行くもをかし。雨など降るもをかし。

秋は、夕暮。夕日のさして、山の端（は）いと近うなりたるに、烏の寝どころへ行くとて、三つ四つ、二つ三つなど、飛び急ぐさへあはれなり。まいて雁などの列ねたるがいと小さく見ゆるは、いとをかし。日入り果てて、風の音、虫の音など、はたいふべきにあらず。

春は、あけぼの。やうやう白くなりゆく山ぎは少し明りて紫だちたる雲の細くたなびきたる。

夏は、夜。月の頃はさらなり。闇もなほ。螢の多く飛び違ひたる。また、ただ一つ二つなど、ほのかにうち光りて行くもをかし。雨など降るもをかし。

秋は、夕暮。夕日のさして、山の端（は）いと近うなりたるに、烏の寝どころへ行くとて、三つ四つ、二つ三つなど、飛び急ぐさへあはれなり。まいて雁などの列ねたるがいと小さく見ゆるは、いとをかし。日入り果てて、風の音、虫の音など、はたいふべきにあらず。

春は、あけぼの。やうやう白くなりゆく山ぎは少し明りて紫だちたる雲の細くたなびきたる。夏は、夜。月の頃はさらなり。闇もなほ。螢の多く飛び違ひたる。また、ただ一つ二つなど、ほのかにうち光りて行くもをかし。雨など降るもをかし。秋は、夕暮。夕日のさして、山の端（は）いと近うなりたるに、烏の寝どころへ行くとて、三つ四つ、二つ三つなど、飛び急ぐさへあはれなり。まいて雁などの列ねたるがいと小さく見ゆるは、いとをかし。日入り果てて、風の音、虫の音など、はたいふべきにあらず。冬は、つとめて。雪の降りたるはいふべきにもあらず。霜のいと白きも、またさ

書籍設計＞內文（明體）

Design by Hideaki Ohtani

春は、あけぼの。やうやう白くなりゆく山ぎは

少し明りて紫だちたる雲の細くたなびきたる。

夏は、夜。月の頃はさらなり。闇もなほ。螢の多く飛び違ひたる。

また、ただ一つ二つなど、ほのかにうち光りて行くもをかし。雨など降るもをかし。

秋は、夕暮。夕日のさして、山の端（は）いと近うなりたるに、

烏の寝どころへ行くとて、三つ四つ、二つ三つなど、飛び急ぐさへあはれなり。

まいて雁などの列ねたるがいと小さく見ゆるは、いとをかし。

日入り果てて、風の音、虫の音など、はたいふべきにあらず。

春は、あけぼの。やうやう白くなりゆく山ぎは

少し明りて紫だちたる雲の細くたなびきたる。

夏は、夜。月の頃はさらなり。闇もなほ。螢の多く飛び違ひたる。

また、ただ一つ二つなど、ほのかにうち光りて行くもをかし。雨など降るもをかし。

秋は、夕暮。夕日のさして、山の端（は）いと近うなりたるに、

烏の寝どころへ行くとて、三つ四つ、二つ三つなど、飛び急ぐさへあはれなり。

まいて雁などの列ねたるがいと小さく見ゆるは、いとをかし。

日入り果てて、風の音、虫の音など、はたいふべきにあらず。

春は、あけぼの。やうやう白くなりゆく山ぎは

少し明りて紫だちたる雲の細くたなびきたる。

夏は、夜。月の頃はさらなり。闇もなほ。螢の多く飛び違ひたる。

また、ただ一つ二つなど、ほのかにうち光りて行くもをかし。雨など降るもをかし。

秋は、夕暮。夕日のさして、山の端（は）いと近うなりたるに、

烏の寝どころへ行くとて、三つ四つ、二つ三つなど、飛び急ぐさへあはれなり。

まいて雁などの列ねたるがいと小さく見ゆるは、いとをかし。

日入り果てて、風の音、虫の音など、はたいふべきにあらず。

書籍設計＞內文（明體）

Design by Hideaki Ohtani

春は、あけぼの。やうやう白くなりゆく山ぎは少し明りて紫だちたる雲の細くたなびきたる。

夏は、夜。月の頃はさらなり。闇もなほ。螢の多く飛び違ひたる。また、ただ一つ二つなど、ほのかにうち光りて行くもをかし。雨など降るもをかし。

秋は、夕暮。夕日のさして、山の端（は）いと近うなりたるに、烏の寝どころへ行くとて、三つ四つ、二つ三つなど、飛び急ぐさへあはれなり。まいて雁などの列ねたるがいと小さく見ゆるは、いとをかし。日入り果てて、風の音、虫の音など、はたいふべきにあらず。

春は、あけぼの。やうやう白くなりゆく山ぎは少し明りて紫だちたる雲の細くたなびきたる。

夏は、夜。月の頃はさらなり。闇もなほ。螢の多く飛び違ひたる。また、ただ一つ二つなど、ほのかにうち光りて行くもをかし。雨など降るもをかし。

秋は、夕暮。夕日のさして、山の端（は）いと近うなりたるに、烏の寝どころへ行くとて、三つ四つ、二つ三つなど、飛び急ぐさへあはれなり。まいて雁などの列ねたるがいと小さく見ゆるは、いとをかし。日入り果てて、風の音、虫の音など、はたいふべきにあらず。

冬は、つとめて。

けぼの。やうやう白くなりゆく山ぎは　少し明りて紫だちたる雲の細くたなびきたる。夏は、夜。月の頃はさらなり。また、ただ一つ二つなど、ほのかにうち光りて行くもをかし。雨など降るもをかし。秋は、夕暮。夕日のさして、山の端（は）いと近うなりたるに、烏の寝どころへ行くとて、三つ四つ、二つ三つなど、飛び急ぐさへあはれなり。まいて雁などの列ねたるがいと小さく見ゆるは、

春は、あ

簡介手冊設計 > 封面

Design by Akiko Hayashi

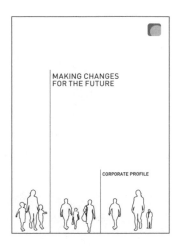
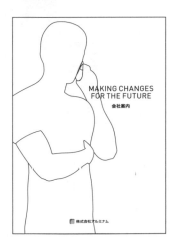

Design by Hiroshi Hara

簡介手冊設計＞封面

Design by Junya Yamada

簡介手冊設計＞公司介紹／商務・IT類

Design by Akiko Hayashi

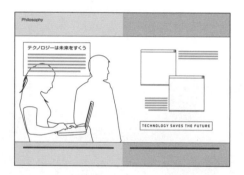
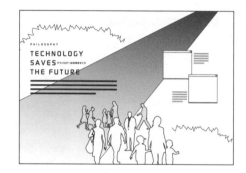

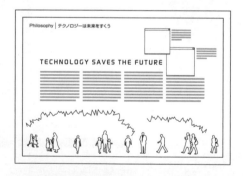
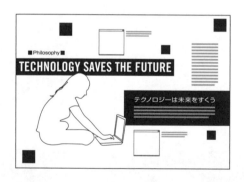

Design by Akiko Hayashi

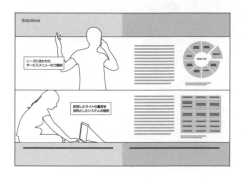

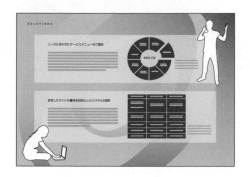

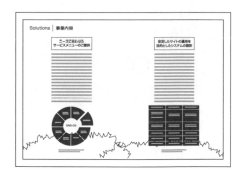

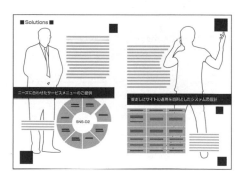

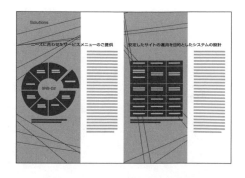

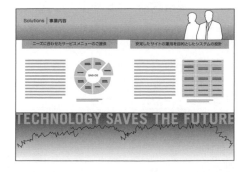

版面架構IDEA

簡介手冊設計＞公司介紹／醫療・照護類

Design by Akiko Hayashi

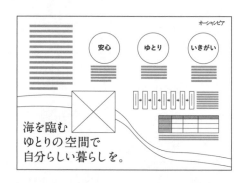

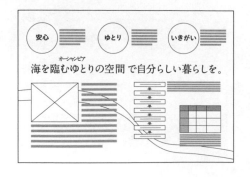

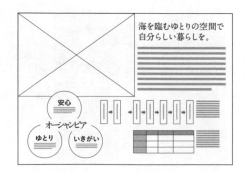

Design by Akiko Hayashi

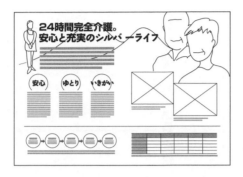
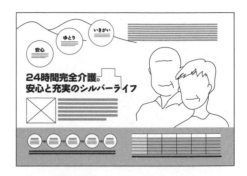

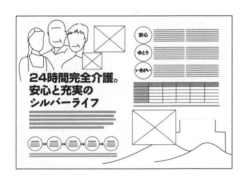
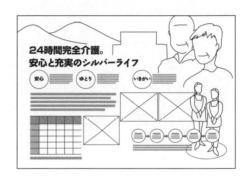

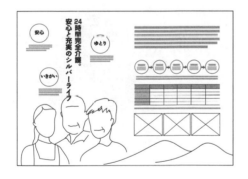

簡介手冊設計＞公司介紹／建設・不動產類

Design by Junya Yamada

簡介手冊設計＞公司介紹／建設・不動産類

Design by Junya Yamada

簡介手冊設計＞公司介紹／學校‧法人類

Design by Kouhei Sugie

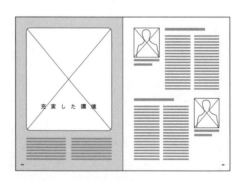

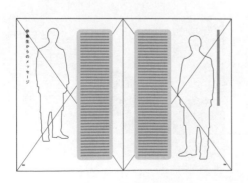

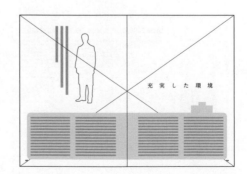

簡介手冊設計＞公司介紹／學校・法人類

Design by Kouhei Sugie

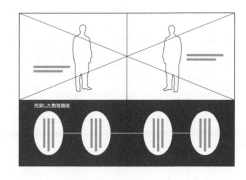

簡介手冊設計＞公司介紹／保險・服務類

Design by Kouhei Sugie

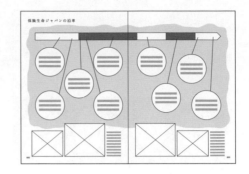

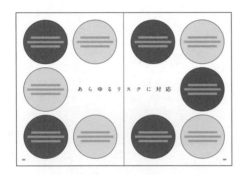

簡介手冊設計＞公司介紹／食品類

Design by Kouhei Sugie

版面架構IDEA

宣傳刊物、會刊設計 > 經典設計

Design by Akiko Hayashi

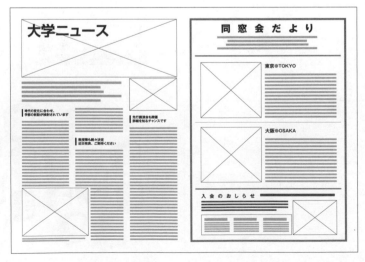

Design by Akiko Hayashi

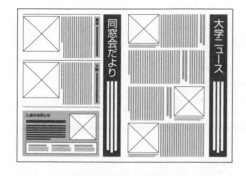

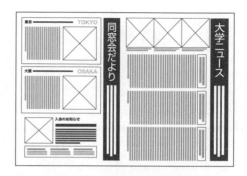

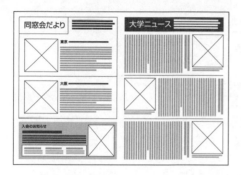

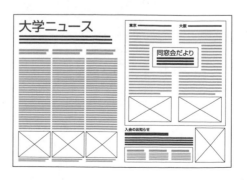

版面架構IDEA

宣傳刊物、會刊設計＞家長會月報（高中）

Design by Akiko Hayashi

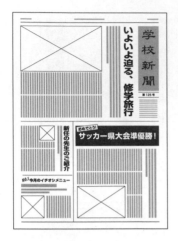

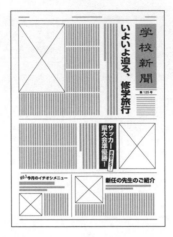

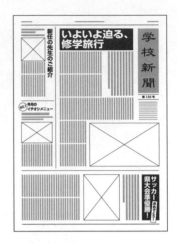

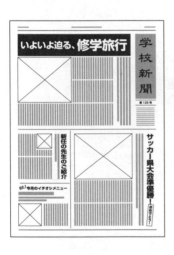

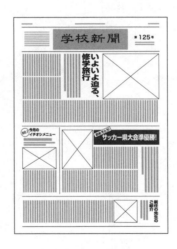

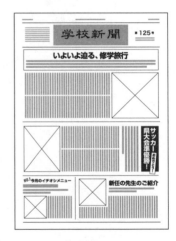

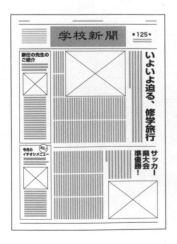

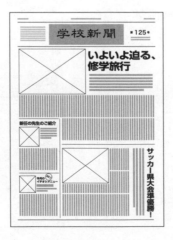

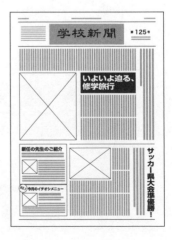

Design by Akiko Hayashi

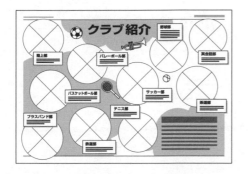

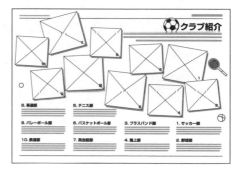

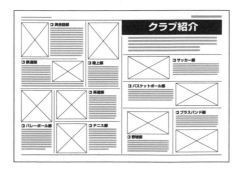

宣傳刊物、會刊設計 ＞ 家長會月報（國小）

Design by Akiko Hayashi

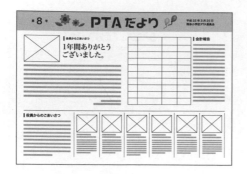

Design by Akiko Hayashi

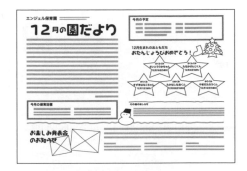

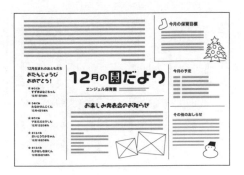

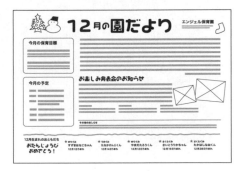

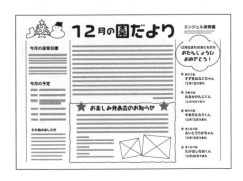

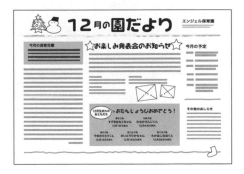

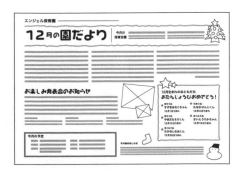

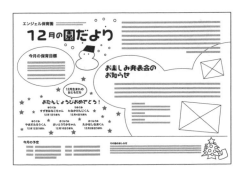

宣傳刊物、會刊設計 > 自治團體刊物

Design by Kouhei Sugie

宣傳刊物、會刊設計 > 公司社內刊物

Design by Kouhei Sugie

Design by Kumiko Hiramoto

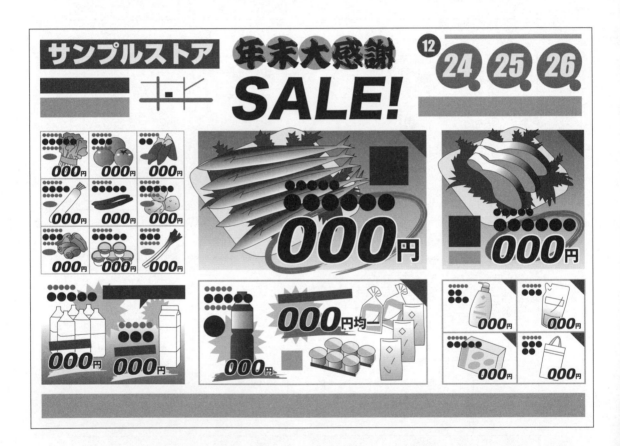

傳單設計 > 餐飲店

Design by Kumiko Hiramoto

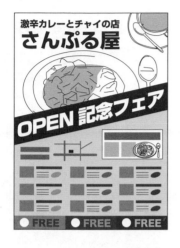

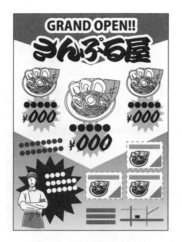

Design by Akiko Hayashi

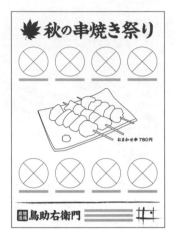

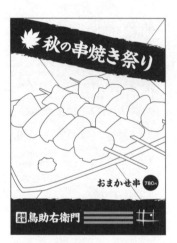

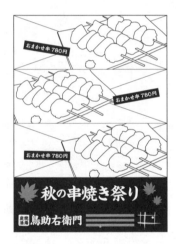

傳單設計 > 餐飲店

Design by Akiko Hayashi

Design by Hiroshi Hara

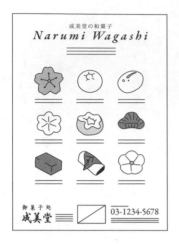

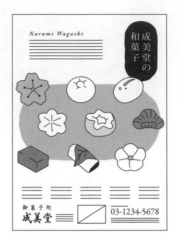

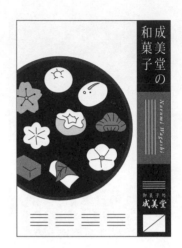

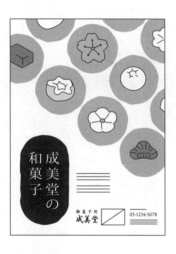

傳單設計 > 和菓子店

Design by Hiroshi Hara

傳單設計＞甜點店

Design by Kumiko Hiramoto

傳單設計 > 甜點店

Design by Kumiko Hiramoto

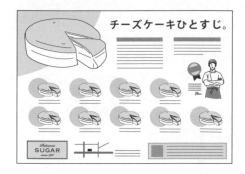
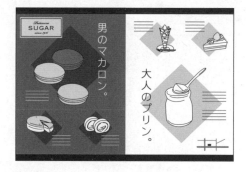

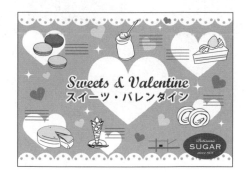
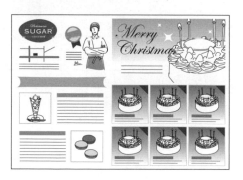

Design by Hiroshi Hara

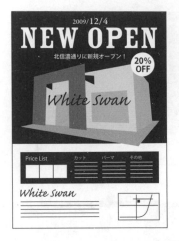

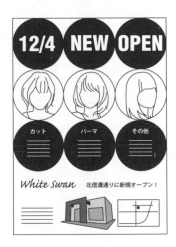

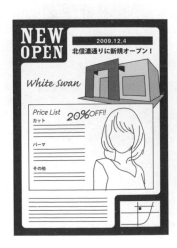

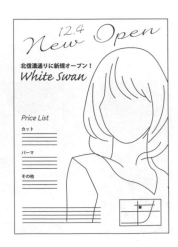

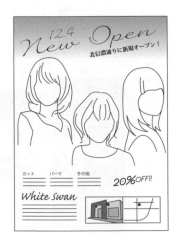

傳單設計 > 髮廊

Design by Hiroshi Hara

Design by Hideaki Ohtani

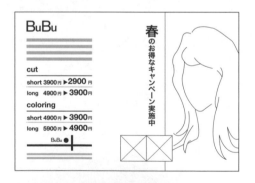
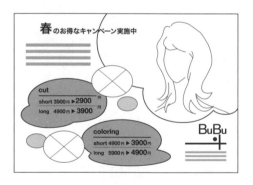

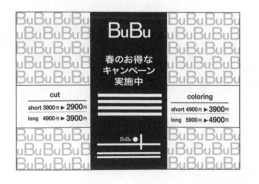
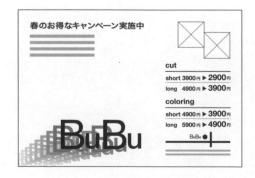

Design by Hideaki Ohtani

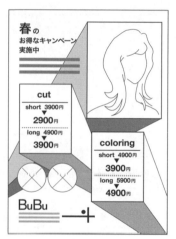

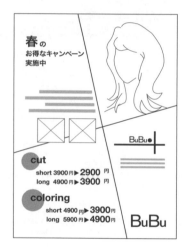

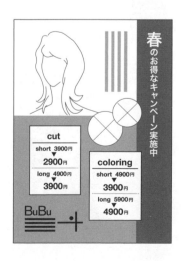

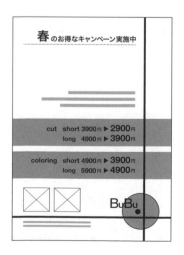

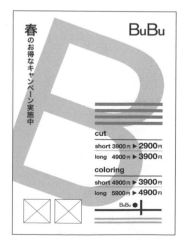

01

版面架構IDEA

傳單設計＞美容院

Design by Kumiko Hiramoto

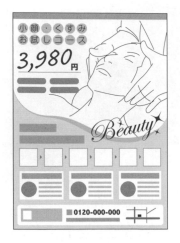

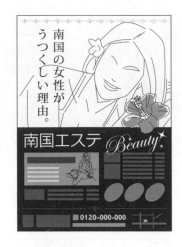

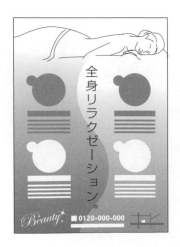

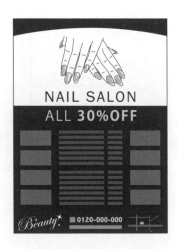

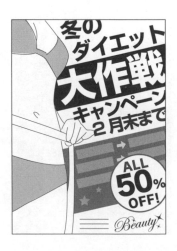

傳單設計 > 美容院

Design by Kumiko Hiramoto

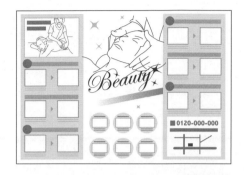

Design by Hideaki Ohtani

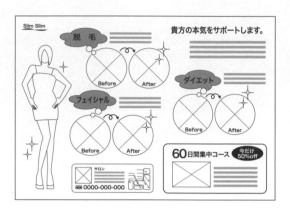

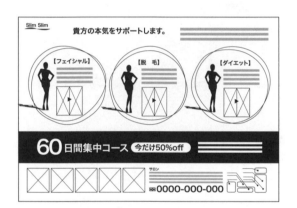

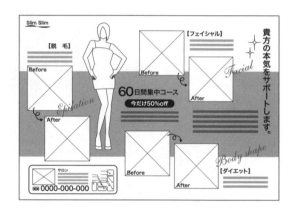

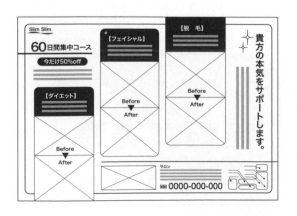

Design by Hideaki Ohtani

Design by Hideaki Ohtani

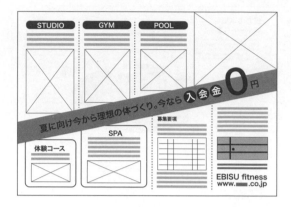

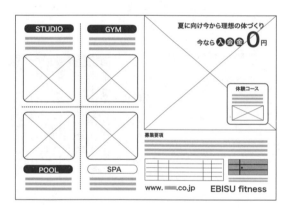

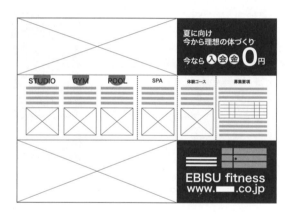

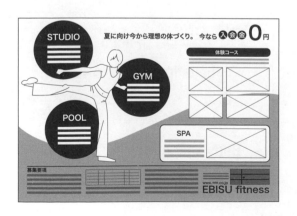

Design by Hideaki Ohtani

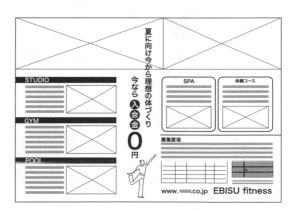

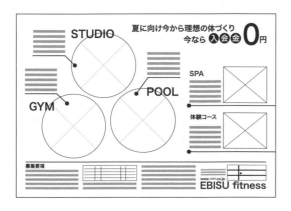

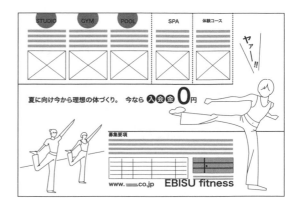

Design by Hideaki Ohtani

Design by Hideaki Ohtani

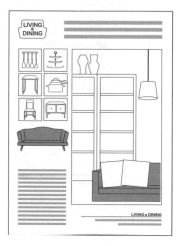

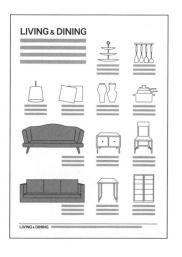

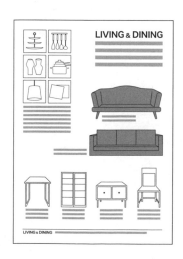

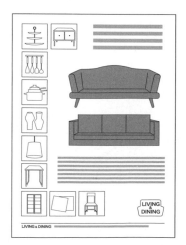

Design by Hideaki Ohtani

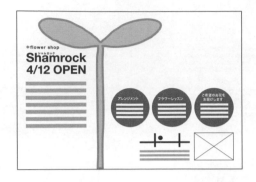

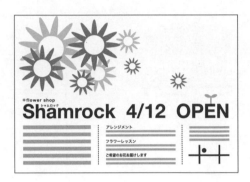

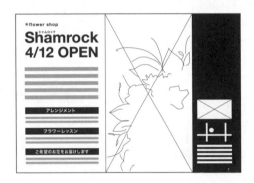

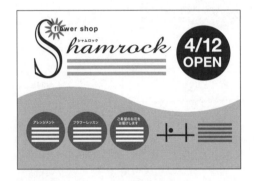

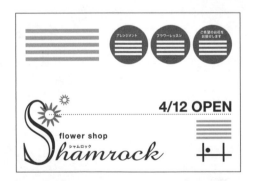

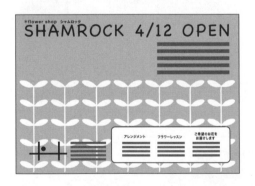

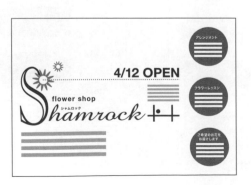

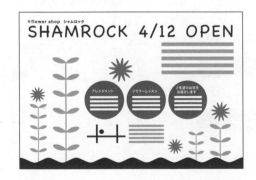

Design by Hideaki Ohtani

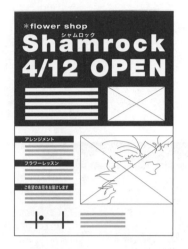

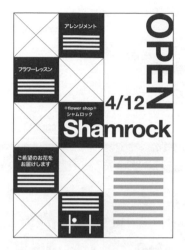

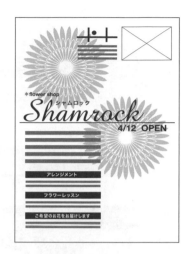

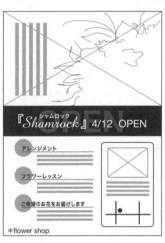

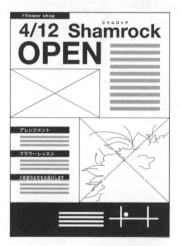

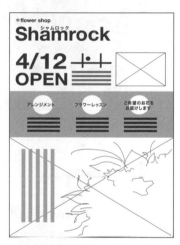

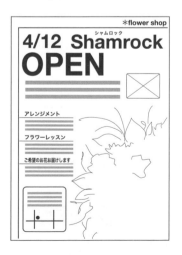

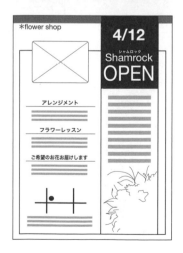

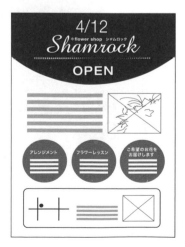

版面架構IDEA

傳單設計 > 時尚T恤

Design by Hideaki Ohtani

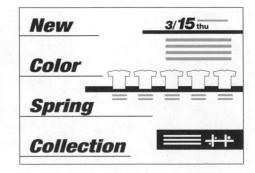

Design by Hideaki Ohtani

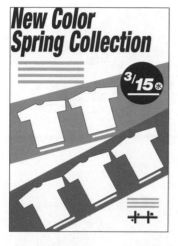
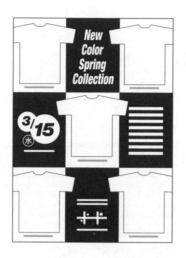
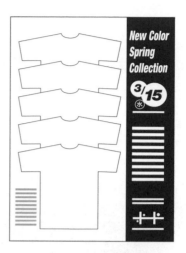

傳單設計 > 鐘錶雜貨

Design by Hideaki Ohtani

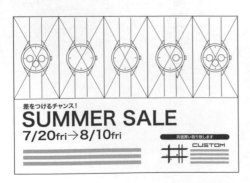

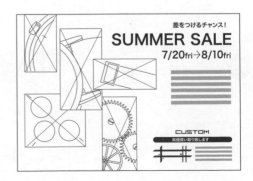

Design by Hideaki Ohtani

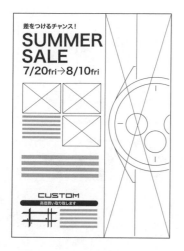

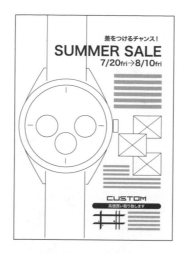

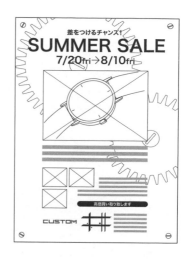

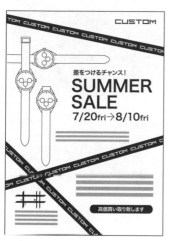

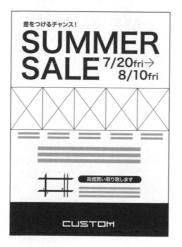

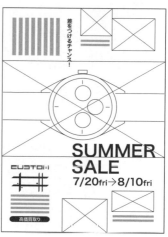

Design by Kumiko Hiramoto

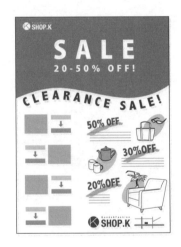

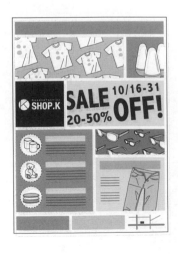

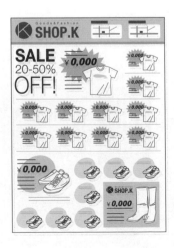

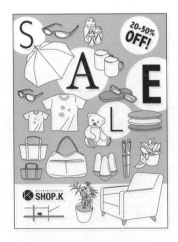

傳單設計＞日常百貨店

Design by Kumiko Hiramoto

Design by Akiko Hayashi

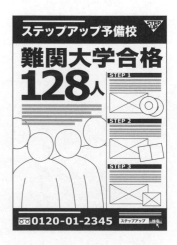

Design by Akiko Hayashi

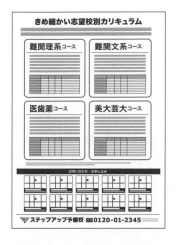

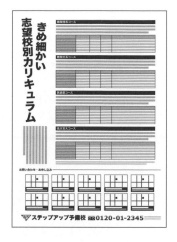

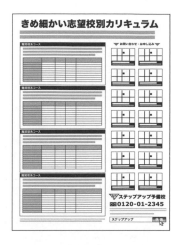

Design by Hideaki Ohtani

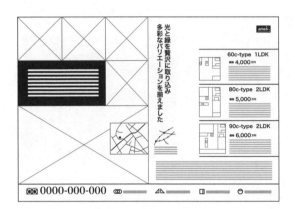

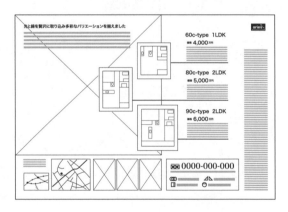

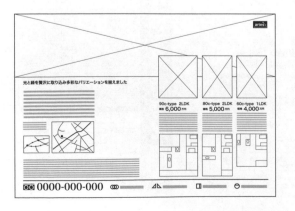

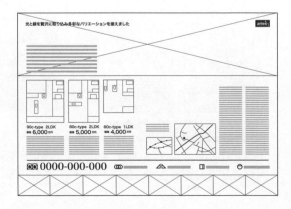

傳單設計＞不動產

Design by Hideaki Ohtani

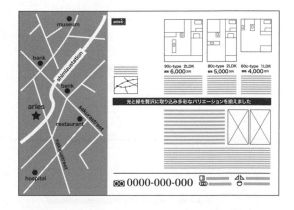

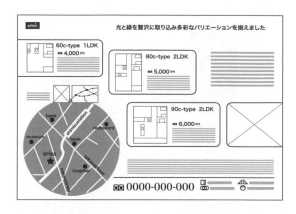

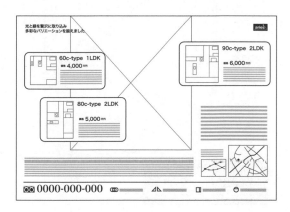

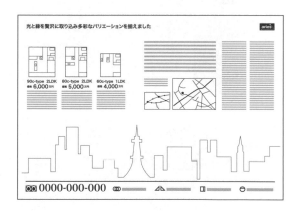

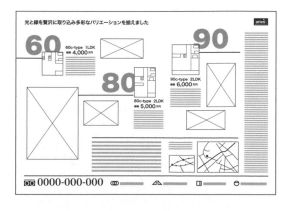

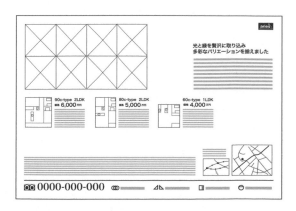

Design by Hideaki Ohtani

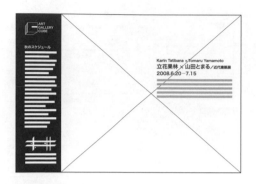
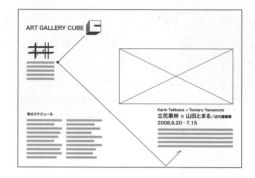

傳單設計 > 藝廊

Design by Hideaki Ohtani

Design by Akiko Hayashi

Design by Akiko Hayashi

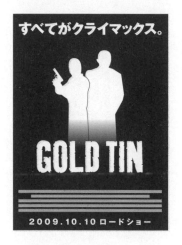
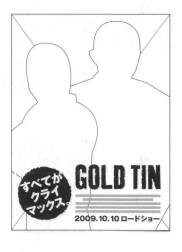

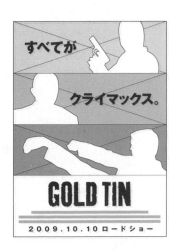
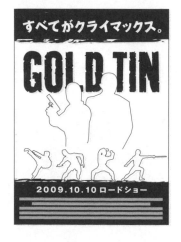
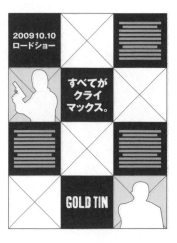

Design by Kumiko Hiramoto

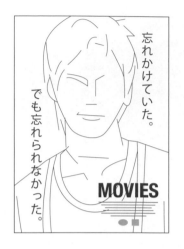
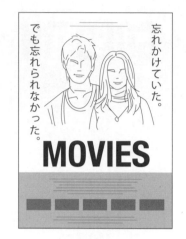
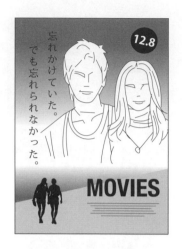

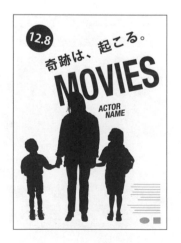
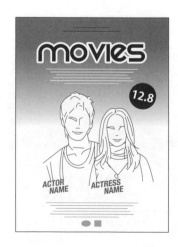

海報廣告設計 > 電影

Design by Junya Yamada

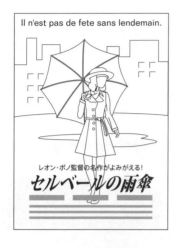

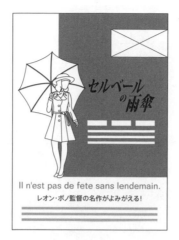

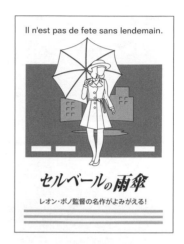

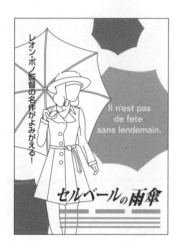

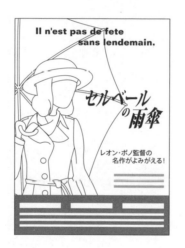

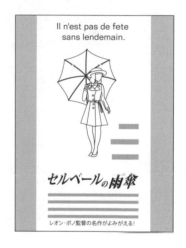

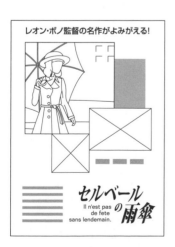

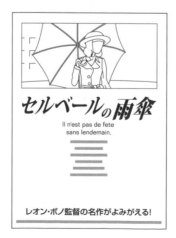

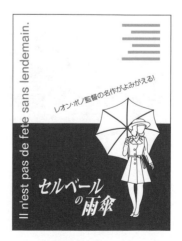

Design by Hiroshi Hara

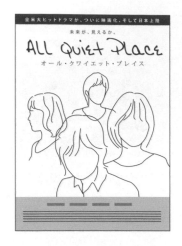

海報廣告設計 > 電影

Design by Kouhei Sugie

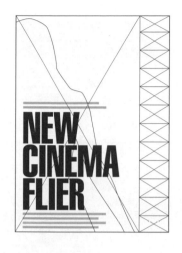
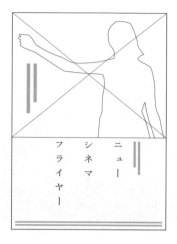
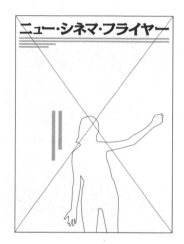
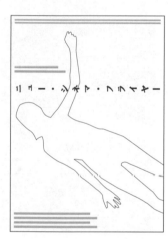
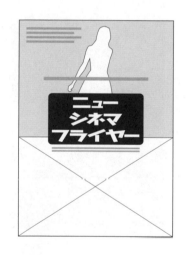

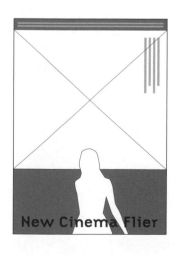
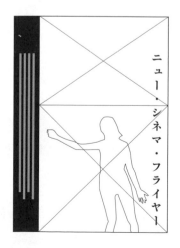

海報廣告設計＞演唱會／搖滾・流行樂

Design by Hiroshi Hara

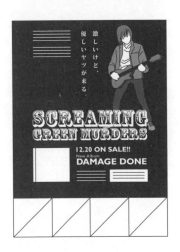
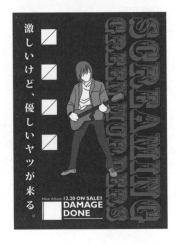
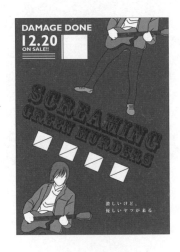

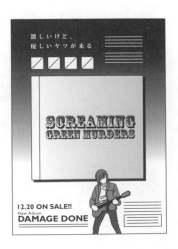
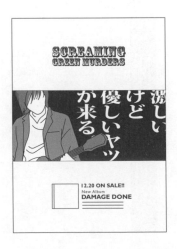
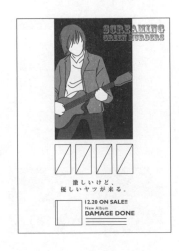

Design by Akiko Hayashi

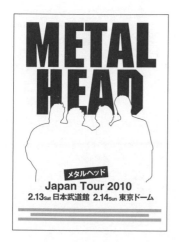

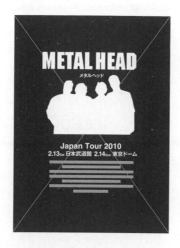

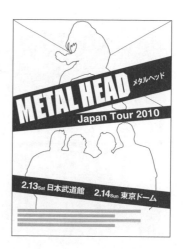

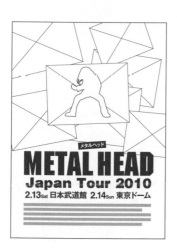

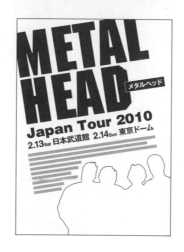

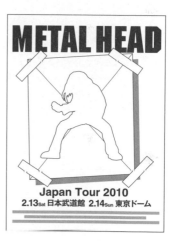

Design by Kumiko Hiramoto

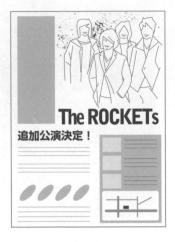
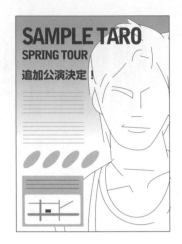

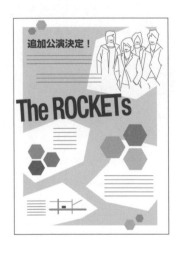
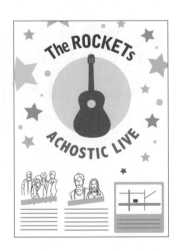
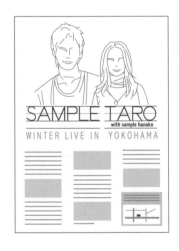

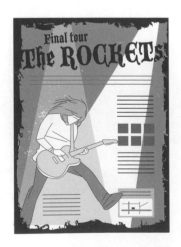
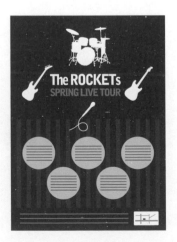
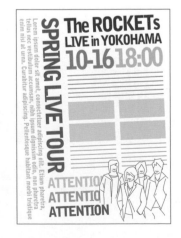

Design by Junya Yamada

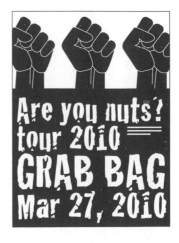

Design by Hiroshi Hara

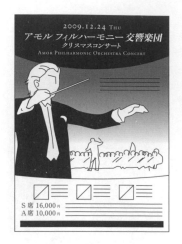
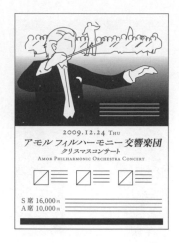
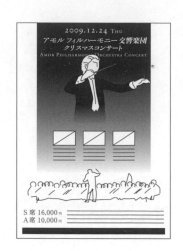

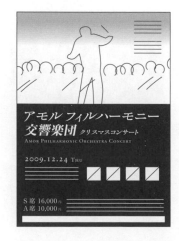
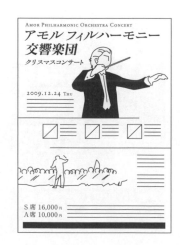

Design by Akiko Hayashi

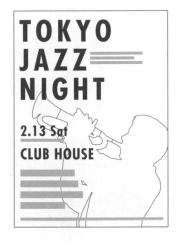
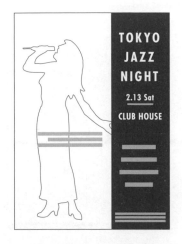
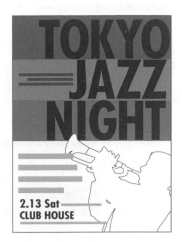
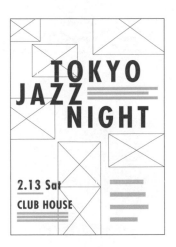
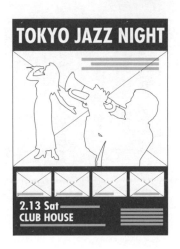
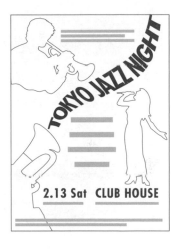
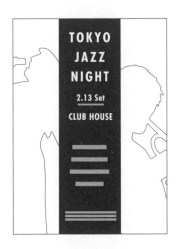
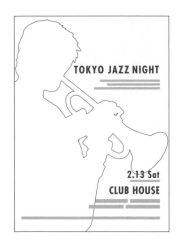
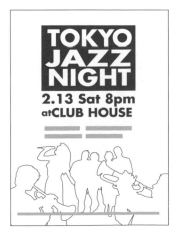

Design by Kumiko Hiramoto

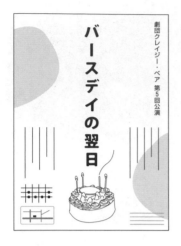
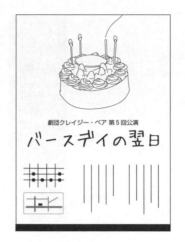
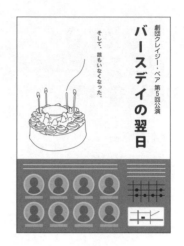

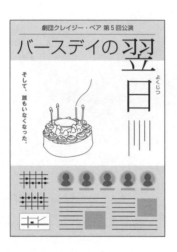
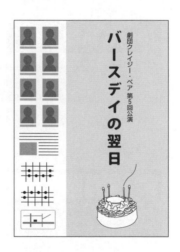

海報廣告設計 > 落語（相聲）

Design by Kumiko Hiramoto

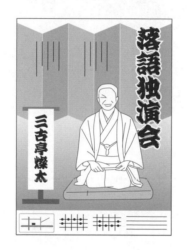

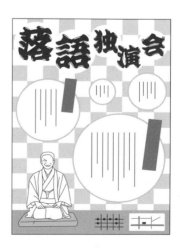

Design by Hideaki Ohtani

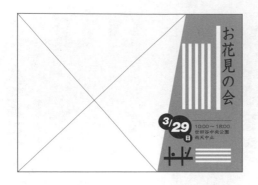
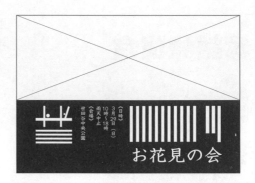

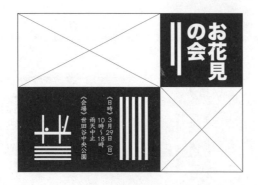
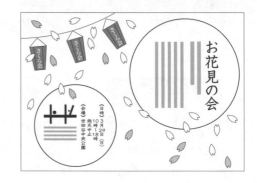

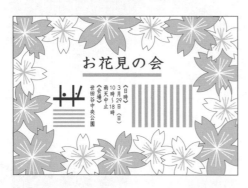
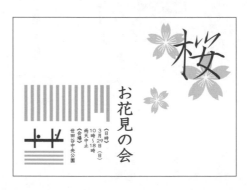

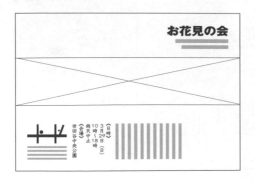
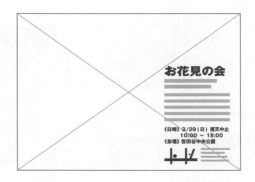

Design by Hideaki Ohtani

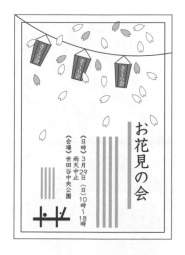
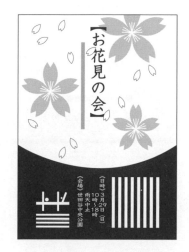
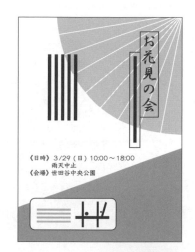

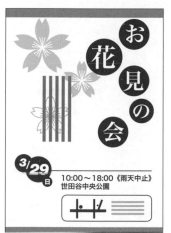
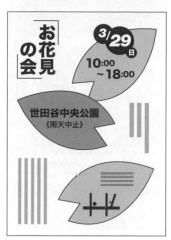
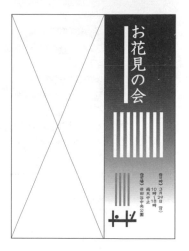

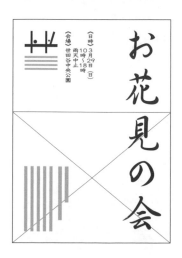
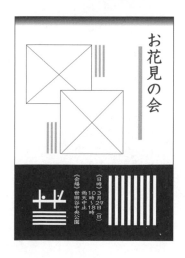
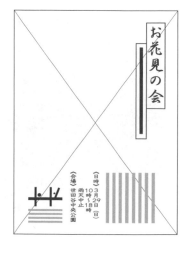

Design by Hiroshi Hara

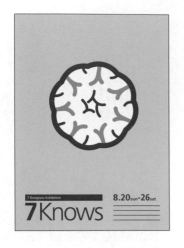
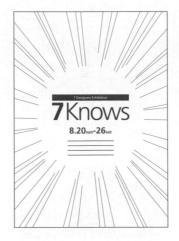
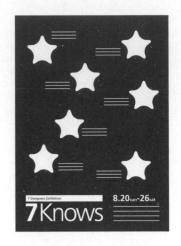
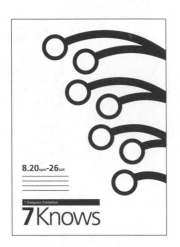
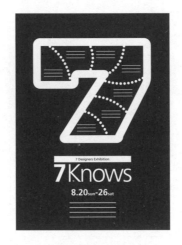
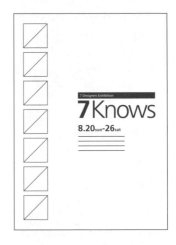

海報廣告設計＞藝術展覽

Design by Hiroshi Hara

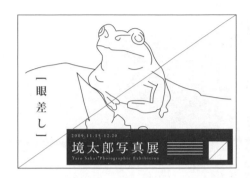

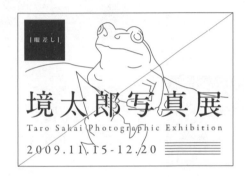
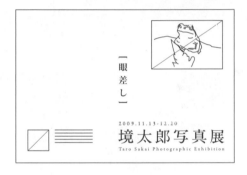

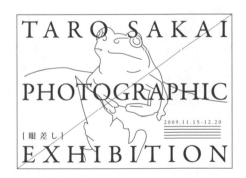
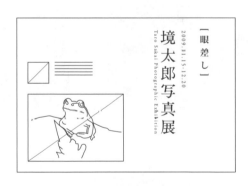

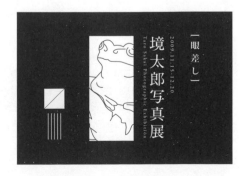
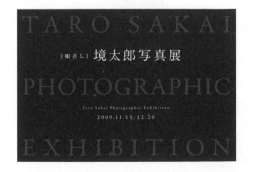

Design by Junya Yamada

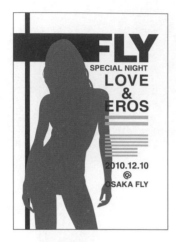
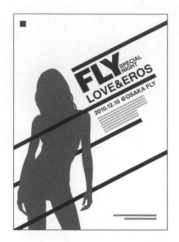
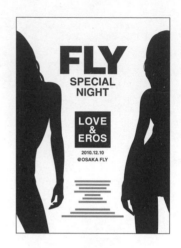
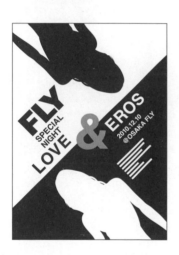
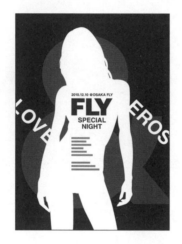

Design by Junya Yamada

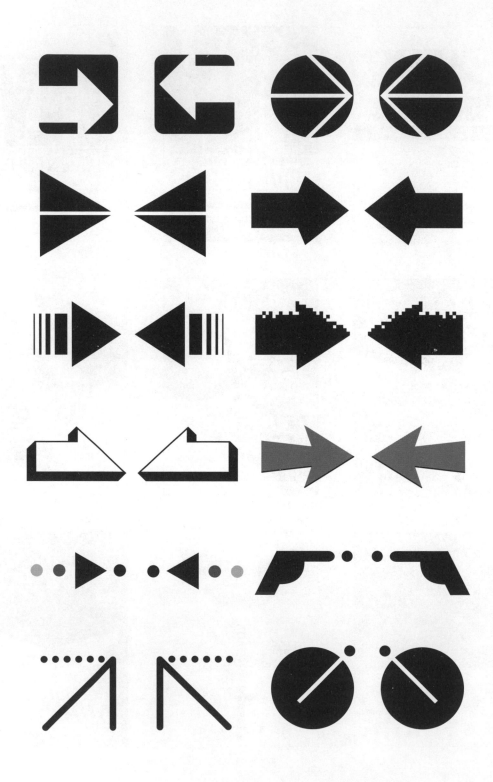

Design by Hideaki Ohtani

海報廣告設計 > 圖示

Design by Hideaki Ohtani

179

Design by Hideaki Ohtani

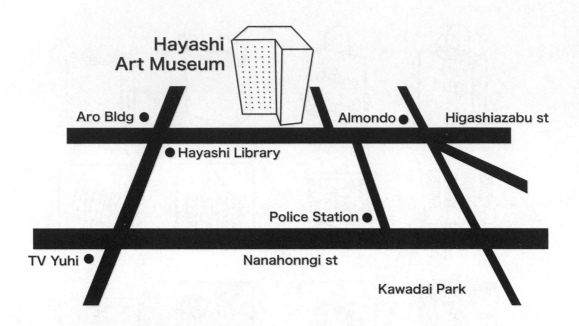

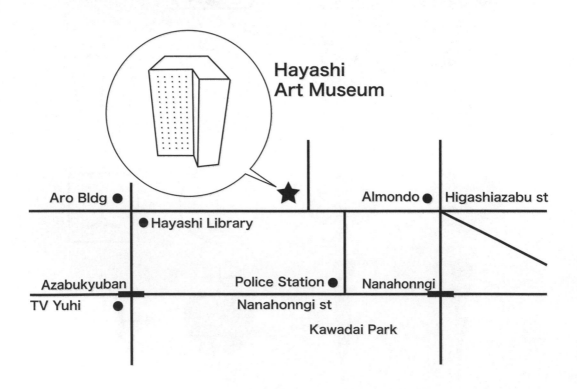

海報廣告設計＞地圖

Design by Hideaki Ohtani

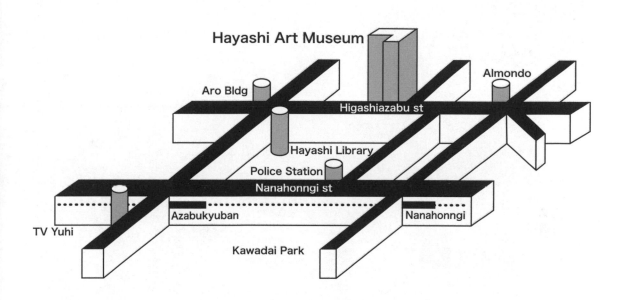

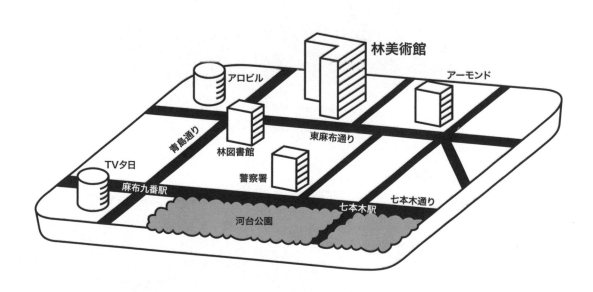

Design by Hideaki Ohtani

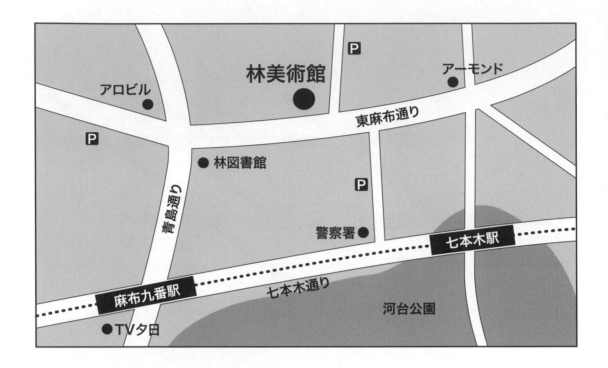

海報廣告設計＞地圖

Design by Hideaki Ohtani

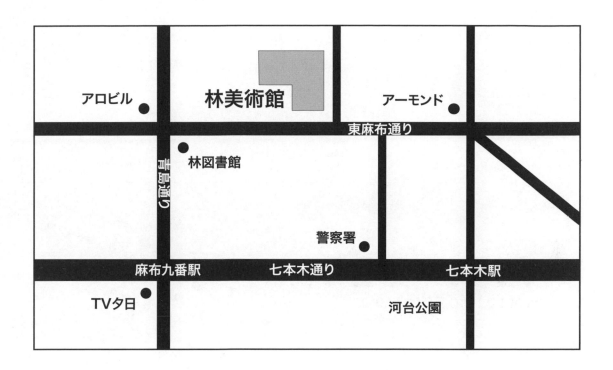

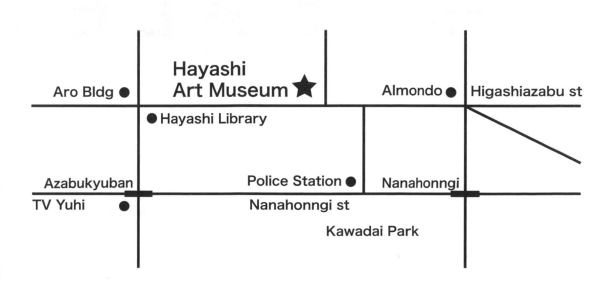

Design by Hiroshi Hara

7.5sat **> 20**sun
AM10:00-PM7:00

まとめ買いのチャンス！

SUPER SUMMER
SALE
ALL 30% OFF!

OVERRULED™
Motomachi 12-456, Nagano City
TEL/FAX. 026-123-4567
http://www.overruled.jp/

Design by Hiroshi Hara

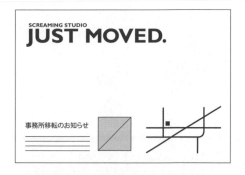
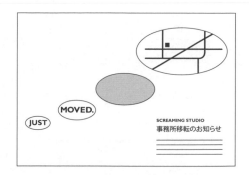

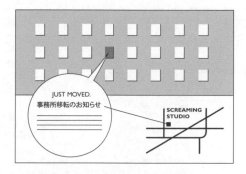
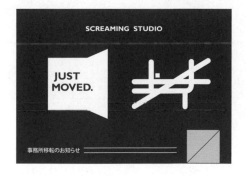
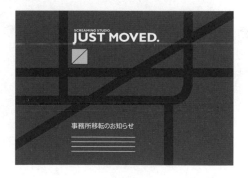
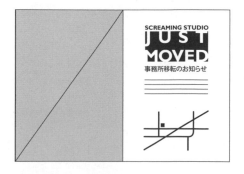
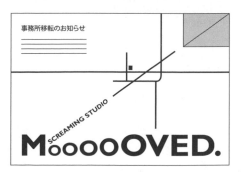

卡片、DM設計 > 搬遷通知

Design by Kumiko Hiramoto

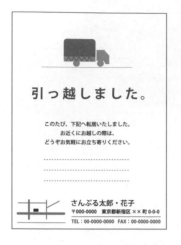

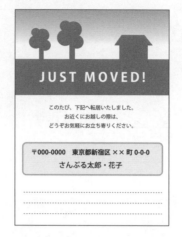

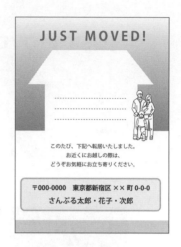

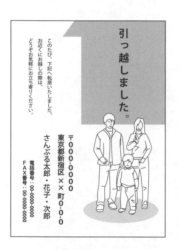

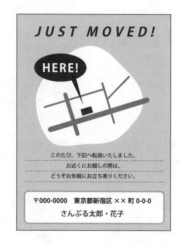

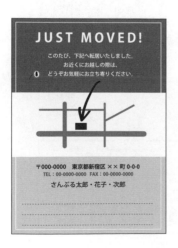

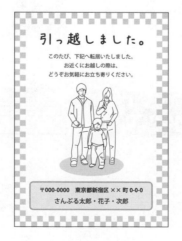

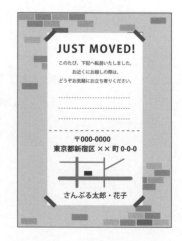

卡片、DM設計 > 搬遷通知

Design by Kumiko Hiramoto

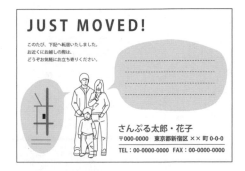

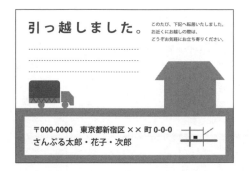

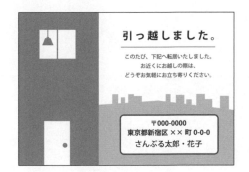

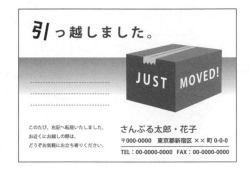

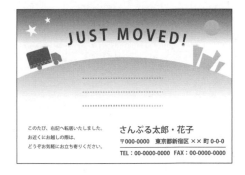

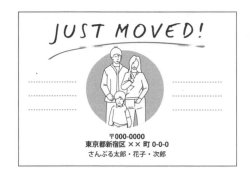

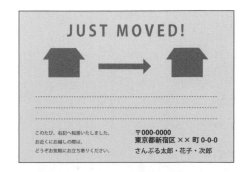

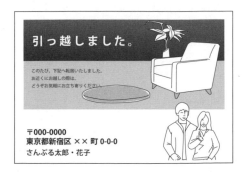

版面架構IDEA

卡片、DM設計 > 婚禮喜帖

Design by Kumiko Hiramoto

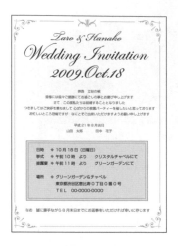

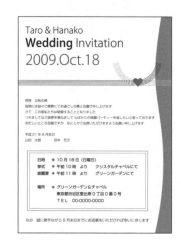

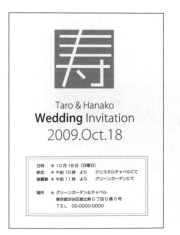

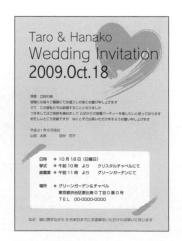

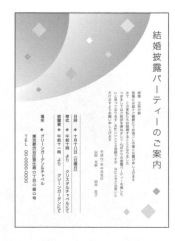

卡片、DM設計 > 婚禮喜帖

Design by Kumiko Hiramoto

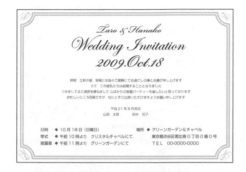

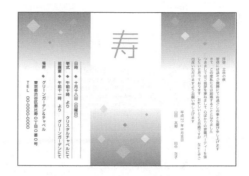

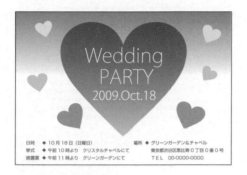

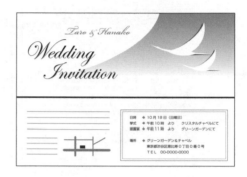

Design by Hideaki Ohtani

Design by Hideaki Ohtani

Design by Hideaki Ohtani

Design by Hideaki Ohtani

Design by Hideaki Ohtani

Design by Hideaki Ohtani

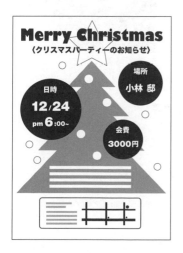

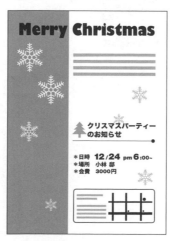

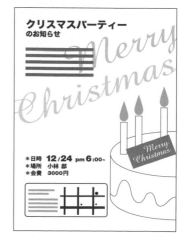

卡片、DM設計 > 聖誕節卡片

Design by Hideaki Ohtani

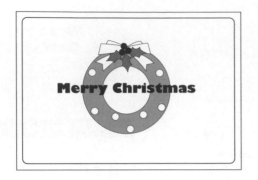

卡片、DM設計 > 聖誕節卡片

Design by Hideaki Ohtani

Design by Hiroshi Hara

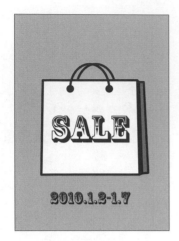

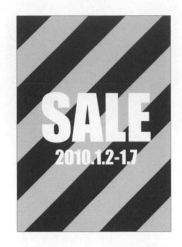

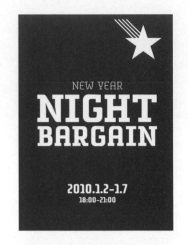

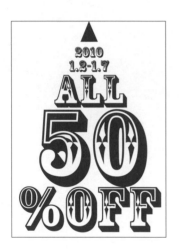

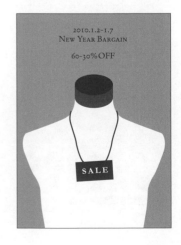

Design by Hiroshi Hara

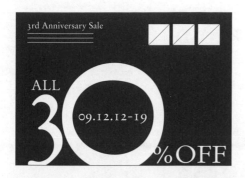

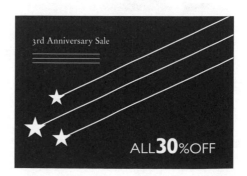

Design by Junya Yamada

Design by Junya Yamada

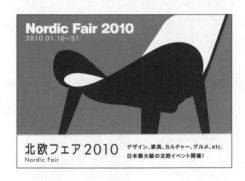
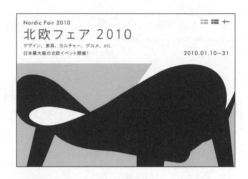

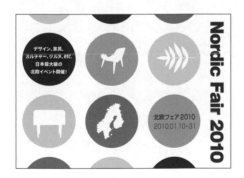
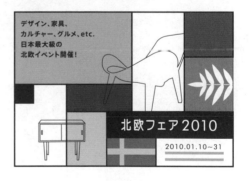

卡片、DM設計 > 開幕通知

Design by Kumiko Hiramoto

卡片、DM設計＞開幕通知

Design by Kumiko Hiramoto

卡片、DM設計 > 演講公告

Design by Akiko Hayashi

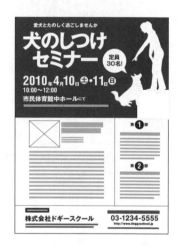

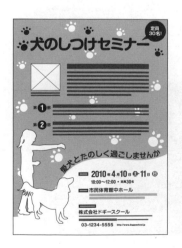

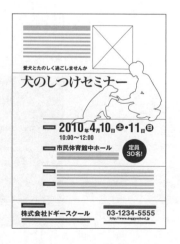

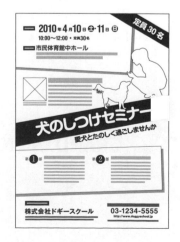

Design by Akiko Hayashi

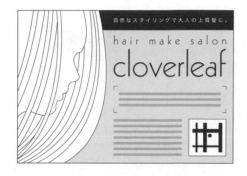
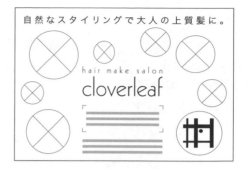

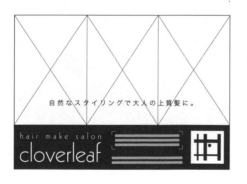
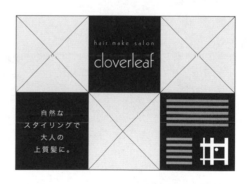
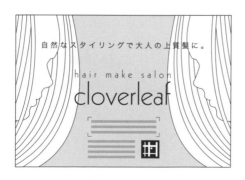
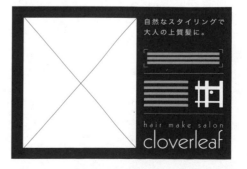

Design by Junya Yamada

Design by Junya Yamada

Design by Hideaki Ohtani

卡片、DM設計 > 便箋

Design by Hideaki Ohtani

Design by Hideaki Ohtani

Design by Hideaki Ohtani

Design by Hideaki Ohtani

Design by Hideaki Ohtani

Design by Hideaki Ohtani

Design by Hideaki Ohtani

Design by Hideaki Ohtani

Design by Hideaki Ohtani

Design by Hideaki Ohtani

Design by Hideaki Ohtani

卡片、DM設計 > 邊框

Design by Hideaki Ohtani

Design by Hideaki Ohtani

卡片、DM設計 > 邊框

Design by Hideaki Ohtani

Design by Hideaki Ohtani

卡片、DM設計＞邊框

Design by Hideaki Ohtani

Design by Hideaki Ohtani

卡片、DM設計 > 邊框

Design by Hideaki Ohtani

Design by Hideaki Ohtani

Design by Hideaki Ohtani

Design by Hideaki Ohtani

Design by Hideaki Ohtani

卡片、DM設計＞邊框

Design by Hideaki Ohtani

卡片、DM設計＞邊框

Design by Hideaki Ohtani

卡片、DM設計 > 邊框

Design by Hideaki Ohtani

卡片、DM設計 > 邊框

Design by Hideaki Ohtani

Design by Hideaki Ohtani

Design by Hideaki Ohtani

卡片、DM設計 > 邊框

Design by Hideaki Ohtani

版面架構IDEA

菜單設計 > 經典設計

Design by Kumiko Hiramoto

Design by Kumiko Hiramoto

菜單設計 > 咖啡廳

Design by Kumiko Hiramoto

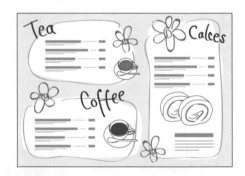

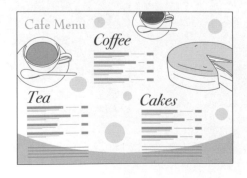

菜單設計 > 甜點店

Design by Akiko Hayashi

Design by Akiko Hayashi

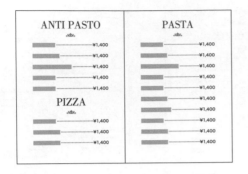

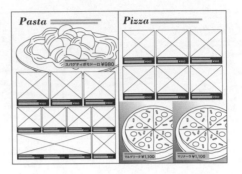

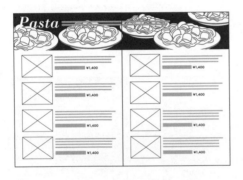

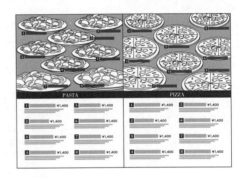

菜單設計＞中式餐廳

Design by Junya Yamada

菜單設計＞西式餐廳

Design by Hideaki Ohtani

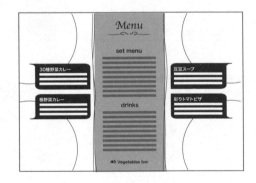

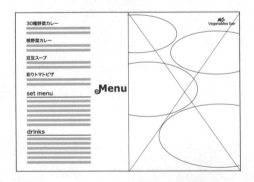
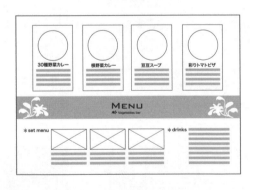

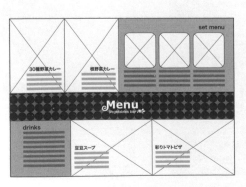

Design by Hideaki Ohtani

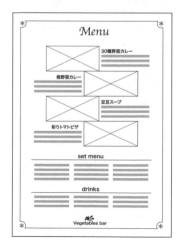

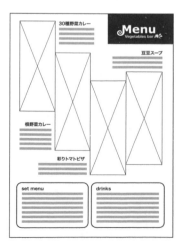

Design by Junya Yamada

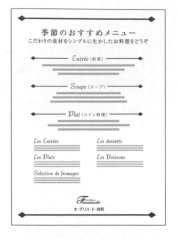

Design by Hiroshi Hara

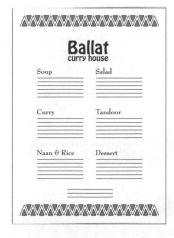

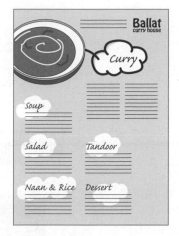

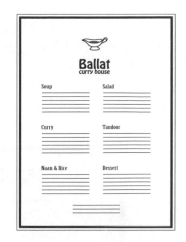

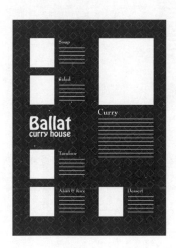

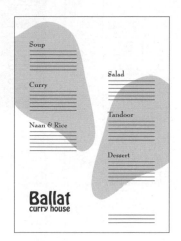

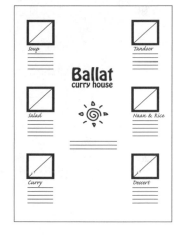

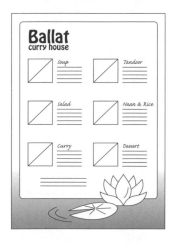

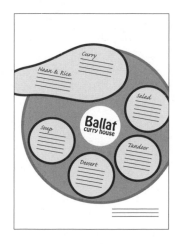

版面架構IDEA

菜單設計 > 日式餐廳

Design by Hideaki Ohtani

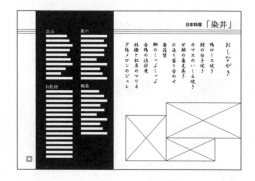

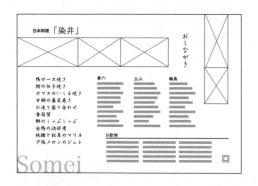

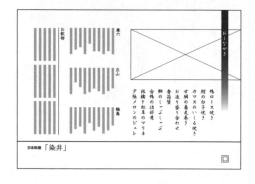

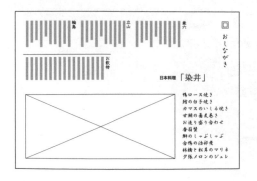

菜單設計 > 日式餐廳

Design by Hideaki Ohtani

菜單設計 > 日式居酒屋

Design by Kouhei Sugie

POP 設計 > 服飾

Design by Kazue Sakurai

Design by Kazue Sakurai

Design by Kazue Sakurai

Design by Kazue Sakurai

Design by Kazue Sakurai

Design by Kazue Sakurai

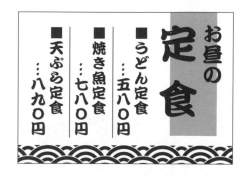

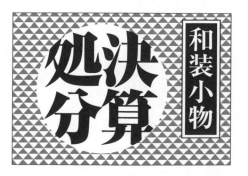

POP 設計＞特別強調

Design by Kazue Sakurai

Design by Kazue Sakurai

Design by Kazue Sakurai

Design by Kazue Sakurai

Design by Kumiko Hiramoto

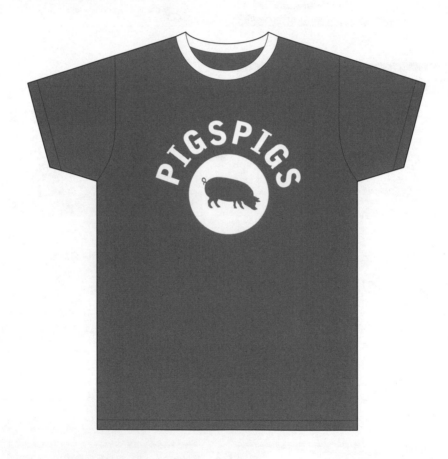

T恤設計 > 一般

Design by Kumiko Hiramoto

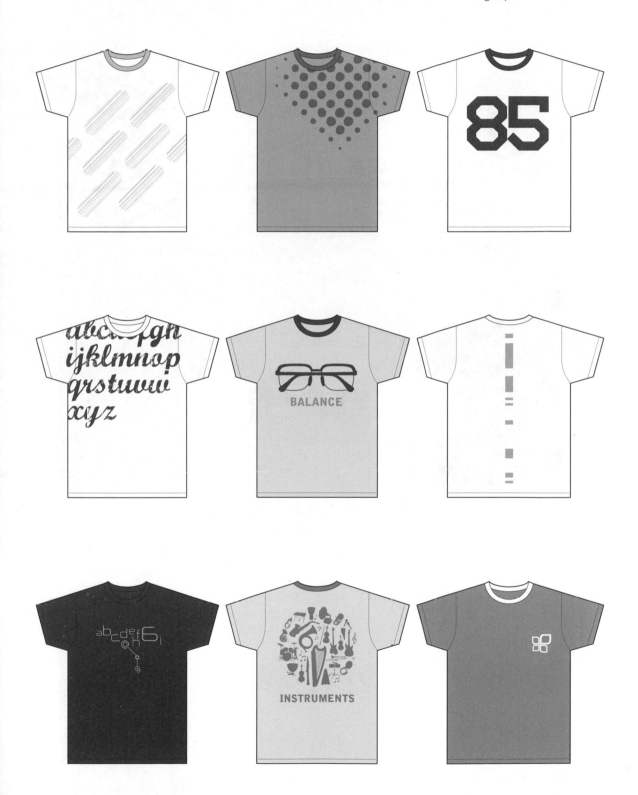

版面架構IDEA

T恤設計＞一般

Design by Akiko Hayashi

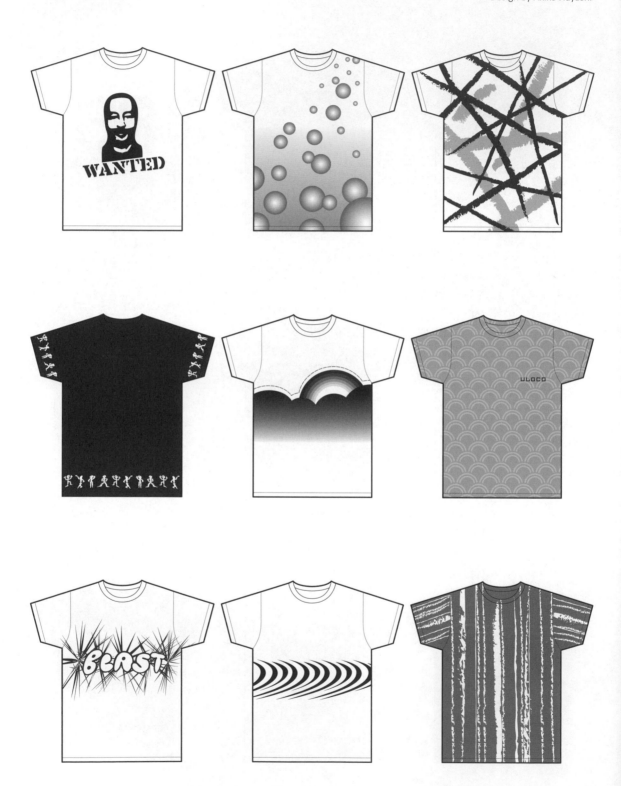

T恤設計＞一般

Design by Akiko Hayashi

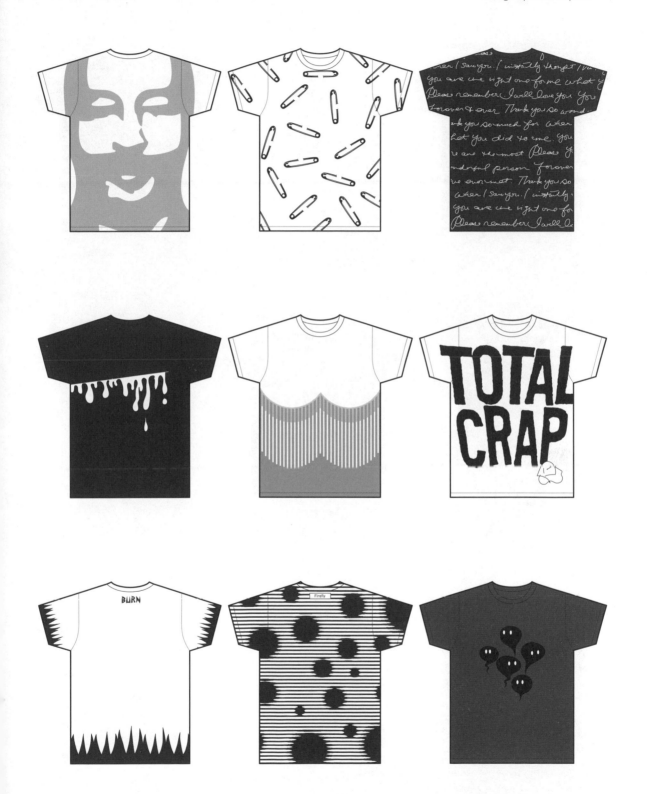

版面架構IDEA

T恤設計 > 一般

Design by Junya Yamada

Ｔ恤設計＞一般

Design by Junya Yamada

Design by Hiroshi Hara

T恤設計 > 一般

Design by Hiroshi Hara

Design by Hideaki Ohtani

Design by Hideaki Ohtani

DESIGN✚LAYOUT

Design-Layout

DESIGN
✚
LAYOUT

design*layout

Design by Hideaki Ohtani

DESIGN
LAYOUT

DESIGN
LAYOUT

DESIGN
LAYOUT

DESIGN
LAYOUT

DESIGN
LAYOUT

LAYOUT
DESIGN

DESIGN
LAYOUT

D
DESIGN

DESIGN Layout

D
ESIGN

DESIGN
LAYOUT

Designlayout

D&L
DESIGN-LAYOUT

Design

design:
layout

DDESIGN

Design by Hideaki Ohtani

DESIGN + LAYOUT

DESIGN
and
LAYOUT

DESIGN +
LAYOUT

D Designlayout

DandL
DESIGN-LAYOUT

DESIGN

DESIGN

Design-Layout

DL Design
layout

DESIGN
+
LAYOUT

designlayout

d* designlayout

design*layout

D
DESIGN-LAYOUT

Design
+
Layout

Design
layout

Design
*LAYOUT

Design
layout

DESIGN
DESIGN
DESIGN

DESIGN

LOGO 設計 > 哥德體

Design by Hideaki Ohtani

LOGO 設計 > 哥德體

Design by Hideaki Ohtani

Design by Hideaki Ohtani

DESIGN
layout

Design
layout

Design
layout

Design
layout

Design
layout

layout
DESIGN

Design
layout

D
design

designLayout

D
esign

Designlayout

Designlayout

Design
layout

Designlayout

Design

Design

D & L
design-layout

design
layout

Design

design:
layout

DESIGN
LAYOUT

Designlayout

D
DESIGN

DESIGN

Design by Hideaki Ohtani

Design by Kouhei Sugie

営業部　主任

山田山子

株式会社名刺企画

〒000-0000 東京都新宿区名刺町0-0-00 名刺ビル0F
TEL 00-0000-0000
FAX 00-0000-0000
yamada@xxx.xx.xx
http://www.xxxx.xx.xx/

名片設計 > 直式排版

Design by Kouhei Sugie

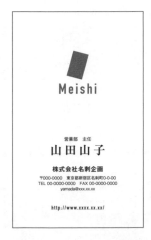

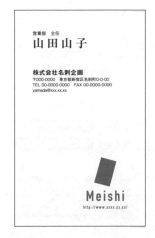

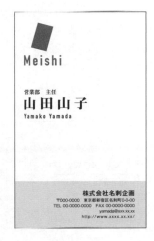

Design by Kumiko Hiramoto

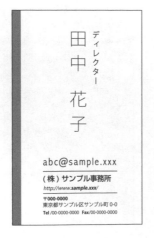

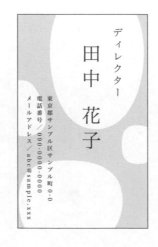

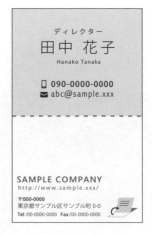

名片設計 > 直式排版

Design by Akiko Hayashi

Card 1:

代表取締役

望月 俊介

株式会社モチ商事
東京都渋谷区渋谷1-2-3 駅ビル201
Tel. 03-1234-5678 Fax. 03-1234-5679
email. m@mochishoji.co.jp
http://www.mochishoji.co.jp/

M

Card 2:

M

代表取締役

望月 俊介

株式会社モチ商事
東京都渋谷区渋谷1-2-3 駅ビル201
Tel. 03-1234-5678 Fax. 03-1234-5679
email. m@mochishoji.co.jp
http://www.mochishoji.co.jp/

Card 3:

M

株式会社モチ商事

代表取締役

望月 俊介

東京都渋谷区渋谷一-二-三 駅ビル201
電話〇三-一二三四-五六七八 FAX〇三-一二三四-五六七九
E メール m@mochishoji.co.jp URL http://www.mochishoji.co.jp/

Card 4:

代表取締役

望月 俊介

m@mochishoji.co.jp

M 株式会社モチ商事
東京都渋谷区渋谷1-2-3 駅ビル201
Tel. 03-1234-5678
Fax. 03-1234-5679
http://www.mochishoji.co.jp/

Card 5:

M 株式会社モチ商事

代表取締役

望月 俊介

東京都渋谷区渋谷1-2-3 駅ビル201
Tel. 03-1234-5678
Fax. 03-1234-5679
email. m@mochishoji.co.jp
http://www.mochishoji.co.jp/

Card 6:

M

代表取締役
Shunsuke Mochizuki

望月 俊介

株式会社モチ商事
東京都渋谷区渋谷1-2-3 駅ビル201
Tel. 03-1234-5678 Fax. 03-1234-5679
email. m@mochishoji.co.jp
http://www.mochishoji.co.jp/

Card 7:

代表取締役

望月 俊介
Shunsuke Mochizuki

M

株式会社モチ商事
東京都渋谷区渋谷
1-2-3 駅ビル201

Tel. 03-1234-5678
Fax. 03-1234-5679

m@mochishoji.co.jp

www.mochishoji.co.jp

Card 8:

M

代表取締役

望月 俊介

株式会社モチ商事
東京都渋谷区渋谷1-2-3 駅ビル201
Tel.03-1234-5678 Fax.03-1234-5679
email. m@mochishoji.co.jp
http://www.mochishoji.co.jp/

Card 9:

M

代表取締役

望月 俊介

1-2-3 駅ビル201
tel. 03-1234-5678
fax. 03-1234-5679
m@mochishoji.co.jp
www.mochishoji.co.jp
東京都渋谷区渋谷
株式会社モチ商事

Design by Hiroshi Hara

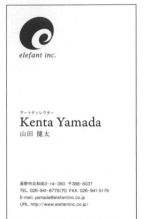

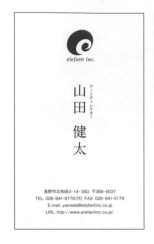

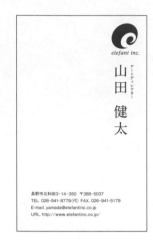

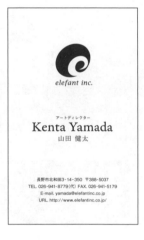

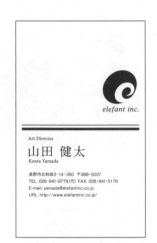

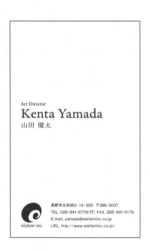

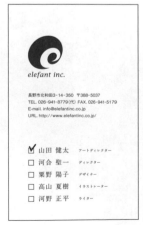

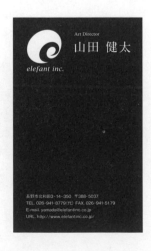

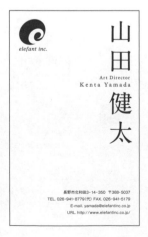

名片設計 > 直式排版

Design by Junya Yamada

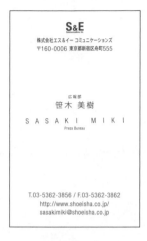

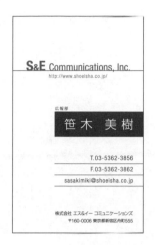

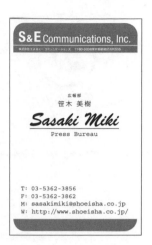

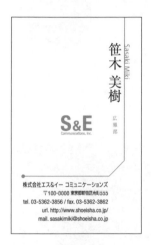

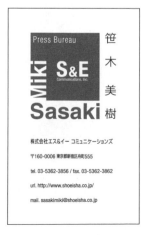

Design by Hideaki Ohtani

DESIGN

カリノ　メイシ

名刺制作事務所

【住所】
〒000-0000　東京府名刺区仮田町1-2-35

【電話・ファックス】
00-0000-0000

【携帯電話】
090-0000-0000

【電子メール】
e-mail:abc@defghij.jp

web designer
meisi karino

仮野名刺

TEL:00-0000-0000
FAX:00-0000-0000

http://www.defghij.jp
e-mail:abc@defghij.jp

karita-cho #101, 1-2-35
meisi-ku, tokyo, Japan
Zip:000-0000

Design

株式会社　名刺
東京府名刺区仮田町1-2-35
メイシビル101

Design

株式会社　名刺
〒000-0000
東京府名刺区仮田町1-2-35

Design Book Project
WEBデザイナー
カリノ　メイシ

Phone　00 0000 0000
Fax　00 0000 0000
E-Mail　abc@defghij.jp
Website　http://www.defghij.jp

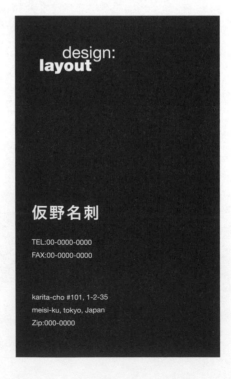

design:
layout

仮野名刺

TEL:00-0000-0000
FAX:00-0000-0000

karita-cho #101, 1-2-35
meisi-ku, tokyo, Japan
Zip:000-0000

名片設計 > 直式排版

Design by Hideaki Ohtani

仮野 名刺
東京府名刺区仮田町一丁目二番三十五号メイシビルディング一〇一号室　〒〇〇〇一〇〇〇

電話〇〇一〇〇〇〇〇一〇〇〇〇　ファックス〇〇一〇〇〇〇一〇〇〇〇

株式会社 名刺

仮野 名刺
東京府名刺区仮田町一丁目二番三十五号
メイシビルディング一〇一号室　〒〇〇〇一〇〇〇
電話〇〇一〇〇〇〇〇一〇〇〇一

グラフィックディレクター

仮野 名刺

http://www.defghij.jp
e-mail:abc@defghij.jp

株式会社　名刺
〒000 0000
東京府名刺区仮田町1-2-35

Design Book Project
WEBデザイナー
カリノ　メイシ

Meisi Karino

285

名片設計 > 直式排版

Design by Hideaki Ohtani

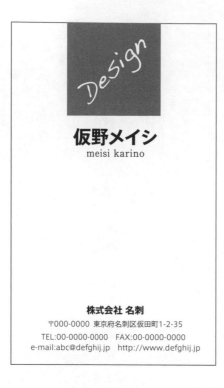

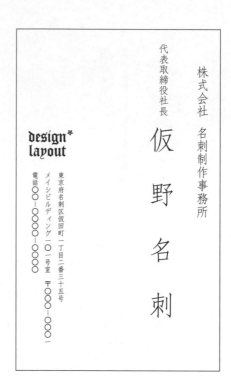

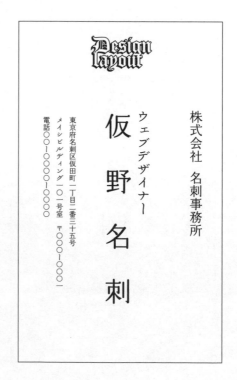

仮野 名刺

meisi karino

株式会社 名刺

東京府名刺区仮田町一丁目二番三十五号 メイシビルディング一〇一号室

Phone 00 0000 0000
Fax 00 0000 0000
E-Mail abc@defghij.jp
Website http://www.defghij.jp

D & L
design-layout

仮野
名刺

web designer
meisi karino

〒000-0000
東京府名刺区仮田町1-2-35
TEL:00-0000-0000
FAX:00-0000-0000
e-mail:abc@defghij.jp
http://www.defghij.jp

仮野
名刺

株式会社 名刺
東京府名刺区仮田町1-2-35
メイシビル101

Phone: 00 0000 0000
Fax: 00 0000 0000
E-Mail: abc@defghij.jp
Website: http://www.defghij.jp

memo
Date:

web designer
meisi karino

00-0000-0000 telephone
00-0000-0000 fax
e-mail:abc@defghij.jp

カリノ　メイシ

東京府名刺区仮田町1-2-35
メイシビル101

http://www.defghij.jp

Design by Hideaki Ohtani

仮野メイシ

〒000-0000
東京府名刺区仮田町1-2-35
TEL:00-0000-0000
FAX:00-0000-0000
e-mail:abc@defghij.jp
http://www.defghij.jp

Designlayout

Design layout

web designer
meisi karino

仮野メイシ

http://www.defghij.jp
e-mail:abc@defghij.jp

株式会社 名刺
東京府名刺区仮田町1-2-35
メイシビル101
TEL:00-0000-0000 FAX:00-0000-0000

DandL
design-layout

00-0000-0000 telephone
00-0000-0000 fax
e-mail:abc@defghij.jp

カリノ　メイシ

東京府名刺区仮田町1-2-35
メイシビル101

web designer
meisi karino

design*layout

広告宣伝部
カリノメイシ

株式会社 名刺
東京府名刺区仮田町1-2-35
メイシビル101

00 0000 0000
00 0000 0000
abc@defghij.jp
http://www.defghij.jp

Design by Hideaki Ohtani

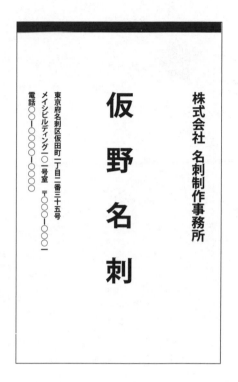

株式会社 名刺制作事務所

仮野 名刺

東京府名刺区仮田町一丁目二番三十五号
メイシビルディング一〇一号室 〒〇〇〇ー〇〇〇ー
電話〇〇ー〇〇〇〇ー〇〇〇〇

仮野 名刺

〒000-0000 東京府名刺区仮田町1-2-35
TEL:00-0000-0000 FAX:00-0000-0000
e-mail:abc@defghij.jp http://www.defghij.jp

ウェブデザイナー
仮野 名刺

Designlayout

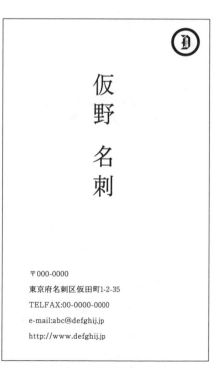

仮野 名刺

〒000-0000
東京府名刺区仮田町1-2-35
TELFAX:00-0000-0000
e-mail:abc@defghij.jp
http://www.defghij.jp

Design by Hideaki Ohtani

イラストレーター
カリノ　メイシ

株式会社名刺
〒000-0000　東京府名刺区仮田町1-2-35
TEL:00-0000-0000　FAX:00-0000-0000
e-mail:abc@defghij.jp
http://www.defghij.jp

イラストレーター
カリノ　メイシ

株式会社名刺
〒000-0000　東京府名刺区仮田町1-2-35
TEL:00-0000-0000　FAX:00-0000-0000
e-mail:abc@defghij.jp
http://www.defghij.jp

DESIGN
l a y o u t

デザイナー
仮野 名刺

〒000-0000 東京府名刺区仮田町1-2-35
TEL:00-0000-0000
FAX:00-0000-0000
e-mail:abc@defghij.jp
http://www.defghij.jp

d *designlayout*

イラストレーター
カリノ　メイシ

株式会社名刺
〒000-0000　東京府名刺区仮田町1-2-35
TEL:00-0000-0000　FAX:00-0000-0000
e-mail:abc@defghij.jp
http://www.defghij.jp

名片設計 > 直式排版

Design by Hideaki Ohtani

仮野名刺

イラストレーター
〒000-0000 東京府名刺区仮田町1-2-35
TEL:00-0000-0000 FAX:00-0000-0000
e-mail:abc@defghij.jp http://www.defghij.jp

Design
layout

http://www.defghij.jp
e-mail:abc@defghij.jp

株式会社名刺
〒000-0000 東京府名刺区仮田町1-2-35
TEL:00-0000-0000 FAX:00-0000-0000
プロデューサー　仮野 名刺

Designlayout

イラストレーター
カリノ　メイシ

株式会社名刺
〒000-0000 東京府名刺区仮田町1-2-35
TEL:00-0000-0000 FAX:00-0000-0000
e-mail:abc@defghij.jp http://www.defghij.jp

DESIGN

仮野メイシ
meisi karino

株式会社 名刺
〒000-0000 東京府名刺区仮田町1-2-35
TEL:00-0000-0000 FAX:00-0000-0000
e-mail:abc@defghij.jp http://www.defghij.jp

Design by Kumiko Hiramoto

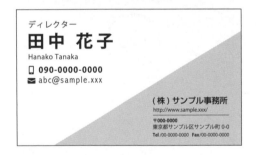

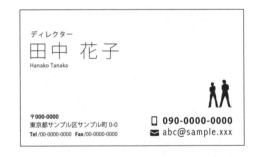

名片設計 > 横式排版

Design by Akiko Hayashi

代表取締役
望月 俊介

M 株式会社モチ商事

東京都渋谷区渋谷1-2-3 駅ビル201
Tel. 03-1234-5678
Fax. 03-1234-5679
m@mochishoji.co.jp
http://www.mochishoji.co.jp/

M

代表取締役
望月 俊介

株式会社モチ商事

東京都渋谷区渋谷1-2-3 駅ビル201 Tel.03-1234-5678 Fax.03-1234-5679
email. m@mochishoji.co.jp url. http://www.mochishoji.co.jp/

望月 俊介
代表取締役
Shunsuke
Mochizuki

M 株式会社モチ商事

東京都渋谷区渋谷1-2-3 駅ビル201 Tel.03-1234-5678 Fax.03-1234-5679
email. m@mochishoji.co.jp url. http://www.mochishoji.co.jp/

M 株式会社モチ商事

代表取締役
望月 俊介

東京都渋谷区渋谷1-2-3 駅ビル201 Tel.03-1234-5678 Fax.03-1234-5679
email. m@mochishoji.co.jp url. http://www.mochishoji.co.jp/

代表取締役
望月 俊介

M 株式会社モチ商事

東京都渋谷区渋谷1-2-3 駅ビル201
Tel. 03-1234-5678
Fax. 03-1234-5679
m@mochishoji.co.jp
http://www.mochishoji.co.jp/

M 株式会社モチ商事

東京都渋谷区渋谷1-2-3 駅ビル201 Tel.03-1234-5678 Fax.03-1234-5679
email. m@mochishoji.co.jp url. http://www.mochishoji.co.jp/

代表取締役
望月 俊介 Shunsuke Mochizuki

望月 俊介
代表取締役

M 株式会社モチ商事

東京都渋谷区渋谷
1-2-3 駅ビル201
tel. 03-1234-5678
fax. 03-1234-5679
m@mochishoji.co.jp
www.mochishoji.co.jp

代表取締役
望月 俊介

m@mochishoji.co.jp

M

www.mochishoji.co.jp

株式会社モチ商事
東京都渋谷区渋谷1-2-3 駅ビル201
Tel. 03-1234-5678
Fax. 03-1234-5679

01

版面架構IDEA

名片設計 > 橫式排版

Design by Hiroshi Hara

名片設計＞橫式排版

Design by Junya Yamada

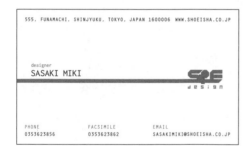

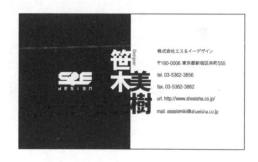

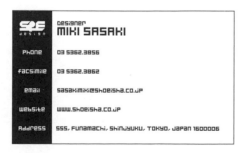

Design by Hideaki Ohtani

DESIGN
layout

仮野 名刺
Producer

e-mail:abc@defghij.jp

DESIGN

プロデューサー
仮野 名刺
Producer

株式会社名刺 東京府名刺区仮田町1-2-35 〒000-0000
TEL:00-0000-0000 FAX:00-0000-0000
e-mail:abc@defghij.jp http://www.defghij.jp

D
ESIGN

株式会社名刺
名刺制作第一課

編集長
仮野 名刺

東京府名刺区仮田町1-2-35 〒000-0000
TEL:00-0000-0000
FAX:00-0000-0000
e-mail:abc@defghij.jp
http://www.defghij.jp

デザイナー
仮野 名刺

〒000-0000 東京府名刺区仮田町1-2-35
TEL:00-0000-0000
FAX:00-0000-0000
e-mail:abc@defghij.jp
http://www.defghij.jp

Design by Hideaki Ohtani

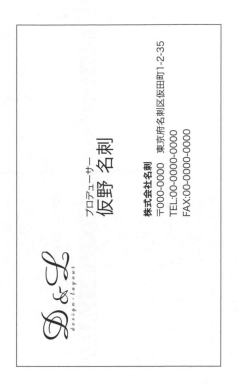

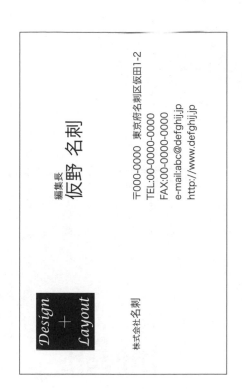

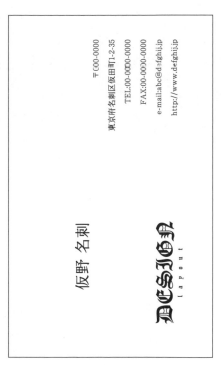

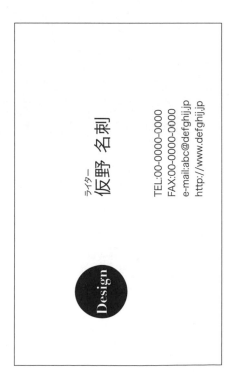

Design by Hideaki Ohtani

DESIGN Layout

プロデューサー
仮野 名刺

株式会社名刺　〒000-0000　東京府名刺区仮田町1-2-35
TEL:00-0000-0000　FAX:00-0000-0000
e-mail:abc@defghij.jp　http://www.defghij.jp

プロデューサー
仮野 名刺

株式会社名刺
〒000-0000　東京府名刺区仮田町1-2-35
TEL:00-0000-0000　FAX:00-0000-0000
e-mail:abc@defghij.jp　http://www.defghij.jp

DESIGN
DESIGN
DESIGN

イラストレーター
カリノ メイシ

Design

株式会社名刺
〒000-0000　東京府名刺区仮田町1-2-35
TEL:00-0000-0000　FAX:00-0000-0000
e-mail:abc@defghij.jp　http://www.defghij.jp

*design*layout*

仮野-名刺　TEL&FAX:00-0000-0000e-mail:abc@defghij.jp　http://www.defghij.jp

名片設計 > 橫式排版

Design by Hideaki Ohtani

Design by Hideaki Ohtani

名片設計 > 橫式排版

Design by Hideaki Ohtani

MEISI KARINO

〒000-0000　東京府名剌区仮田町1-2-35
TEL:00-0000-0000
FAX:00-0000-0000
e-mail:abc@defghij.jp
http://www.defghij.jp

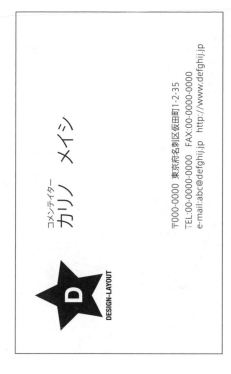

コメンテイター
カリノ　メイシ

〒000-0000　東京府名剌区仮田町1-2-35
TEL:00-0000-0000　FAX:00-0000-0000
e-mail:abc@defghij.jp　http://www.defghij.jp

MEISI
KARINO

Design Book Project
WEBデザイナー

〒000-0000　東京府名剌区仮王町1-2-35
TEL:00-0000-0000　FAX:00-C000-0000
e-mail:abc@defghij.jp　http://www.defghij.jp

meisi karino

〒000-000　東京府名剌区仮田町1-2-35
TEL:00-0000-0000　FAX:00-0000-0000
e-mail:abc@defghij.jp　http://www.defghij.jp

Design by Hideaki Ohtani

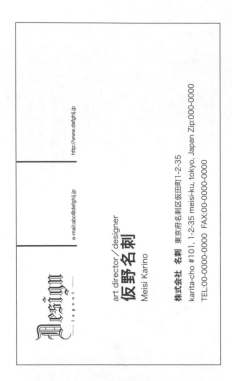

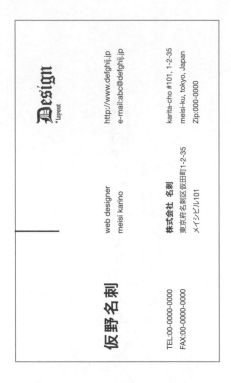

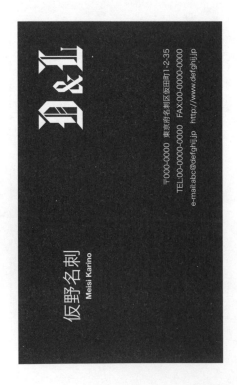

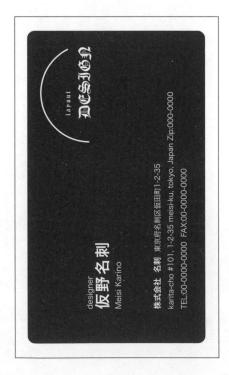

Design by Hideaki Ohtani

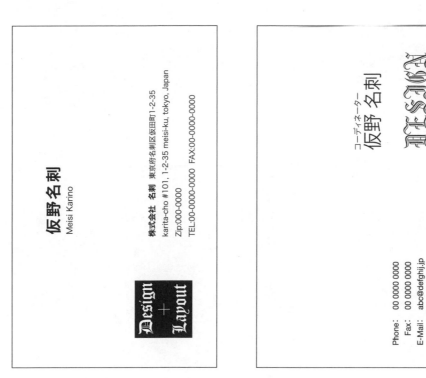

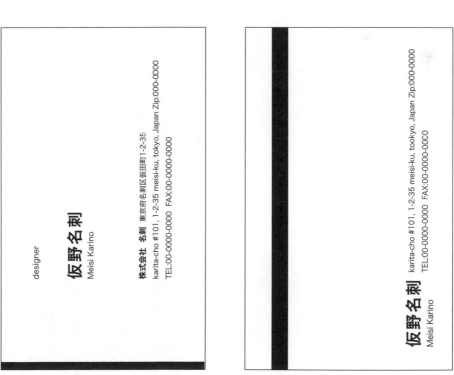

02

搭配應用IDEA
Idea of adorn

Design by Kumiko Hiramoto

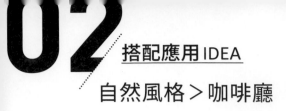

○ 0.0.6.8　● 20.0.80.15
● 0.0.0.35

○ 0.0.0.0　● 75.0.22.0
● 10.22.100.0

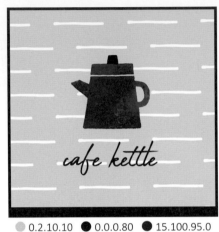

○ 0.2.10.10　● 0.0.0.80　● 15.100.95.0

○ 0.0.0.10　● 30.20.10.75
● 90.20.0.0

○ 0.0.0.0　● 60.25.60.0
● 15.0.35.5

○ 0.0.10.10　● 60.70.70.0
● 50.10.100.0

○ 0.0.0.0　● 20.30.0.0
● 70.7.40.0

○ 0.0.0.0　● 0.0.0.100
● 0.55.85.0

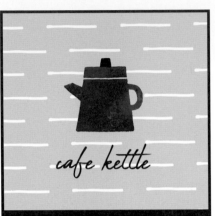

○ 0.0.0.0　● 0.0.10.35
● 0.55.15.0

自然風格 > 咖啡廳

Design by Kumiko Hiramoto

● 0.25.20.0 　 ● 5.5.7.0
● 65.25.50.0

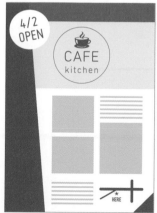

● 75.45.30.0 　 ● 5.5.7.0
● 0.65.100.0

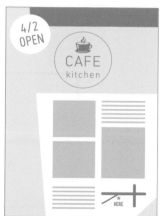

● 10.0.50.0 　 ● 5.5.7.0
● 65.0.20.10

● 10.5.30.0 　 ● 50.0.60.0
● 55.55.60.10

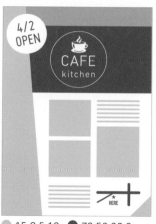

● 15.0.5.10 　 ● 70.50.30.0
● 0.37.27.0

● 0.46.57.0 　 ● 15.0.70.0
● 75.15.60.0

● 20.10.10.0 　 ● 45.40.50.0
● 0.0.25.85

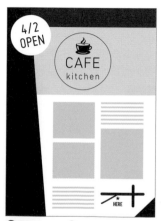

● 5.5.5.85 　 ● 5.5.10.5
● 0.90.70.20

● 8.7.15.0 　 ● 10.10.0.75
● 0.62.60.0

Design by Kumiko Hiramoto

233.232.220　181.60.55
78.68.70

238.238.231　156.202.190
213.125.107

245.228.233　179.159.200
224.166.171

204.215.223　129.117.118
234.235.133

238.236.122　113.113.113
176.176.176

234.234.212　136.157.166
221.153.110

93.72.69　152.116.59
202.167.54

123.184.142　215.131.87
255.242.83

Design by Kumiko Hiramoto

⚪ 0.0.0.0　⚫ 10.0.0.70
⚫ 40.0.85.0

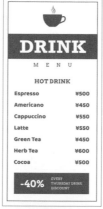

⚪ 0.0.0.0　⚫ 0.20.35.50
⚫ 12.70.100.0

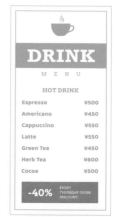

⚪ 0.0.0.0　⚫ 65.0.20.0
⚫ 0.55.40.0

⚫ 20.0.0.80　⚪ 0.0.0.0
⚫ 0.45.33.0

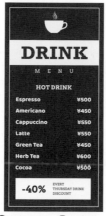

⚫ 0.0.0.80　⚪ 0.0.0.0
0.0.45.0

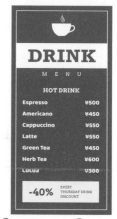

⚫ 80.40.55.0　⚪ 0.0.0.0
0.0.65.0

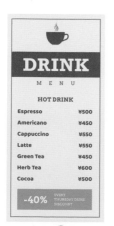

0.0.25.5　⚫ 0.80.70.0
⚫ 65.10.10.0

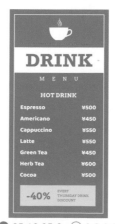

⚫ 85.10.25.0　⚪ 0.0.0.0
⚫ 15.0.88.0

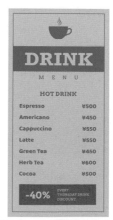

⚫ 0.0.0.20　⚫ 100.25.0.0
⚫ 0.0.0.60

Design by Kumiko Hiramoto

● 10.10.75.0 0.0.20.0
● 50.0.100.0

● 40.0.30.0 ○ 5.0.20.0
● 65.60.15.0

● 10.15.85.0 0.0.20.0
● 0.65.100.0

● 25.10.10.0 ○ 0.0.0.0
● 55.0.30.0

● 85.45.0.0 ○ 0.0.0.0
● 20.100.100.0

● 0.20.50.0 ○ 0.0.0.0
● 0.73.43.0

● 10.0.0.20 ○ 10.0.0.0
● 20.35.0.70

● 5.30.20.0 ○ 5.6.8.0
● 45.45.45.20

● 45.0.40.0 0.0.5.0
● 0.35.15.0

● 15.20.60.0 ○ 0.0.15.4
● 85.70.35.10

● 70.45.60.0 ○ 5.5.15.0
● 55.100.80.0

● 0.0.55.25 ● 70.85.100.0
0.0.10.0

自然風格 > 甜點店

Design by Kumiko Hiramoto

● 12.6.8.0　● 40.0.85.0
● 0.65.100.0

● 0.0.10.10　● 60.0.10.0
● 0.70.35.0

● 12.6.8.0　● 18.15.90.0
● 75.15.80.0

● 0.8.10.0　● 0.40.30.0
● 45.0.30.0

● 5.5.10.0　● 45.0.30.0
● 25.35.75.0

● 30.0.15.0　● 15.35.0.0
● 0.35.5.0

● 5.10.20.0　● 25.10.15.0
● 45.45.50.40

● 50.90.100.25　● 50.35.30.50
● 35.35.65.10

● 40.25.30.20　● 90.90.75.0
● 20.90.80.0

02

自然風格 > 甜點店

Design by Kumiko Hiramoto

● 244.241.223　● 123.116.122
● 207.100.78

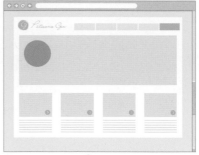

● 249.237.228　● 167.196.111
● 221.154.150

● 178.214.211　● 119.107.93
● 217.199.102

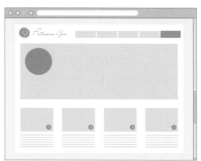

● 255.242.83　● 80.171.168
● 198.148.189

● 239.239.239　● 205.90.92　● 68.71.74

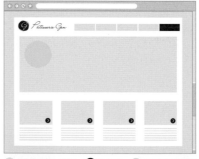

● 238.238.228　● 0.0.0　● 240.222.54

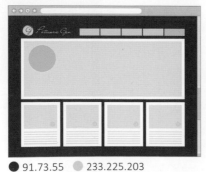

● 91.73.55　● 233.225.203
● 155.203.208

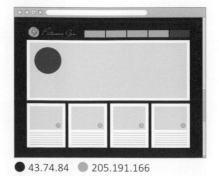

● 43.74.84　● 205.191.166
● 161.71.82

Design by Kumiko Hiramoto

● 15.20.45.0　○ 0.0.0.0
● 20.100.65.10

● 35.0.70.0　○ 0.0.0.0
● 0.50.75.0

● 0.35.5.0　○ 0.0.0.0
● 40.25.0.0

● 5.0.5.0　● 0.20.75.0
● 0.70.85.0

○ 0.0.0.0　● 0.0.25.15
● 70.15.0.60

○ 0.0.0.0　● 60.5.10.0
● 0.35.20.0

● 0.0.10.10　● 0.50.100.0
● 65.75.80.10

● 0.0.20.0　● 0.70.60.0
● 70.0.60.10

● 5.5.15.0　● 60.60.70.25
● 0.45.25.15

313

Design by Kouhei Sugie

Flwr
Flower
Market
- 0.40.0.0
- 40.0.60.0

Flwr
Flower
Market
- 0.10.80.0
- 40.0.0.0

Flwr
Flower
Market
- 10.20.0.0
- 60.60.0.0

Flwr
Flower
Market
- 30.0.0.0
- 0.30.40.0

Flwr
Flower
Market
- 0.30.10.0
- 0.50.20.0

Flwr
Flower
Market
- 30.0.20.0
- 10.30.0.0

Flwr
Flower
Market
- 0.20.20.0
- 50.0.10.0

Flwr
Flower
Market
- 30.10.0.0
- 0.40.30.0

Flwr
Flower
Market
- 0.30.0.0
- 40.10.0.0

Flwr
Flower
Market
- 30.0.10.0
- 0.40.60.0

Flwr
Flower
Market
- 0.30.20.0
- 50.0.20.0

Flwr
Flower
Market
- 20.0.80.0
- 0.40.20.0

Design by Kouhei Sugie

● 10.0.0.0 ● 0.20.30.0
● 60.0.20.0

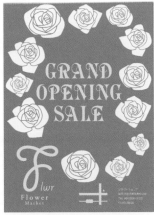

● 0.50.30.0 ● 0.0.40.0
● 20.0.0.0

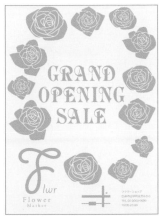

● 0.0.50.0 ● 0.30.10.0
● 50.0.10.0

● 0.10.60.0 ● 0.0.10.0
● 0.60.30.0

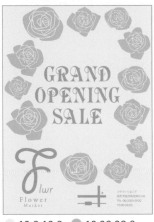

● 10.0.10.0 ● 10.20.30.0
● 40.20.0.0

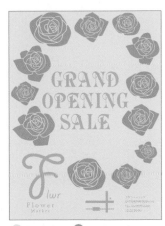

● 0.10.0.0 ● 0.40.20.0
● 50.0.30.0

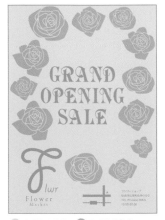

● 0.10.10.0 ● 0.30.20.0
● 60.0.30.0

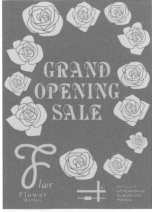

● 0.50.80.0 ● 0.10.40.0
● 30.0.20.0

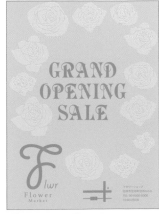

● 30.0.0.0 ● 0.10.30.0
● 70.0.10.0

Design by Kouhei Sugie

● 221.152.85　○ 252.247.242
● 192.84.57

● 184.178.214　○ 244.243.249
● 118.108.138

● 155.203.217　○ 247.250.246
● 80.150.155

● 214.132.152　○ 252.247.250
● 148.80.86

● 209.109.88　○ 252.246.233
● 174.60.45

○ 219.223.26　　255.255.238
● 80.100.80

● 176.216.245　○ 247.251.254
● 102.159.203

● 214.133.165　○ 249.238.244
● 177.82.107

自然風格＞花店

Design by Kouhei Sugie

● 60.0.10.0　　● 0.0.30.0

● 0.10.80.0　　● 0.40.10.0

● 0.50.10.0　　● 0.60.30.0

● 40.0.20.0　　● 50.30.0.0

● 20.0.80.0　　● 0.60.10.0

● 0.50.70.0　　● 0.0.70.0

● 0.30.10.0　　● 0.40.40.0

● 50.0.0.0　　● 0.20.30.0

Design by Kumiko Hiramoto

● 0.100.30.0　● 0.0.0.100

Snell Roundhand
Myriad Arabic

● 80.100.100.0　● 0.30.0.0

Trajan Pro
Snell Roundhand

● 0.0.0.100

Trajan Pro
decorative fontFINAL

● 38.0.9.0　● 15.0.65.0
● 40.30.0.0　● 46.0.40.0
● 0.0.0.100　● 0.65.0.0
● 0.30.70.0

Snell Roundhand
Myriad Arabic

● 50.50.40.0　● 35.10.0.0
● 40.0.35.0

Trajan Pro
Snell Roundhand

● 0.30.0.0　● 0.50.25.0

Trajan Pro
decorative fontFINAL

● 85.100.100.0
● 0.20.20.0

Trajan Pro
Typo Upright BT

● 0.0.0.100

Chaparral Pro Light
Chaparral Pro Bold

● 0.25.10.0　● 60.70.50.0

Constantia
decorative fontFINAL

● 0.10.0.0　● 0.35.0.0
● 60.0.65.0　● 65.50.30.0

Trajan Pro
Typo Upright BT

● 15.100.65.0

Chaparral Pro Light
Chaparral Pro Bold

● 0.40.0.0　● 40.0.25.0
● 85.90.55.0

Constantia
decorative fontFINAL

自然風格＞花店

Design by Junya Yamada

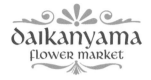

● 0.80.20.0　● 40.10.80.0
Libra BT

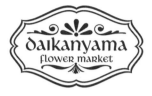

● 90.30.100.30
Libra BT

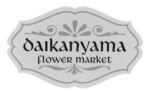

● 30.100.100.0
● 30.25.50.0　○ 10.8.30.0
Libra BT

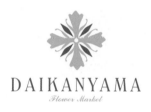

● 40.60.90.0　● 10.20.90.0
Windsor Light Condensed BT
Commercial Script BT

● 50.100.75.30　● /0.70.90.40
● 70.55.90.15
Windsor Light Condensed BT
Commercial Script BT

● 20.30.50.0　● 45.70.100.0
Windsor Light Condensed BT
Commercial Script BT

● 0.75.90.0　● 0.60.20.0
● 0.35.85.0
Optima Regular
Commercial Script BT

● 0.75.90.0　● 0.60.20.0
● 0.35.85.0
Optima Regular
Commercial Script BT

● 0.75.90.0　● 0.60.20.0
● 0.35.85.0
Optima Regular
Commercial Script BT

● 100.80.0.0　● 50.0.100.0
Sandy SandroAL

● 55.100.40.0　● 0.30.90.0
● 0.85.100.0
Sandy SandroAL

● 40.60.80.20
Sandy SandroAL

02

搭配應用 IDEA

自然風格 > 選品店

Design by Hiroshi Hara

- 213.185.135
- 198.35.95
- 206.128.160

- 168.206.172
- 94.73.150
- 127.176.129

- 202.204.205
- 113.118.153
- 185.192.217

- 90.105.133
- 239.224.71
- 207.196.172

- 230.223.187
- 96.94.89
- 86.116.160

- 211.220.220
- 187.104.142
- 208.165.186

- 83.144.170
- 181.157.113
- 202.215.217

- 223.224.229
- 127.179.180
- 189.172.143

自然風格 > 線上研討會

Design by Hiroshi Hara

● 202.204.205　● 74.102.133
● 235.190.68

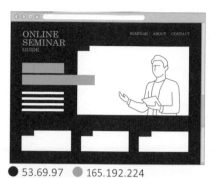

● 53.69.97　○ 165.192.224
● 173.0.124

● 220.226.227　● 44.63.106
● 117.170.65

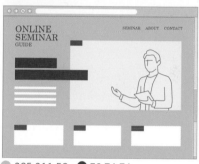

○ 205.211.59　● 76.74.74
● 0.114.185

○ 227.233.212　● 165.31.37
● 162.196.62

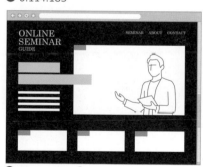

● 38.56.108　○ 183.219.246
● 101.175.181

○ 238.239.239　● 91.102.111
● 104.184.236

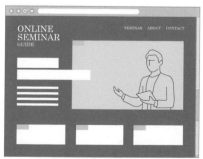

● 84.148.146　○ 255.255.255
● 200.215.86

搭配應用 IDEA
自然風格 > 雜貨店

Design by Kumiko Hiramoto

30.30.35.0　30.25.100.0
70.80.100.0
Chalkduster
Bradley Hand ITC TT Bold

50.0.80.0　0.0.65.0
Chalkduster
Bradley Hand ITC TT Bold

0.0.10.10　0.90.100.0
70.75.70.0
Chalkduster

15.15.60.0　75.65.65.0
70.80.70.0
Chalkduster
Bookman Old Style Bold

15.70.0.0
Chalkduster
Bookman Old Style Bold

75.45.35.0　15.15.60.0
Chalkduster
Bookman Old Style Bold

50.0.80.0　0.20.60.0
0.30.10.0
Corbel Italic
Bradley Hand ITC TT Bold

75.45.35.0　40.0.40.0
0.20.100.0
Corbel Italic
Bradley Hand ITC TT Bold

20.55.100.0　70.80.75.0
10.10.20.0
Chalkduster
Delicious-Heavy

自然風格 > 雜貨店

Design by Kouhei Sugie

Natrl Natural Shop
- 30.0.60.0
- 0.20.80.40

Variex Light

NATRL NATURAL SHOP
- 0.40.100.30
- 60.0.40.40

MdN45BlurStamp

natrl NATURAL SHOP
- 60.10.10.0
- 40.10.80.0

MdN18OilbasedBlur

NATRL NATURAL SHOP
- 40.0.0.0
- 0.80.40.40

NotCaslon One

NATRL NATURAL SHOP
- 10.10.100.20
- 70.40.60.40

Confidential

Natrl Natural Shop
- 30.10.20.0
- 40.60.80.40

VintageTypewriter Corona

natrl Natural Shop
- 0.10.100.0
- 60.0.40.80

VAG Rounded Thin

Natrl Natural Shop
- 40.0.30.20
- 30.40.30.20

PixieFont

Natrl NATURAL SHOP
- 10.20.80.10
- 40.60.40.40

MdN37SprayBlur

natrl Natural Shop
- 60.0.30.0
- 60.40.0.80

Magnet Alternate

Natrl NATURAL SHOP
- 20.0.80.20
- 0.60.80.60

MdN17Shodo

NATRL NATURAL SHOP
- 40.0.100.0
- 40.0.80.80

MdN56PenStencil

Design by Kumiko Hiramoto

● 0.30.20.0
Imprint MT Shadow

● 30.0.10.0
Hypatia Sans Pro
Imprint MT Shadow

● 25.0.10.0 ● 50.20.35.0
Hypatia Sans Pro
Imprint MT Shadow

● 0.35.0.50 ● 0.30.20.0
● 30.0.30.0
Imprint MT Shadow

● 0.30.20.0
Hypatia Sans Pro
Imprint MT Shadow

● 10.20.20.0 ● 10.40.20.0
Hypatia Sans Pro
LainieDaySH

● 0.25.10.0
Imprint MT Shadow

● 30.0.15.0
Imprint MT Shadow
Porcelain
Book Antiqua
Party LET Plain

● 0.35.20.0
Imprint MT Shadow
Snell Roundhand

● 10.10.30.0 ● 70.85.85.0
Imprint MT Shadow
LainieDaySH

● 10.60.25.0 ● 0.15.0.0
Imprint MT Shadow
Porcelain
Book Antiqua
Party LET Plain

● 80.80.70.0 ● 0.80.20.0
Imprint MT Shadow
Snell Roundhand

Design by Kouhei Sugie

● 0.100.60.20 ● 0.60.10.0

Shelley Allegro Script

● 20.60.0.0 ● 60.0.80.20

Adobe Jenson

● 0.0.40.0 ● 60.10.0.0

NotCaslon One

● 0.40.60.0 ● 40.0.10.10

Belwe Light

● 0.20.20.0 ● 50.60.0.0

Porcelain

● 0.60.30.0 ● 80.0.20.0

Bodoni Roman

● 10.0.60.10 ● 20.60.0.70

TexasHero

● 0.10.100.20 ● 60.10.0.60

University Roman

● 30.40.0.0 ● 60.40.0.60

Remedy Double

● 0.60.50.0 ● 0.80.60.60

Ginga

● 20.0.0.0 ● 60.80.0.70

Garamond 3 Medium

● 0.70.80.0 ● 80.20.40.80

Zapfino

Design by Junya Yamada

● 0.60.100.0 ● 0.30.100.0
Cooper Std Black
Helvetica Rounded Bold

● 15.15.100.0
Cooper Std Black Italic
Helvetica Rounded Bold Oblique

● 5.25.100.0
Cooper Std Black
Helvetica Rounded Bold

● 90.30.100.0 ● 0.30.100.0
Cooper Std Black Italic
Helvetica Rounded Bold Oblique

● 45.45.65.0 ● 40.0.100.0
Futura Book BT

● 70.10.40.0 ● 0.35.100.0
Futura Bold BT

● 0.90.90.0 ● 50.0.100.0
Hobo BT

● 30.30.60.0 ● 0.40.100.0
Helvetica Rounded Bold Condensed

● 0.100.100.0 ● 90.30.95.30
● 0.0.0.80
Brush Script Std Medium
Century Regular

● 45.10.100.0 ● 90.30.95.30
Brush Script Std Medium
Century Regular

Design by Kumiko Hiramoto

● 90.0.100.0 ○ 0.0.100.0
● 0.70.40.0
Hobo Std Medium
Candara Bold Italic

○ 0.0.100.0 ● 55.0.100.0
● 0.60.100.0
Hobo Std Medium
Dolphins
Candara Bold Italic

○ 0.15.90.0 ● 0.40.100.0
● 60.0.100.0 ● 0.100.100.0
● 80.70.0.0 ● 80.10.60.0
Gill Sans Ultra Bold
Candara Bold Italic

● 0.75.85.0 ● 0.30.100.0
○ 0.0.70.0
Hobo Std Medium
Candara Bold Italic

○ 0.0.100.0 ● 80.0.100.0
● 0.60.30.0
Hobo Std Medium
Dolphins
Candara Bold Italic

○ 0.15.90.0 ● 0.40.100.0
● 60.0.100.0 ● 0.100.100.0
● 80.70.0.0 ● 0.80.100.0
Gill Sans Ultra Bold
Candara Bold Italic

● 0.80.75.0 ● 0.30.100.0
Cooper Std Black Italic
Cooper Black

● 0.50.85.0 ● 0.0.0.100
● 80.15.100.0
Cooper Std Black Italic
Corbel Test Bold

● 0.50.85.0 ● 80.15.100.0
● 0.0.0.100
Delicious-Heavy

● 0.35.100.0 ● 80.0.100.0
Cooper Std Black Italic
Cooper Black

● 0.50.85.0 ● 80.15.100.0
● 0.80.80.0
Lucida Bright Demi Bold
Lucida Sans Demi Bold

● 0.100.100.0 ● 80.15.100.0
● 0.0.0.100
Delicious-Heavy

Design by Kouhei Sugie

● 0.30.100.20　● 60.0.60.20

Chalkduster

● 0.10.20.10　● 60.0.40.80

Copperplate Light

● 40.0.30.0　● 60.0.60.60

Sabon Roman

● 0.60.60.0　● 40.0.60.20

NotCaslon Two

● 20.0.20.0　● 80.0.20.10

MdN17Shodo

● 0.10.10.0　● 20.80.60.40

Magnet Alternate

● 0.10.20.0　● 40.0.80.80

MdN47BlurStamp

● 30.0.70.0　● 60.40.80.40

MdN18OilbasedBlur

● 60.0.40.10　● 0.40.60.60

Confidential

● 20.40.80.20　● 20.80.40.80

PixieFont

● 10.0.30.0　● 100.0.10.70

Trixie Extra
Trixie Plain

● 70.0.60.0　● 40.60.100.40

RemedyDoubleExtras

自然風格 > 有機食品店

Design by Kumiko Hiramoto

● 0.40.20.0
Chaparral Pro

● 50.0.60.0 ● 35.0.45.0
● 15.0.55.0
Corbel
Panther

● 0.30.65.0 ● 65.70.60.0
Bodoni SvtyTwo ITC TT
Candara

● 65.80.60.0 ● 20.25.75.0
Chaparral Pro

● 0.20.0.0 ● 0.25.60.0
● 0.70.35.0 ● 0.85.25.0
Corbel
Panther

● 15.45.0.0 ● 80.100.60.0
Bodoni SvtyTwo ITC TT
Copperplate Light

● 50.0.20.0 ● 0.25.70.0
Trajan Pro
Garamond Premier Pro

● 0.0.0.100 ● 70.0.50.0
Monika Italic
Letter Gothic Std
Segoe Condensed

● 0.70.80.0 ● 50.100.90.0
Copperplate Light
Adobe Devanagari

● 75.75.75.0 ● 30.30.75.0
● 0.50.45.0
Trajan Pro
Garamond Premier Pro

● 40.0.70.0 ● 100.0.40.0
Monika Italic
Letter Gothic Std
Segoe Condensed

● 20.35.30.0 ● 60.90.65.0
Copperplate Light
Adobe Devanagari

自然風格 > 女性內衣店

Design by Kumiko Hiramoto

● 0.0.0.100
Chaparral Pro
LainieDaySH

● 80.100.40.0
Porcelain
Constantia Italic

● 0.50.0.0
Edwardian Script ITC
Bodoni SvtyTwo ITC TT Bold

● 0.0.0.100 ● 10.45.0.0
Chaparral Pro
LainieDaySH

● 55.55.0.0 ● 0.65.0.0
● 0.50.0.0
Porcelain
Constantia Italic

● 35.60.65.0
Edwardian Script ITC
Bodoni SvtyTwo ITC TT Bold

● 0.20.0.0 ● 0.40.0.0
Edwardian Script ITC
Bodoni SvtyTwo ITC TT

● 0.20.0.0 ● 0.70.0.0
Edwardian Script ITC
Bodoni SvtyTwo ITC TT

● 10.35.20.0 ● 20.35.30.0
Edwardian Script ITC
Bodoni SvtyTwo ITC TT

● 0.25.20.15 ● 55.100.100.0
Edwardian Script ITC
Bodoni SvtyTwo ITC TT

● 0.0.0.100 ● 0.0.0.80
● 0.40.15.0
Edwardian Script ITC
Bodoni SvtyTwo ITC TT

● 0.0.0.100 ● 80.70.0.0
● 10.15.40.0 ● 55.60.90.10
Edwardian Script ITC
Bodoni SvtyTwo ITC TT

Design by Akiko Hayashi

● 0.0.0.100　● 0.100.40.0
Syncopate Regular
FFJustlefthand Regular

● 70.100.20.0　● 0.50.0.0
Syncopate Regular
FFJustlefthand Regular

● 30.100.0.0　● 50.40.50.0
Syncopate Regular
FFJustlefthand Regular

● 80.70.0.0　● 0.85.30.0
Syncopate Regular
FFJustlefthand Regular

● 0.50.50.0
Syncopate Regular
FFJustlefthand Regular

● 100.80.0.0　● 0.80.0.0
Syncopate Regular
FFJustlefthand Regular

● 20.100.0.0　● 20.20.60.0
Syncopate Regular
FFJustlefthand Regular

● 40.70.0.0　● 50.0.10.0
Syncopate Regular
FFJustlefthand Regular

● 50.100.80.0　● 0.50.20.0
Syncopate Regular
FFJustlefthand Regular

● 0.0.20.60　● 0.50.0.0
Syncopate Regular
FFJustlefthand Regular

● 70.100.0.0　● 20.0.60.0
Syncopate Regular
FFJustlefthand Regular

● 100.40.0.0　● 0.90.90.0
Syncopate Regular
FFJustlefthand Regular

自然風格 ＞ 安養中心

Design by Akiko Hayashi

シニアレジデンス
まったりの里

● 30.90.0.0 　○ 30.0.70.0
秀英3号 Std B
正楷書CB1 Std
フォーク Pro B

シニアレジデンス
まったりの里

● 70.40.100.0 　○ 10.0.70.0
秀英3号 Std B
正楷書CB1 Std
フォーク Pro B

シニアレジデンス
まったりの里

● 30.70.50.0 　○ 50.0.40.0
秀英3号 Std B
正楷書CB1 Std
フォーク Pro B

シニアレジデンス まったりの里

● 100.90.0.0 　○ 10.35.10.0
秀英3号 Std B
正楷書CB1 Std
フォーク Pro B

シニアレジデンス まったりの里

● 70.100.0.0 　○ 30.0.50.0
秀英3号 Std B
正楷書CB1 Std
フォーク Pro B

シニアレジデンス まったりの里

● 100.100.50.0 　○ 20.10.70.0
秀英3号 Std B
正楷書CB1 Std
フォーク Pro B

シニアレジデンス
まったりの里

● 85.60.0.0 　○ 15.0.50.0
秀英3号 Std B
正楷書CB1 Std
フォーク Pro B

シニアレジデンス
まったりの里

● 50.100.50.0 　○ 25.20.0.0
秀英3号 Std B
正楷書CB1 Std
フォーク Pro B

シニアレジデンス
まったりの里

● 90.50.100.0 　○ 0.20.10.0
秀英3号 Std B
正楷書CB1 Std
フォーク Pro B

シニアレジデンス
まったりの里

● 70.60.100.20 　○ 0.35.20.0
秀英3号 Std B
正楷書CB1 Std
フォーク Pro B

シニアレジデンス
まったりの里

● 0.70.100.0 　○ 40.0.10.0
秀英3号 Std B
正楷書CB1 Std
フォーク Pro B

シニアレジデンス
まったりの里

● 60.100.100.30 　○ 20.0.30.0
秀英3号 Std B
正楷書CB1 Std
フォーク Pro B

自然風格＞安養中心

Design by Junya Yamada

● 70.0.20.10
A-OTF リュウミン Pro R-KL
Americana BT Roman

● 80.60.20.0　● 25.60.20.0
A-OTF リュウミン Pro R-KL
Americana BT Roman

● 100.40.40.0　● 50.20.20.0
A-OTF リュウミン Pro R-KL

● 15.35.85.0　● 0.0.10.50
● 0.0.10.40
A-OTF リュウミン Pro R-KL
Amazone BT

● 75.70.30.50　● 30.10.0.0
● 60.0.100.0
A-OTF リュウミン Pro B-KL
A-OTF リュウミン Pro M-KL

● 80.40.0.0
A-OTF リュウミン Pro B-KL
A-OTF リュウミン Pro M-KL

● 80.50.70.10　● 30.0.60.0
● 0.30.0.0
AXIS Std M
AXIS Std R

● 70.75.70.30　● 40.15.95.0
● 30.0.0.0
AXIS Std M
AXIS Std R

● 75.100.50.0
AXIS Std M
AXIS Std R
Arial Regular

● 10.85.25.0
A-OTF リュウミン Pro R-KL
Americana Extra Bold Condensed BT

Design by Hiroshi Hara

● 70.15.0.0
Quicksand

● 70.15.0.0 ● 30.5.0.0
Quicksand

● 0.70.0.0 ● 0.0.0.60
Quicksand

● 50.0.50.0 ● 0.0.0.100

● 50.0.50.0 ● 0.70.0.0

● 50.0.50.0 ● 0.70.0.0

● 50.0.50.0 ● 0.0.0.100
Quicksand

● 100.0.50.0 ● 0.0.100.0
● 0.0.0.100
Quicksand

● 0.70.0.0 ● 0.0.0.100
Quicksand

● 0.80.30.0
Quicksand

● 0.80.30.0
Quicksand

● 0.80.30.0 ● 10.20.20.0
Quicksand

自然風格 > 藥局

Design by Kumiko Hiramoto

● 20.100.100.0 ● 100.50.0.0
● 0.0.0.100
Myriad Hebrew Bold Italic
ロダンNTLG Pro Bold

● 0.15.100.0 ● 100.0.100.0
● 0.0.0.100
Myriad Hebrew Bold Italic
ロダンNTLG Pro Bold

● 20.100.100.0 ● 100.0.45.0
Myriad Pro Condensed
ロダンNTLG Pro Bold

セイブドラッグ SAVE DRUG

● 100.50.0.0 ● 100.0.45.0
Myriad Pro Condensed
ロダンNTLG Pro Bold

セイブドラッグ SAVE DRUG

● 50.0.100.0 ● 100.0.100.0
Myriad Hebrew Bold Italic
ロダンNTLG Pro Bold

● 0.90.60.0 ● 100.85.35.0
ロダンNTLG Pro Bold
Myriad Hebrew Bold Italic
Bebas

● 100.50.0.0 ● 100.0.100.0
ロダンNTLG Pro Bold
Myriad Hebrew Bold Italic
Bebas

SAVE DRUG
セイブドラッグ

● 20.100.100.0 ● 100.0.45.0
Myriad Pro Condensed
ロダンNTLG Pro Bold

SAVE DRUG
セイブドラッグ

● 100.25.100.0 ● 60.0.100.0
Myriad Pro Condensed
ロダンNTLG Pro Bold

● 0.90.60.0 ● 0.35.60.0
● 0.0.0.100
Myriad Pro Condensed
ロダンNTLG Pro Bold

● 100.0.45.0 ● 0.35.60.0
● 0.0.0.100
Myriad Pro Condensed
ロダンNTLG Pro Bold

Design by Akiko Hayashi

Dune
ORGANIC COSMETICS

- ⬤ 80.90.0.0 ⬤ 0.90.10.0
DuGauguin Regular
Helvetica Neue LT Std 57
Condensed

Dune
ORGANIC COSMETICS

- ⬤ 20.100.100.70 ⬤ 20.100.100.0
DuGauguin Regular
Helvetica Neue LT Std 57
Condensed

Dune
ORGANIC COSMETICS

- ⬤ 30.25.95.0 ⬤ 90.60.100.40
DuGauguin Regular
Helvetica Neue LT Std 57
Condensed

dune
ORGANIC COSMETICS

- ⬤ 70.40.100.0 ⬤ 10.0.60.0
Helvetica Neue LT Std 37 Thin
Condensed
Helvetica Neue LT Std 67 Medium
Condensed

dune
ORGANIC COSMETICS

- ⬤ 10.100.60.0 ⬤ 0.20.10.0
Helvetica Neue LT Std 37 Thin
Condensed
Helvetica Neue LT Std 67 Medium
Condensed

dune
ORGANIC COSMETICS

- ⬤ 80.30.10.0 ⬤ 30.0.10.0
Helvetica Neue LT Std 37 Thin
Condensed
Helvetica Neue LT Std 67 Medium
Condensed

dune
ORGANIC COSMETICS

- ⬤ 20.90.0.0 ⬤ 0.30.0.0
- ⬤ 0.30.100.0
Randumhouse Regular
Futura Bold

dune
ORGANIC COSMETICS

- ⬤ 0.60.100.0 ⬤ 0.20.45.0
- ⬤ 40.0.70.0
Randumhouse Regular
Futura Bold

dune
ORGANIC COSMETICS

- ⬤ 60.0.100.0 ⬤ 30.0.50.0
- ⬤ 10.40.0.0
Randumhouse Regular
Futura Bold

dune
ORGANIC COSMETICS

- ⬤ 0.0.0.100 ⬤ 0.0.100.0
Didot Regular
Helvetica Neue LT Std 57
Condensed

dune
ORGANIC COSMETICS

- ⬤ 95.70.30.0 ⬤ 50.0.60.0
Didot Regular
Helvetica Neue LT Std 57
Condensed

dune
ORGANIC COSMETICS

- ⬤ 0.90.70.0
Didot Regular
Helvetica Neue LT Std 57
Condensed

自然風格＞美妝

Design by Kumiko Hiramoto

● 70.20.40.0
Menlo
Nuvo OT Medium

● 0.0.0.100
Adobe Devanagari
Nuvo OT Medium

● 0.0.0.100
Garamond Premier Pro
Garamond

● 65.75.20.0
Panther
Nuvo OT Medium

● 0.60.25.0 ● 0.0.0.100
Adobe Devanagari
Nuvo OT Medium

● 45.0.45.0 ● 0.35.25.0
● 40.50.40.0
Garamond Premier Pro
Garamond

● 45.10.0.0
Mona Lisa Solid
Gill Sans Light

● 0.0.0.100
Baskerville
Baskerville Bold

● 0.0.0.100
Rezland Logotype Font

● 30.0.10.0 ● 80.35.20.0
Gill Sans Light
Myriad Arabic
Mona Lisa Solid
Constantia Italic

● 20.20.50.0 ● 70.25.100.0
● 80.90.90.0
Baskerville
Baskerville Bold

● 15.25.0.0 ● 20.0.0.0
Rezland Logotype Font

337

Design by Junya Yamada

● 70.10.40.0
Seagull BT Light
Amazone BT Regular

● 70.0.15.0
Seagull BT Heavy
Amazone BT Regular

● 10.35.65.50　● 70.25.100.0
Seagull BT Light
Amazone BT Regular

● 0.0.30.80　● 50.10.100.0
Seagull BT Heavy
Amazone BT Regular

● 60.70.100.40
Sandy SandroAl

● 90.30.100.50　　○ 20.0.100.0
Sandy SandroAl
Sandy SandraAl

● 100.0.100.0
Poplar Std Black

● 30.40.60.0　● 100.0.100.0
Poplar Std Black

● 35.60.80.25　● 40.60.60.40
● 90.30.95.30
Poplar Std Black

● 0.0.20.70　● 60.0.20.0
● 80.20.70.0
Poplar Std Black

自然風格 > 有機店鋪

Design by Hiroshi Hara

● 0.0.0.100　● 50.0.100.0
Century Gothic

● 50.0.100.0
Century Gothic

● 100.0.100.0
Century Gothic

● 100.0.100.0
Century Gothic

WOODS STYLE

● 60.70.90.30　● 50.0.100.0
Trajan Pro

● 60.70.90.30　● 50.0.100.0
Trajan Pro

ecocoro

● 50.0.100.0
Century Gothic

● 50.0.100.0
Century Gothic

● 50.0.100.0
Century Gothic

● 50.0.100.0　● 0.50.100.0
Century Gothic

Design by Junya Yamada

● 0.0.0.100
Bernhard Modern Bold BT
Bernhard Modern Italic BT

● 0.90.80.0　● 0.0.0.100
Bodoni Bold BT
Bodoni Book BT

● 50.90.100.70
Bodoni Bold BT
Bodoni Book BT

● 100.50.100.30　● 0.0.0.100
Futura Medium BT
Futura Light BT

● 15.100.90.10　● 0.0.0.100
Futura Medium BT
Futura Light BT

● 40.75.100.0　● 0.0.0.100
Futura Medium BT
Futura Light BT

● 25.70.65.0　● 0.0.0.80
Folio Extra Bold BT
Futura Light BT

● 35.35.55.0　● 50.50.60.40
Folio Extra Bold BT
Futura Light BT

● 20.40.90.0　● 40.70.100.50
Folio Extra Bold BT
Futura Light BT

● 90.50.95.30
Folio Bold Condensed BT
Folio Light BT

● 0.30.80.0　● 0.0.0.100
Amazone BT
Folio Light BT

● 0.100.100.0
Amazone BT
Futura Medium Italic BT

保守風格 > 餐具店

Design by Kouhei Sugie

食食器器
● 10.0.20.20　● 60.0.40.40
FOT-筑紫オールド明朝 Pro R

食食器器
● 0.40.40.10　● 0.60.60.90
FOT-くろかね Std EB

食　食　器　器
● 20.0.0.10　● 40.0.10.80
教科書ICA R

食食
器器
● 0.10.20.0　● 20.0.60.80
FOT-コミックレゲエ Std B

食
食器
器
● 20.10.0.0　● 20.30.40.60
光朝

食
食
器器
● 0.40.40.60
カクミン R

食 食 器 器
● 20.0.20.0　● 20.30.40.60
丸フォーク R

食 食 器 器
● 10.10.20.0　● 60.0.40.40
新正楷書 CBSK1

食食器器
● 0.10.20.0　● 0.60.60.90
小塚明朝 Pro EL

食 食 器
器
● 0.20.10.0　● 0.40.40.60
FOT-ニューシネマA Std D

食
食　　器
● 0.10.20.0　● 20.0.60.80
秀英初号明朝

食食器
食 器
● 20.10.0.0　● 40.0.10.80
フォーク R

Design by Akiko Hayashi

The HERITAGE

● 20.0.0.20 ● 50.0.20.0
Commercial Script
Didot Bold

The HERITAGE

● 30.30.40.0 ● 0.30.60.0
Commercial Script
Didot Bold

The HERITAGE

● 40.20.40.0 ● 30.20.80.0
Commercial Script
Didot Bold

THE HERITAGE

● 70.90.0.0 ● 40.100.0.0
Commercial Script
Copperplate Regular

THE HERITAGE

● 40.30.100.0 ● 20.15.50.0
Commercial Script
Copperplate Regular

THE HERITAGE

● 75.15.15.0 ● 100.90.20.0
Commercial Script
Copperplate Regular

THE *Heritage*

● 70.0.60.0 ● 90.60.100.40
Helvetica Light
Nuptial Script Medium

THE *Heritage*

● 50.20.0.0 ● 100.90.50.0
Helvetica Light
Nuptial Script Medium

THE *Heritage*

● 10.60.0.20 ● 50.100.40.50
Helvetica Light
Nuptial Script Medium

THE HERITAGE

● 80.70.0.0 ● 30.20.0.0
Helvetica Neue LT Std 55 Roman
Birch Std Regular

THE HERITAGE

● 0.60.60.0 ● 40.100.100.20
Helvetica Neue LT Std 55 Roman
Birch Std Regular

THE HERITAGE

● 35.60.100.0 ● 0.30.70.0
Helvetica Neue LT Std 55 Roman
Birch Std Regular

保守風格＞精品簡介

Design by Kumiko Hiramoto

● 0.0.0.50　● 0.0.0.100
丸明Katura
Trajan Pro
Bickham Script Pro

● 30.70.100.0　● 25.35.100.0　● 0.0.0.100
丸明Katura
Copperplate Light
Bickham Script Pro

● 0.0.0.100　● 0.0.0.50
Snell Roundhand
Trajan Pro
丸明Katura

● 100.100.0.30　● 20.30.65.0
Snell Roundhand
Trajan Pro
丸明Katura

● 60.100.100.25　● 0.0.0.100
Trajan Pro Bold
Bickham Script Pro

● 20.30.65.0　● 0.0.0.100
ITC New Baskerville Italic
Cochin Italic

● 0.0.0.100　● 30.100.100.0　● 20.30.65.0
Bickham Script Pro
丸明Katura

● 30.100.100.0　● 90.100.100.0　● 20.30.65.0
Snell Roundhand
Bickham Script Pro
丸明Katura

● 20.30.65.0　● 70.100.100.0　● 0.0.0.100
Trajan Pro
Bickham Script Pro
丸明Katura

● 20.30.65.0　● 70.100.100.0　● 0.0.0.100
Trajan Pro
Bickham Script Pro
丸明Katura

Design by Kouhei Sugie

● 40.0.0.50 ● 20.0.0.90
FOT-筑紫オールド明朝 Pro R

● 0.30.10.0 ● 0.80.60.60
こぶりなゴシック W1
游築36ポ仮名 W3

江戸 の
名宝展

● 40.0.10.0 ● 0.0.40.90
カクミン R

江 戸 の 名 宝 展

● 0.20.60.0 ● 20.40.0.60
フォーク R

● 10.20.0.0 ● 50.40.0.40
教科書ICA R

江戸
の名宝展

● 20.0.60.0 ● 60.60.0.40
FOT-くろかね Std EB R

● 0.40.20.0 ● 30.0.20.80
ハルクラフト

● 30.0.100.0 ● 40.0.40.80
小塚ゴシック EL
さむらい

● 10.10.20.0 ● 0.80.60.80
ヒラギノ行書 W4
秀英5号 L

● 0.20.0.0 ● 30.0.10.60
秀英初号明朝

● 20.10.10.0 ● 40.0.0.90
光朝

● 10.10.0.0 ● 20.20.0.80
ヒラギノ角ゴオールド W9
秀英初号明朝

保守風格＞活動

Design by Kumiko Hiramoto

● 0.0.0.100
DCひげ文字 Std W5

● 100.100.0.0　● 35.100.100.10
● 80.10.45.0　● 0.40.80.0
DCひげ文字 Std W5

● 0.0.0.100　● 0.100.100.0
● 35.100.100.0　● 0.0.100.0
DCひげ文字 Std W5

● 0.0.0.100　● 0.100.100.0　● 35.100.100.0
DCひげ文字 Std W5

● 0.0.0.100　● 0.100.100.0
DF龍門石碑体 Std W9

● 0.0.0.100　● 100.40.100.0　● 0.30.80.0
● 10.95.90.0　● 55.100.85.0
DF龍門石碑体 Std W9

● 0.0.0.100　● 0.100.100.0
DF龍門石碑体 Std W9

● 100.100.0.0　● 35.100.100.10
● 80.10.45.0　● 0.40.80.0
DF龍門石碑体 Std W9

● 0.0.0.100　● 0.0.0.15
DC寄席文字 Std W7
DC籠文字 Std W12

● 100.65.80.0　● 25.100.100.0　● 100.80.0.0
DC寄席文字 Std W7
DC籠文字 Std W12

345

Design by Kouhei Sugie

● 100.0.0.60　● 0.80.80.80
Garamond 3 Medium

● 0.0.0.100　● 100.0.0.0
Antique Olive Nord
Garamond 3 Medium

● 40.20.0.80　● 0.60.100.0
Bodoni Roman
Citizen Bold

● 60.60.0.0　● 0.0.0.100
Eordeoghlakat
Clarendon Light

● 40.20.0.80　● 100.0.0.0
Variex Light
Gill Sans Regular

● 0.80.100.0
Crass

● 70.0.0.0　● 0.0.0.100
Chalkduster
Gill Sans Light

● 0.80.80.80
NotCaslon One
Citizen Light

● 0.20.100.20　● 0.80.80.80
Remedy Double
Copperplate Light

● 100.0.0.60　● 0.0.0.100
Lunatix Light

● 0.0.0.100　● 70.0.0.0
Citizen Light
Bembo Semibold

● 0.80.100.0　● 0.0.0.100
PixieFont
Magnet

保守風格 > 男性時尚

Design by Junya Yamada

● 0.0.0.70
Baskerville Semibold
Folio Light BT

● 25.55.65.0
Baskerville Semibold Italic
Folio Light BT

● 45.100.90.10
Baskerville Bold
Folio Light BT

● 0.0.0.100 ● 15.20.60.0
Baskerville Semibold
Baskerville Regular

● 90.70.100.30
Baskerville Bold Italic
Folio Light BT

● 45.100.90.10 ● 0.10.15.0
Baskerville Semibold
Folio Light BT

● 20.30.90.0 ● 100.95.40.0
Baskerville Semibold
Folio Light BT

● 0.0.0.90
Baskerville Semibold
Folio Medium BT

● 30.20.45.0 ● 65.70.70.30
Baskerville Semibold
Folio Light BT

● 20.30.90.0
Lucida Grande Bold
Lucida Grande Regular

● 10.30.90.0 ● 100.65.30.0
Lucida Grande Bold
Lucida Grande Regular

● 55.60.65.40
Lucida Grande Bold
Folio Light BT

搭配應用 IDEA

保守風格 > 烘焙坊

Design by Kumiko Hiramoto

● 0.0.0.100
Baskerville
Lucida Fax

● 0.55.100.0
Chaparral Pro
Trebuchet MS

● 0.60.25.0　● 35.100.50.0
Baskerville
Typo Upright BT

● 0.0.0.100
Calisto MT
Chaparral Pro Bold

● 0.15.10.0　● 0.50.30.0
● 0.80.45.0
Calisto MT
Viva Std

● 80.100.100.0　● 0.15.60.0
● 15.30.60.0
Calisto MT
Bebas

● 90.80.40.0　● 10.0.0.0
● 0.100.60.0
Viva Std Bold
Chaparral Pro Bold

● 0.45.20.0　● 75.100.100.0
● 0.10.100.0　● 0.100.60.0
Viva Std Bold
Chaparral Pro Bold

● 35.0.15.0　● 0.20.100.0
● 100.0.65.0　● 0.100.60.0
Viva Std Bold
Chaparral Pro Bold

● 0.0.0.100
Baskerville
Bebas

● 70.100.40.0
Baskerville
LainieDaySH

● 0.0.0.100　● 0.100.70.0
● 100.45.0.0
Baskerville
Typo Upright BT

保守風格 > 烘焙坊

Design by Akiko Hayashi

● 0.20.10.0 ● 0.90.0.90
ITC Avant Garde Gothic Book

● 25.45.100.80 ● 50.20.100.0
ITC Avant Garde Gothic Book

● 50.100.100.20 ● 0.20.60.0
ITC Avant Garde Gothic Book

● 0.70.10.0 ● 30.0.15.0
ITC Avant Garde Gothic Book

● 0.0.70.0 ● 20.50.0.0
ITC Avant Garde Gothic Book

● 25.0.70.0 ● 60.70.100.0
ITC Avant Garde Gothic Book

● 80.30.0.0 ● 40.0.0.0
ITC Avant Garde Gothic Book

● 20.55.0.0 ● 100.100.50.0
ITC Avant Garde Gothic Book

● 50.70.100.0 ● 20.0.70.0
ITC Avant Garde Gothic Book

● 0.50.80.30 ● 0.30.60.0
ITC Avant Garde Gothic Book

● 70.0.60.0 ● 30.0.60.0
ITC Avant Garde Gothic Book

● 60.100.0.0 ● 0.40.0.40
ITC Avant Garde Gothic Book

保守風格＞日式雜貨

Design by Junya Yamada

● 60.45.100.0
ヒラギノ明朝 Pro W3

● 60.100.50.0
ヒラギノ明朝 Pro W3

● 100.95.60.0
ヒラギノ明朝 Pro W3

● 0.0.0.100 ● 0.65.45.0
● 5.95.100.0 ● 85.100.55.15
ヒラギノ明朝 Pro W3

● 0.0.0.100 ● 60.90.60.0
● 50.40.100.0 ● 20.85.100.0
ヒラギノ明朝 Pro W3

● 50.60.70.40
ヒラギノ明朝 Pro W3

● 0.0.20.90 ● 0.0.20.70
● 0.0.20.50
ヒラギノ明朝 Pro W3

● 80.45.100.0
ヒラギノ明朝 Pro W3

● 35.40.100.0 ● 20.100.100.0
ヒラギノ明朝 Pro W3

● 0.90.100.0 ● 30.20.85.0
● 0.0.0.100
DFP中楷書體
ヒラギノ明朝 Pro W3

● 20.100.100.0 ● 40.45.75.10
● 0.0.0.100
DFP中楷書體
ヒラギノ明朝 Pro W3

● 65.100.45.0 ● 90.60.40.0
● 0.0.0.100
DFP中楷書體
ヒラギノ明朝 Pro W3

保守風格 > 日式雜貨

Design by Kouhei Sugie

● 10.20.10.0 ● 0.60.60.80
さむらい

● 20.10.0.0 ● 40.20.0.60
秀英明朝 B
秀英5号 B

● 20.0.10.0 ● 20.0.10.60
ハルクラフト

● 0.10.10.40 ● 0.10.20.80
新ゴ L
タイプラボN L

● 10.0.30.0 ● 20.0.40.20
FOT-花風なごみ Std B

● 0.20.0.0 ● 0.30.10.60
教科書ICA R

● 0.20.0.0 ● 20.40.0.80
FOT-コミックレゲエ Std B

● 0.10.40.0 ● 0.60.20.40
秀英初号明朝

● 0.20.0.0 ● 30.0.10.40
ソフトゴシック M
丸アンチック M

● 20.10.0.0 ● 30.40.0.60
FOT-筑紫オールド明朝 Pro R

● 0.20.0.0 ● 0.30.30.20
FOT-ラグランパンチ Std UB

● 10.0.30.0 ● 10.0.40.80
ヒラギノ行書 W4
游築36ポ仮名 W6

搭配應用 IDEA

保守風格 > 漫畫標題LOGO

Design by Kouhei Sugie

花のエレガンス
- 10.10.40.0 ● 0.60.10.0
A1明朝

花のエレガンス
- 0.40.60.0 ● 50.0.70.0
新ゴ M
わんぱくゴN M

花のエレガンス
- 0.20.60.0 ● 60.0.0.0
ソフトゴシック R
丸アンチック R

花 の エ レ ガ ン ス
- 0.20.0.0 ● 80.60.0.0
カクミン R

- 20.10.0.0 ● 0.60.40.20
FOT-筑紫オールド明朝 Pro R

- 0.20.30.0 ● 0.20.20.60
FOT-ニューシネマA Std D

花のエレガンス
- 0.10.40.0 ● 50.0.0.10
FOT-花風なごみ Std B

花のエレガンス
- 10.0.10.0 ● 60.50.0.0
フォーク M

花のエレガンス
- 20.0.100.0 ● 0.80.60.20
秀英明朝 L

花 の エ レ ガ ン ス
- 30.0.0.0 ● 0.40.30.0
FOT-ロダンマリア Pro EB

花のエレガンス
- 10.0.70.0 ● 40.0.60.20
タカハンド B

花 の エ レ ガ ン ス
- 0.10.60.0 ● 40.40.0.0
秀英明朝 R
秀英5号 R

保守風格 > 漫畫標題LOGO

Design by Kumiko Hiramoto

● 0.0.0.100
DCクリスタル Std W5

● 10.25.80.0　● 75.85.80.0
DCクリスタル Std W5

● 0.0.0.100
太ミンA101 Pro Bold

● 0.0.0.100　● 100.85.0.0
● 35.100.100.0
太ミンA101 Pro Bold

● 0.0.0.100　● 0.0.0.25
Birch Std
DF金文体 Std W3

● 10.50.0.0　● 30.30.0.0
Birch Std
DF金文体 Std W3

女神たちの憂鬱
Megamitachi no Yutsu

● 0.0.0.100
丸明Katura
Bickham Script Pro

女神たちの憂鬱
Megamitachi no Yutsu

● 35.35.40.0　● 65.85.60.0
丸明Katura
Bickham Script Pro

● 0.0.0.100
はんなり明朝

● 45.45.50.0　● 60.100.50.0
● 100.60.80.0
はんなり明朝

Design by Akiko Hayashi

● 50.20.0.0　● 40.60.0.0
リュウミン Pro BKL
秀英5号 Std B
Trajan Pro Regular

● 20.0.60.0　● 80.30.30.0
リュウミン Pro BKL
秀英5号 Std B
Trajan Pro Regular

● 20.80.20.0　● 100.25.0.0
リュウミン Pro BKL
秀英5号 Std B
Trajan Pro Regular

● 45.0.50.0　● 45.0.50.70
リュウミン Pro BKL
秀英5号 Std B
Trajan Pro Regular

● 25.0.15.20　● 50.0.30.70
リュウミン Pro BKL
秀英5号 Std B
Trajan Pro Regular

● 0.30.10.0　● 0.70.30.30
リュウミン Pro BKL
秀英5号 Std B
Trajan Pro Regular

● 10.0.75.0　● 0.20.75.55
Didot Regular

● 40.0.20.0　● 100.100.40.0
Didot Regular

● 20.30.0.0　● 60.90.0.0
Didot Regular

Design by Kumiko Hiramoto

● 0.0.0.100

Copperplate Gothic Light

● 10.40.0.0　● 0.0.0.100

Bodoni SvtyTwo ITC TT
Copperplate Gothic Light

● 70.30.0.0

Copperplate Gothic Light

● 0.0.0.100

Trajan Pro Bold
Copperplate Gothic Light

● 0.0.0.100　● 0.0.0.55

Copperplate Gothic Light

Eternal Jewerly
EXTRA FINE PLATINUM

● 0.25.10.0　● 0.0.0.100

Typo Upright BT
Copperplate Gothic Light

● 0.0.0.40　● 0.0.0.55

Trajan Pro
Baskerville Old Face

● 0.0.0.40　● 70.20.20.0

Trajan Pro
Baskerville Old Face

● 90.100.55.0　● 0.25.50.0

LainieDaySH
Baskerville Old Face

● 0.0.0.100

Trajan Pro Bold
Copperplate Gothic Light

● 0.0.0.100

Trajan Pro Bold
Copperplate Gothic Light

● 0.0.0.100　● 0.25.80.0

Trajan Pro Bold
Copperplate Gothic Light

搭配應用 IDEA

保守風格 > 珠寶網頁 banner

Design by Akiko Hayashi

● 255.220.250　● 193.100.157

● 160.210.210　● 0.140.163

● 20.35.100　○ 255.255.255

● 250.218.147　● 135.102.35

● 42.126.140　● 214.235.180

● 80.0.80　● 230.200.255

● 243.175.157　● 100.85.85

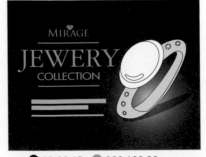

● 25.30.15　● 200.180.90

保守風格＞企業簡介

Design by Akiko Hayashi

● 0.70.100.0　● 60.0.10.0　● 10.10.40.0
○ 15.0.20.0

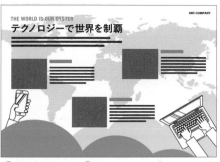

● 100.0.100.0　● 100.0.10.0　● 20.0.90.0
○ 0.0.15.10

● 80.100.0.0　● 15.20.0.0　● 0.10.50.0
○ 5.10.15.0

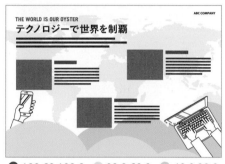

● 100.60.100.0　● 20.0.60.0　● 40.0.30.0
○ 0.5.20.0

● 20.100.100.0　● 90.80.0.0　● 50.40.0.0
○ 5.5.15.0

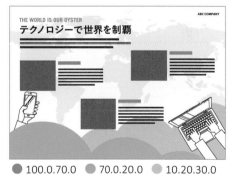

● 100.0.70.0　● 70.0.20.0　● 10.20.30.0
○ 15.0.0.0

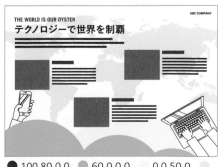

● 100.80.0.0　● 60.0.0.0　● 0.0.50.0
0.0.15.5

● 50.90.100.0　● 20.0.60.0　● 0.30.60.0
○ 0.0.30.0

Design by Akiko Hayashi

● 237.232.57　● 7.112.123　● 10.153.160

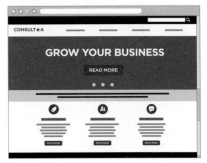

● 136.210.226　● 104.0.0　● 237.238.150

● 117.187.43　● 4.93.50　● 210.220.0

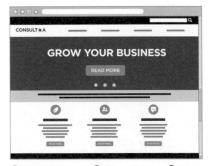

● 230.45.58　● 0.120.153　● 0.0.0

● 75.184.234　● 255.95.46　● 86.94.43

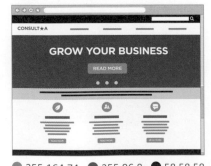

● 188.164.247　● 190.46.126　● 45.40.96

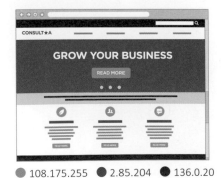

● 108.175.255　● 2.85.204　● 136.0.20

● 255.164.74　● 255.96.8　● 58.58.58

保守風格 > 設計工作室

Design by Akiko Hayashi

140.194.47　244.244.40　68.68.68

255.110.0　192.220.150　244.255.222

255.70.70　247.150.150　0.0.0

51.51.51　36.68.160　215.220.220

221.0.174　0.112.198　24.33.70

0.165.40　130.200.163　63.63.63

242.68.22　68.68.68　220.220.220

0.0.0　255.224.0　255.255.255

Design by Akiko Hayashi

● 100.30.0.0　● 70.0.0.0
● 50.0.0.0
Futura Medium

● 0.70.20.0　● 0.30.0.0
● 0.20.0.0
Futura Medium

● 100.0.30.0　● 50.0.20.0
● 30.0.20.0
Futura Medium

● 100.80.0.0　● 50.10.0.0
0.0.50.0
Futura Medium

○ 0.0.0.0　● 60.0.0.0
● 90.70.0.0
Futura Medium

○ 0.0.0.0　● 25.0.30.0
● 0.30.40.0
Futura Medium

● 0.100.50.0
Futura Medium

● 60.70.60.0
Futura Medium

● 100.100.0.0
Futura Medium

● 80.15.100.0　● 50.0.40.0
Futura Medium

● 100.0.0.0　● 60.0.0.0
Futura Medium

● 0.60.100.0　● 0.30.100.0
Futura Medium

商業風格 > 牙醫

Design by Kumiko Hiramoto

スマイル歯科医院
SMILE DENTAL CLINIC

● 60.0.25.0　● 100.60.30.0
新ゴ Pro L
小塚ゴシック Pro B

スマイル歯科医院
SMILE DENTAL CLINIC

● 25.0.80.0　● 60.0.100.0
漢字タイポス415 Std R
小塚ゴシック Pro B

スマイル歯科医院
SMILE DENTAL CLINIC

● 0.100.85.0　● 100.80.0.0
● 0.0.0.100
ロダンNTLG Pro M
Segoe

スマイル歯科医院
SMILE DENTAL CLINIC

● 30.25.70.0
丸明Katura
Miso

スマイル歯科医院
SMILE DENTAL CLINIC

● 100.15.25.0　● 45.0.80.0
ロダンNTLG Pro L
ロダンNTLG Pro M
Delicious-Heavy

スマイル歯科医院
SMILE DENTAL CLINIC

● 0.0.0.100　● 35.10.0.0
CoreHumanistSans-Regular

スマイル歯科
SMILE DENTAL CLINIC

● 0.20.85.0
Abadi MT Condensed Light

スマイル歯科
SMILE DENTAL CLINIC

● 40.0.10.0　● 50.10.5.0
● 65.15.0.0
Abadi MT Condensed Light

スマイル歯科医院
SMILE DENTAL CLINIC

● 0.25.100.0　● 70.75.80.0
ミウラ見出しLiner
Chalkduster

スマイル歯科医院
SMILE DENTAL CLINIC

● 40.0.10.0　● 70.75.80.0
漢字タイポス415 Std R
小塚ゴシック Pro B

Design by Akiko Hayashi

● 20.10.60.0　● 60.50.100.0
新ゴM

● 60.40.10.0　● 100.100.40.0
新ゴM

● 50.20.60.0　● 90.50.100.0
新ゴM

ライツ法律事務所

● 100.80.0.0
新ゴM

ライツ法律事務所

● 20.100.0.60
新ゴM

ライツ法律事務所

● 60.90.100.0
新ゴM

ライツ法律事務所
RIGHTS LAW FIRM

● 80.100.20.0　● 40.40.0.0
新ゴM
Bodoni Book

ライツ法律事務所
RIGHTS LAW FIRM

● 80.0.100.0　● 40.0.40.0
新ゴM
Bodoni Book

ライツ法律事務所
RIGHTS LAW FIRM

● 40.100.100.0　● 0.50.30.0
新ゴM
Bodoni Book

ライツ法律事務所

● 60.0.0.70　● 45.0.0.40
新ゴM

ライツ法律事務所

● 40.0.100.60　● 0.0.40.40
新ゴM

ライツ法律事務所

● 0.30.0.70　● 0.15.0.40
新ゴM

商業風格 > 法律事務所

Design by Kouhei Sugie

弁野法律事務所

◯ 0.0.10.0 　⬤ 0.10.20.10
⬤ 40.20.0.90
カクミン R

弁野法律事務所

◯ 10.10.0.0 　⬤ 0.40.40.90
新ゴ L

弁野法律事務所

◯ 20.0.30.0 　⬤ 20.0.20.80
FOT-筑紫オールド明朝 Pro R

弁野
法律事務所

◯ 20.0.30.0 　⬤ 0.40.40.90
ソフトゴシック R

弁野
法律事務所

◯ 10.10.0.0 　⬤ 20.0.20.80
教科書ICA R

弁野
法律事務所

◯ 0.0.10.0 　◯ 0.10.20.10
⬤ 40.20.0.90
フォーク R

◯ 10.10.0.0 　⬤ 40.20.0.60
ITC New Baskerville Roman

◯ 10.0.0.20 　⬤ 40.20.0.90
Eurostile Condensed

◯ 0.10.20.10 　⬤ 0.40.40.90
Adobe Jenson Display

⬤ 0.40.40.90
Sabon Roman

◯ 10.10.0.0 　⬤ 20.0.20.80
Antique Olive Bold Condensed

LAW OFFICE
BENNO

⬤ 40.20.0.60
Garamond 3 Medium

02

搭配應用 IDEA

商業風格＞國際企業

Design by Akiko Hayashi

● 90.80.0.0 ● 50.30.0.0
DIN Medium

● 80.30.100.0 ● 50.0.60.0
DIN Medium

● 0.70.100.0 ● 0.30.60.0
DIN Medium

● 50.0.0.0 ● 100.0.100.0
DIN BoldAlternate
DIN Medium

● 40.0.40.0 ● 0.80.100.0
DIN BoldAlternate
DIN Medium

● 20.40.0.0 ● 90.80.0.0
DIN BoldAlternate
DIN Medium

Global Language Service

● 50.90.100.0 ● 0.40.20.0
DIN Bold

Global Language Service

● 60.50.100.0 ● 20.0.60.0
DIN Bold

Global Language Service

● 60.20.0.40 ● 30.0.10.0
DIN Bold

**Global
Language
Service**

● 100.100.0.0 ● 0.20.0.0
DIN Bold

**Global
Language
Service**

● 70.80.100.0 ● 0.0.100.0
DIN Bold

● 100.30.100.0 ● 20.20.10.0
DIN Bold

商業風格＞國際企業

Design by Kumiko Hiramoto

● 100.40.20.0　● 100.100.80.0
Delicious-Heavy

● 100.35.15.0　● 55.0.50.0
Myriad Hebrew Bold
Myriad Pro Semibold Condensed

● 0.0.0.100　● 60.0.75.0
CoreHumanistSans-Regular

● 70.0.70.0　● 0.30.100.0
● 100.40.0.0
Delicious-Heavy

● 100.100.70.0　● 30.30.45.0
Baskerville Bold

● 0.35.90.0
Orator Std Medium
Segoe Bold

● 100.100.70.0
Gloucester MT Extra Condensed
Minion Regular

● 0.0.0.100　● 0.55.35.0
Orator Std
CoreHumanistSans-Regular

● 85.30.0.0　● 80.0.100.0
● 0.0.0.100
Orator Std
CoreHumanistSans-Regular

● 50.50.60.0
griffonage
Arial Narrow

● 0.0.0.100　● 65.0.100.0
Orator Std
CoreHumanistSans-Regular

● 0.0.0.100　● 65.0.30.0
Orator Std

Design by Akiko Hayashi

- 60.0.80.0 ● 30.0.60.0
- 0.70.0.0

Sarina Regular

- 0.50.0.0 ● 0.20.40.0
- 50.0.100.0

Sarina Regular

- 100.0.100.0 ● 0.70.10.0
- 50.0.100.0

Sarina Regular

- 90.40.0.0 ● 70.0.45.0

丸フォークPro B
Sarina Regular

- 0.90.50.0 ● 60.0.100.0

丸フォークPro B
Sarina Regular

- 0.0.0.100 ● 80.10.80.0

丸フォークPro B
Sarina Regular

- 70.0.100.0 ● 30.0.60.0

丸フォークPro B

- 50.0.100.0 ● 10.0.70.0

丸フォークPro B

- 70.0.40.0 ● 40.0.0.0

丸フォークPro B

- 70.0.60.0 ● 20.0.40.0
- 50.0.50.0

丸フォークPro B
Futura Book

- 90.0.40.0 ● 40.0.10.0
- 60.0.20.0

丸フォークPro B
Futura Book

- 40.0.70.0 ● 0.30.30.0
- 60.0.70.0

丸フォークPro B
Futura Book

商業風格＞學校

Design by Kumiko Hiramoto

春風学院中等部

● 0.0.0.100
Desdemona
小塚ゴシック Pro Semibold
漢字タイポス415 Std R

春風学院中等部

● 100.60.80.0 ○ 0.15.55.0
● 60.100.100.0
Imprint MT Shadow
小塚ゴシック Pro Semibold
丸明Katura

春風学院中等部

● 100.90.25.0 ○ 35.0.70.0
○ 30.0.0.0 ● 100.55.0.0
Snell Roundhand
小塚ゴシック Pro Semibold
新ゴ Pro L

春風学院**中等部**
HARUKAZE JUNIOUR HIGH SCHOOL

● 0.0.0.100
新ゴ Pro L
新ゴ Pro M
Arial Narrow

春風学院**中等部**
HARUKAZE JUNIOUR HIGH SCHOOL

● 100.60.80.0 ● 50.10.55.0
● 0.0.0.100
新ゴ Pro L
新ゴ Pro M
Arial Narrow

春風学院**中等部**
HARUKAZE JUNIOUR HIGH SCHOOL

● 100.100.60.0 ● 35.15.0.0
新ゴ Pro L
新ゴ Pro M
Arial Narrow

春風学院**中等部**
HARUKAZE JUNIOUR HIGH SCHOOL

● 0.0.0.100
DF新篆体 Std
新ゴ Pro L
新ゴ Pro M
Arial Narrow

春風学院**中等部**
HARUKAZE JUNIOUR HIGH SCHOOL

● 55.100.85.0 ● 0.0.0.100
DF新篆体 Std
新ゴ Pro L
新ゴ Pro M
Arial Narrow

 春風学院中等部
HARUKAZE JUNIOUR HIGH SCHOOL

● 0.45.20.0 ● 0.0.0.100
DF新篆体 Std
丸明Katura
Arial Narrow

● 0.0.0.100
新ゴ Pro L
新ゴ Pro M
Arial Narrow

● 85.0.45.0 ● 100.60.0.0
● 0.45.100.0
新ゴ Pro L
新ゴ Pro M
Arial Narrow

春風学院中等部
HARUKAZE JUNIOUR HIGH SCHOOL

● 100.60.0.0 ● 0.45.100.0
● 60.0.70.0
新ゴ Pro R
Arial Narrow

Design by Kouhei Sugie

ぼくらの保険相談

● 0.40.100.10
● 0.80.100.30
わんぱくゴシックN U
新ゴ M

ぼくらの保険相談

● 40.0.100.20
● 100.0.60.20
FOT-くろかね Std EB

ぼくらの保険相談

● 80.0.20.20
● 100.0.20.60
カクミン M
カクミン H

ぼくらの
保険相談

● 80.0.10.0
● 100.0.80.60
わんぱくゴシックN U
新ゴ M

ぼくらの
保険相談

● 0.80.20.0
● 0.100.100.40
FOT-くろかね Std EB

ぼくらの
保険
相談

● 60.0.100.10
● 100.0.80.60
カクミン B

ぼくらの
保険相談

● 0.80.100.30
● 40.0.100.20
ふい字P

ぼくらの
保険相談

● 80.0.20.20
● 100.0.20.60
FC-Earth Regular
フォーク R

ぼくらの
保険相談

● 0.100.100.40
● 0.40.100.10
アンチック M
新ゴ L

ぼくらの
保険
相談

● 80.0.20.20
● 100.0.20.60
FOT-ニューシネマA Std D

ぼくらの
保険
相談

● 0.80.20.0
● 0.80.100.30
新ゴ L
新ゴ B

ぼくら
の
保険相談

● 40.0.100.20
● 100.0.60.20
丸アンチック R
ソフトゴシック R

商業風格 > 保險服務

Design by Junya Yamada

保険サロン
My Hoken Room

● 90.50.0.0
Palatino Bold
ヒラギノ明朝 Pro W6

保険サロン
My Hoken Room

● 50.100.100.0
Palatino Bold
ヒラギノ明朝 Pro W6

保険サロン
MY HOKEN ROOM

● 80.0.100.0
News Gothic Std Medium
ヒラギノ 丸ゴ Pro W4

保険サロン
MY HOKEN ROOM

● 100.0.0.0 ● 0.0.0.50
News Gothic Std Medium
ヒラギノ 丸ゴ Pro W4

My Hoken Room
保険サロン

● 90.30.95.0 ● 60.0.100.0 ● 0.50.100.0
● 0.0.0.100
Optima Bold
AXIS Std R

My Hoken Room
保険サロン

● 90.30.95.0 ● 60.0.100.0 ● 0.50.100.0
● 0.0.0.100
Optima Bold
AXIS Std R

My Hoken Room
保険サロン

● 100.100.50.0 ● 0.100.100.0
News Gothic Std Medium
ヒラギノ 丸ゴ Pro W4

MY HOKEN ROOM
保険サロン

● 0.50.100.0
News Gothic Std Medium
ヒラギノ 丸ゴ Pro W4

保険サロン
My Hoken Room

● 70.0.15.0 ● 0.100.100.0 ● 0.0.0.90
New York Regular
AXIS Std R

保険サロン
My Hoken Room

● 0.35.100.0 ● 0.65.100.0 ● 0.0.0.90
New York Regular
AXIS Std R

Design by Akiko Hayashi

CONNECT PRESS つ・な・が・り

● 100.100.0.0　● 0.40.80.0
● 40.0.0.0
Adobe Garamond Pro Bold Italic
こぶりなゴシック Std W6

CONNECT PRESS つ・な・が・り

● 80.20.100.0　● 80.50.0.0
● 10.0.100.0
Adobe Garamond Pro Bold Italic
こぶりなゴシック Std W6

CONNECT PRESS つ・な・が・り

● 0.70.100.0　● 60.0.100.0
● 60.0.0.0
Adobe Garamond Pro Bold Italic
こぶりなゴシック Std W6

CONNECT-PRESS つ・な・が・り

● 100.70.0.0　● 80.20.0.0
Futura Medium
Futura Light
こぶりなゴシック Std W6

CONNECT-PRESS つ・な・が・り

● 0.100.60.0　● 0.45.75.0
Futura Medium
Futura Light
こぶりなゴシック Std W6

CONNECT-PRESS つ・な・が・り

● 100.0.100.0　● 40.0.80.0
Futura Medium
Futura Light
こぶりなゴシック Std W6

つながり
TSU ・ NA ・ GA ・ RI

● 80.100.0.0　● 50.0.100.0
● 0.40.0.0
毎日新聞明朝 Pro L
AG Old Face Bold

つながり
TSU ・ NA ・ GA ・ RI

● 100.60.30.0　● 70.0.20.0
● 20.20.100.0
毎日新聞明朝 Pro L
AG Old Face Bold

つながり
TSU ・ NA ・ GA ・ RI

● 0.80.0.0　● 60.35.0.0
● 0.40.0.0
毎日新聞明朝 Pro L
AG Old Face Bold

TSU・NA・GA・RI

● 90.50.100.20　● 0.100.80.0
● 40.0.40.0
光朝 Std Heavy
AG Old Face Bold

TSU・NA・GA・RI

● 100.0.0.0　● 0.70.100.0
● 60.0.0.0
光朝 Std Heavy
AG Old Face Bold

TSU・NA・GA・RI

● 0.80.90.0　● 70.70.0.0
● 0.50.50.0
光朝 Std Heavy
AG Old Face Bold

商業風格 > 宣傳刊物

Design by Kouhei Sugie

翔翔社報
- 60.0.0.0 ● 20.0.10.80
秀英初号明朝 H

翔翔
社報
- 0.20.40.0 ● 0.50.50.70
ゴシックMB101 U
ゴシックMB101 R

翔翔社報
- 0.10.60.0 ● 40.20.0.60
新ゴ M
新ゴ L

翔翔社報
- 0.20.100.0 ● 40.20.0.80
FOT-ラグランパンチ Std UB

翔 翔 社 報
- 0.20.100.0 ● 20.0.40.60
光朝

翔翔社報
- 40.0.0.0 ● 0.60.100.20
- 0.50.50.70
フォーク R
フォーク M

翔 翔 社 報
- 20.0.100.0 ● 0.60.100.20
FOT-ニューシネマA Std D

翔 翔 社 報
- 0.20.100.0 ● 40.20.0.60
- 80.20.0.0
FOT-筑紫オールド明朝 Pro R

翔翔
社報
- 20.0.100.0 ● 70.0.40.80
カクミン R
カクミン M

翔翔社報
- 40.0.0.0 ● 20.0.10.80
- 20.0.40.60
FOT-くろかね Std EB

翔翔社報
- 20.0.100.0 ● 0.50.50.70
丸フォーク R

翔 翔 社 報
- 0.10.60.0 ● 40.20.0.80
FOT-花風なごみ Std B

Design by Hiroshi Hara

STEP
NEXT.

● 0.0.0.100
Helvetica

STEP
NEXT.

● 0.0.0.100
Helvetica

STEP,NEXT.

● 0.0.0.70　● 0.100.100.0
Helvetica

STEP,NEXT.

● 0.0.0.100　● 100.70.0.0
Helvetica

Think about the future.

● 0.0.0.100　● 30.0.0.0
Desyrel

Think about
the future.

● 90.30.60.30
Desyrel

Moving go on.

● 0.0.0.100　● 0.100.0.0　● 0.0.0.40
● 0.0.0.20
Helvetica Bold

Mooving go on.

● 0.0.0.100　● 0.100.0.0　● 0.0.0.40
● 0.0.0.20
Helvetica Bold

Your Dream
with
Our Solution

● 0.0.0.100　● 50.0.100.0
Helvetica Bold
Desyrel

Your Dream
with **Our Solution**

● 0.0.0.100　● 50.0.100.0
Helvetica Bold
Desyrel

Design by Junya Yamada

Global Network
MITSUBOSHI GROUP

● 100.45.0.50 ● 0.80.100.0
● 0.0.0.70
Arial Narrow Regular
Arial Regular

Global Network
MITSUBOSHI GROUP

● 100.45.0.50 ● 70.30.0.0
● 0.0.0.50
Arial Narrow Regular
Arial Regular

Global Network
MITSUBOSHI GROUP

● 100.45.0.50 ● 40.0.0.25
● 0.100.100.0
Arial Narrow Regular
Arial Regular

Global Network
MITSUBOSHI
GROUP

● 100.0.45.0
Handel Gothic BT Regular
Helvetica Regular

● 30.30.60.0
Helvetica Black
Helvetica Bold

● 45.100.100.0 ● 0.0.0.100
Handel Gothic BT Regular
Helvetica Regular

● 100.45.0.50 ● 0.65.85.0
Helvetica Oblique
Helvetica Regular

● 100.45.0.50 ● 0.100.100.0
Helvetica Bold
Helvetica Regular

● 0.40.100.0 ● 0.0.0.70
Helvetica Black
Helvetica Bold

Global Network
MITSUBOSHI GROUP

● 85.0.15.0 ● 0.0.0.70
Handel Gothic BT Regular
Helvetica Neue 53 Extended

● 45.100.100.0 ● 0.90.85.0
● 0.35.85.0 ● 0.0.0.100
Helvetica Bold
Helvetica Regular

● 60.0.100.0 ● 60.0.0.0
● 0.0.0.80
Handel Gothic BT Regular
Helvetica Neue 53 Extended

Design by Kouhei Sugie

● 80.0.40.0　● 0.30.80.0

● 0.40.100.0　● 70.0.10.0

● 60.20.0.0　● 0.60.60.0

● 0.60.80.0　● 80.0.20.0

● 80.0.60.0　● 10.0.80.0

● 0.60.20.0　● 50.0.0.0

● 70.50.0.0　● 0.30.30.0

● 0.70.60.0　● 40.10.0.0

● 40.0.80.0　● 80.0.30.0

● 0.40.0.0　● 0.80.60.0

● 80.0.10.0　● 0.20.70.0

● 0.80.40.0　● 0.40.20.0

休閒風格＞玩具店

Design by Kouhei Sugie

● 80.0.10.0　　○ 0.0.80.0

● 0.60.10.0　　○ 30.0.0.0

○ 20.0.80.0　　● 80.0.40.0

● 0.30.80.0　　● 0.80.60.0

● 40.20.0.0　　○ 0.10.40.0

● 0.60.60.0　　● 40.0.0.0

● 30.0.30.0　　● 60.10.0.0

● 0.80.30.0　　○ 10.0.70.0

● 0.10.100.0　　● 80.0.20.0

休閒風格＞玩具店

Design by Kouhei Sugie

● 107.182.187　　○ 248.227.81
○ 252.246.253

● 200.59.51　　○ 242.217.199
255.254.238

● 215.130.63　　○ 242.219.232
○ 252.247.250

● 127.181.229　　○ 219.231.176
247.249.237

● 141.146.197　　○ 218.236.250
○ 247.251.254

● 214.133.165　　○ 249.232.171
○ 252.247.242

● 209.109.101　　○ 219.228.133
○ 247.249.228

● 133.190.170　　● 234.197.188
○ 249.238.244

休閒風格 > 玩具店

Design by Kouhei Sugie

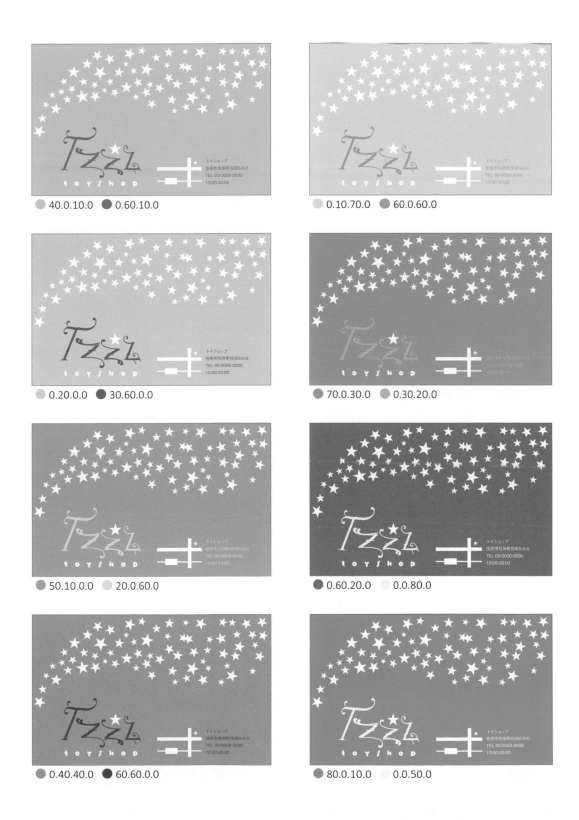

40.0.10.0 0.60.10.0

0.10.70.0 60.0.60.0

0.20.0.0 30.60.0.0

70.0.30.0 0.30.20.0

50.10.0.0 20.0.60.0

0.60.20.0 0.0.80.0

0.40.40.0 60.60.0.0

80.0.10.0 0.0.50.0

Design by Akiko Hayashi

● 187.16.94　● 255.190.0　○ 250.238.215

● 255.117.0　● 200.220.160　○ 242.242.220

● 0.158.45　● 232.75.52　○ 250.233.218

● 228.24.20　● 26.133.60　○ 244.233.206

● 224.210.130　● 210.20.60　● 18.32.63

● 97.178.45　● 255.154.34　○ 240.255.215

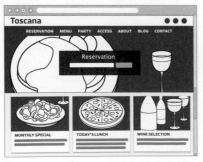

● 0.48.142　● 157.37.104　○ 255.250.225

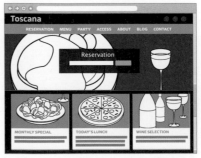

● 238.233.58　● 154.170.34　● 51.0.0

休閒風格＞商店

Design by Akiko Hayashi

● 0.100.10.0　● 0.70.0.0　● 50.90.0.80

● 30.60.50.70　● 30.100.30.0　○ 0.0.40.0

● 30.0.90.0　○ 0.0.100.0　● 90.0.100.20

● 0.70.100.0　● 0.30.70.0　● 80.100.50.0

● 0.0.50.0　● 40.0.70.0　● 0.75.85.0

● 60.0.100.0　● 100.0.60.0　● 0.80.90.0

● 0.10.100.0　● 0.30.100.0　● 100.0.70.0

● 70.0.20.0　● 40.0.10.0　● 0.100.10.0

02

搭配應用 IDEA

休閒風格＞學校

Design by Akiko Hayashi

0.20.90.0　　60.0.90.0

70.0.70.0　　60.10.0.0

30.0.0.0　　0.10.55.0

60.0.0.0　　85.60.0.0

0.30.70.0　　0.60.50.0

20.0.50.0　　10.20.50.0

60.0.40.0　　90.0.40.0

30.0.70.0　　60.0.60.0

休閒風格＞活動

Design by Akiko Hayashi

- 100.0.100.0
- 0.35.100.0
- 30.100.100.0
- 0.100.100.50

- 100.50.100.0
- 0.60.100.0
- 70.90.0.0
- 90.100.0.0

- 60.100.0.0
- 100.40.60.0
- 10.30.100.0
- 0.60.50.20

- 0.90.100.0
- 0.0.100.0
- 60.0.100.10
- 100.30.100.0

- 90.100.0.0
- 0.60.70.0
- 70.0.0.0
- 100.0.50.0

- 0.80.100.10
- 60.0.50.0
- 80.60.0.0
- 20.100.0.0

- 20.100.20.0
- 80.0.70.0
- 0.30.100.0
- 0.20.60.0

- 80.50.0.0
- 20.0.70.0
- 0.50.80.0
- 0.80.100.0

- 0.100.50.0
- 0.0.100.0
- 30.0.30.0
- 60.0.40.0

Design by Akiko Hayashi

● 0.10.70.0 ● 90.50.100.20
● 15.80.90.0

● 20.0.70.0 ● 20.40.50.0
● 80.20.100.0

● 0.85.100.0 ● 100.0.100.0
● 0.0.70.20

● 0.20.100.0 ● 80.0.15.30
● 70.90.0.0

● 0.70.0.80 ● 30.70.100.0
● 0.20.100.0

● 0.90.100.20 ● 100.40.100.0
● 15.40.60.0

● 0.80.100.30 ● 100.0.100.30
● 0.30.100.0

● 50.0.10.0 ● 30.0.70.0
● 60.100.60.0

● 100.0.80.20 ● 30.50.50.0
● 10.10.30.0

● 0.0.100.0 ● 50.0.0.0
● 30.70.80.0

● 0.100.80.0 ● 100.40.40.0
● 20.25.25.0

● 0.50.100.0 ● 70.0.0.0
● 100.60.0.20

休閒風格 > 電影 banner

Design by Akiko Hayashi

● 230.0.8　● 85.0.0

● 40.180.220　● 15.0.66

● 154.0.230　● 34.0.85

● 255.230.90　● 52.70.0

● 0.204.100　● 0.42.37

● 190.195.255　● 0.25.68

● 255.123.0　● 170.0.0

● 255.200.0　● 160.0.0

Design by Kumiko Hiramoto

● 0.55.45.0 　**●** 55.0.35.0
○ 0.10.10.0
Anja Eliane

● 0.10.0.0 　**●** 35.60.65.20
● 45.0.20.0 　**●** 0.20.20.0
● 0.50.25.0
Oval Single

● 0.25.15.0 　**●** 35.30.0.0
● 0.70.25.0 　**●** 70.75.30.0
Curlz MT

● 0.40.100.0 　**●** 50.0.20.0
○ 0.10.30.0 　**●** 50.50.60.0
● 40.0.80.0 　**●** 0.65.35.0
Anja Eliane

○ 10.0.0.0 　**●** 0.35.0.0
● 50.10.0.0 　**●** 0.20.20.0
● 10.0.60.0
Oval Single

● 20.0.15.0 　**●** 40.5.60.0
● 0.60.60.0 　**●** 40.55.55.15
Curlz MT

● 45.10.0.0 　**●** 30.0.0.0
Gill Sans Ultra Bold

● 0.20.15.0 　**●** 0.40.20.0
● 0.80.35.0
Rebekah's Birthday
Curlz MT

● 0.20.65.0 　**●** 50.50.60.0
● 10.10.20.0
Chalkduster

● 0.45.30.0 　**●** 0.25.20.0
Gill Sans Ultra Bold

● 35.0.100.0 　**●** 0.70.80.0
● 10.0.50.0
Rebekah's Birthday
Curlz MT

● 0.30.75.0 　**●** 60.0.30.0
● 55.0.90.0 　**●** 0.0.10.5
● 25.30.35.0 　**●** 0.50.75.0
Chalkduster

休閒風格 > 量販店

Design by Junya Yamada

● 0.100.100.0　　○ 0.0.100.0　　● 0.0.0.100

AstroZ KtD
A-OTF 新ゴ PRO H

● 0.80.100.0　　● 100.100.50.25

AstroZ KtD
A-OTF 新ゴ PRO H

● 0.100.100.0　　○ 0.0.90.0　　● 0.0.0.100

AstroZ KtD
A-OTF 新ゴ PRO H

● 0.100.100.0　　○ 0.0.100.0　　● 0.0.0.100

AstroZ KtD
A-OTF 新ゴ PRO H

● 0.80.100.0　　● 0.40.100.0

ヒラギノ丸ゴ Pro W4

● 100.15.45.0

Helvetica Neue Condensed Bold
ヒラギノ丸ゴ Pro W4

● 85.90.0.0　　● 0.35.100.0

Impact Regular
Helvetica Bold Condensed Oblique

● 100.70.0.0　　● 0.100.100.0

Impact Regular
Helvetica Bold Condensed Oblique

● 100.100.0.0　　● 65.0.100.0

Impact Regular
Helvetica CE Bold Condensed

● 100.30.0.0　　● 25.100.0.0

Impact Regular
Helvetica CE Bold Condensed

Design by Akiko Hayashi

みらい塾

● 100.80.0.0 ● 60.0.100.0
● 0.30.50.0
C & G れいしっく

みらい塾

● 0.80.100.0 ● 0.15.100.0
● 30.0.30.0
C & G れいしっく

● 80.30.0.0 ● 20.40.0.0
● 30.0.0.0
C & G れいしっく

● 100.0.100.30 ● 70.0.10.0
● 20.0.80.0 ● 0.0.50.0
C & G れいしっく

みらい塾

○ 0.0.0.0 ● 0.0.100.0
● 10.50.0.0 ● 70.0.0.0
C & G れいしっく

● 0.0.100.0 ● 70.0.0.0
● 0.70.100.0 ● 90.20.100.0
C & G れいしっく

● 100.100.0.0 ● 20.0.80.0
C & G れいしっく

● 80.30.20.0 ● 0.100.100.0
C & G れいしっく

● 0.80.30.0 ● 60.0.0.0
C & G れいしっく

● 100.0.0.0 ● 50.0.80.0
C & G れいしっく

● 100.0.100.0 ● 0.20.100.0
C & G れいしっく

● 0.80.90.0 ● 60.70.0.0
C & G れいしっく

休閒風格 > 補習班

Design by Junya Yamada

● 100.40.10.0
ヒラギノ丸ゴPro W4

● 0.60.100.0
ヒラギノ丸ゴPro W4

● 100.0.0.0　● 50.0.0.0
● 0.0.100.0
ヒラギノ丸ゴPro W4

● 75.0.25.0　● 0.50.75.0
ヒラギノ丸ゴPro W4

● 50.0.100.0　● 0.35.85.0
ヒラギノ丸ゴPro W4

● 15.15.100.0　● 65.0.25.0
ヒラギノ丸ゴPro W4

● 50.70.80.70
Poco Ultra

● 90.30.100.30
Poco Ultra

● 80.15.0.0　● 0.30.80.0
Poco Ultra

● 90.30.100.0　● 0.0.0.70
Poco Ultra

● 90.30.100.0　● 0.0.0.70
Poco Ultra

● 90.30.100.0　● 0.0.0.70
● 0.0.0.45
Poco Ultra

Design by Kumiko Hiramoto

● 60.0.90.0　● 0.50.20.0　● 0.0.0.100
漢字タイポス415 Std R
Chaparral Pro

● 80.90.100.0　● 45.100.50.0　● 0.35.100.0
漢字タイポス415 Std R
Chaparral Pro

Natural Life

● 30.30.50.0　● 40.0.100.0　● 0.0.0.100
小塚ゴシック Pro M
Gill Sans Light
Bradley Hand ITC TT Bold
Chaparral Pro

Natural Life

● 100.25.100.0　● 0.85.85.0　● 0.0.0.100
小塚ゴシック Pro M
Gill Sans Light
Bradley Hand ITC TT Bold
Chaparral Pro

毎日の暮らしを、ちょっとスマートに。

● 0.0.0.100　● 50.0.15.0
小塚ゴシック Pro R
Miso

毎日の暮らしを、ちょっとスマートに。

● 0.0.0.100　● 0.90.85.0　● 80.0.100.0
小塚ゴシック Pro R
Miso

毎日の暮らしを、ちょっぴり楽しく。

● 0.0.0.100　● 0.50.20.0
小塚ゴシック Pro M
Eager Naturalist
Futura Condensed Medium

毎日の暮らしを、ちょっぴり楽しく。

● 0.0.0.100　● 80.0.60.0　● 0.65.20.0
● 0.25.80.0　● 65.15.0.0
小塚ゴシック Pro M
Eager Naturalist
Futura Condensed Medium

毎日の暮らしを、すこしだけ贅沢に。

ナチュラル・ライフ

● 0.0.0.100　● 0.0.0.60　● 40.40.75.0
丸明Katura
LainieDaySH

毎日の暮らしを、すこしだけ贅沢に。

ナチュラル・ライフ

● 0.0.0.100　● 35.100.0.0
丸明Katura
LainieDaySH

Design by Hiroshi Hara

CARROT
CLUB

● 0.80.100.0 ● 75.0.100.0
● 0.0.0.100
Century Gothic

CARROT
CLUB

● 0.80.100.0 ● 75.0.100.0
Century Gothic

 CARROT
CLUB

● 0.80.100.0 ● 75.0.100.0
● 0.0.0.100
Century Gothic

● 20.0.100.0 ● 0.0.0.100
Desyrel

● 50.0.100.0 ● 0.0.0.100
Desyrel

● 30.20.20.0 ● 80.0.60.0
● 0.40.0.0
Desyrel

● 0.100.0.0 ○ 0.0.100.0
Century Gothic
A-OTF徐明Std L

● 0.80.100.0 ● 75.0.100.0
Century Gothic
A-OTF徐明Std L

● 20.100.100.0 ● 15.85.85.0
Century Gothic
A-OTF徐明Std L

● 50.70.90.0 ● 0.30.100.0
Quilline Script thin

● 60.0.100.0 ● 0.100.100.0
Quilline Script thin

● 0.30.100.0 ● 40.100.100.0
Quilline Script thin

Design by Kouhei Sugie

● 20.0.0.0 ● 0.80.20.0

くもやじ

● 10.0.0.10 ● 0.80.100.0

新ゴ U
はせトッポ U

● 0.10.40.0 ● 100.10.0.10

カクミン B

● 40.0.100.0 ● 80.60.0.40

ソフトゴシック U
丸アンチック U

● 30.10.0.0 ● 0.80.80.40

ニューシネマ A

● 0.0.0.10 ● 100.0.20.0

新ゴ L
わんぱくゴシックN L

● 10.0.0.0 ● 80.80.0.0

丸フォーク M

● 0.20.0.0 ● 0.100.80.0

ロダンマリア EB

● 20.0.10.0 ● 100.0.80.0

A1明朝

● 10.0.40.0 ● 70.0.100.20

コミックレゲエ B

● 40.0.0.0 ● 100.20.0.60

ラグランパンチ UB

● 10.10.0.0 ● 0.40.40.60

花風なごみ B

休閒風格 ＞ 漫畫

Design by Akiko Hayashi

COMIC
ゆにぞん

● 100.20.10.0　● 0.100.90.0
A1明朝 Std Bold
Futura Bold

COMIC
ゆにぞん

● 70.0.90.0　● 0.60.100.0
A1明朝 Std Bold
Futura Bold

COMIC
ゆにぞん

● 0.65.0.0　● 60.0.0.0
A1明朝 Std Bold
Futura Bold

COMIC ゆにぞん

● 0.90.60.0　● 0.10.30.0
丸アンチック Std B
Futura Bold

COMIC ゆにぞん

● 100.20.0.0　● 20.0.10.0
丸アンチック Std B
Futura Bold

COMIC ゆにぞん

● 80.10.100.0　● 10.0.50.0
丸アンチック Std B
Futura Bold

COMIC
ゆにぞん

● 0.60.0.0　● 50.0.0.0
● 30.0.80.0
A-OTF タカハンド Std H
Futura Bold

COMIC
ゆにぞん

● 80.80.0.0　● 20.80.0.0
● 0.50.90.0
A-OTF タカハンド Std H
Futura Bold

COMIC
ゆにぞん

● 70.0.0.0　　0.0.80.0
● 0.100.20.0
A-OTF タカハンド Std H
Futura Bold

　0.0.80.0　● 50.70.0.0
ハルクラフト Std Heavy
Futura Bold

　0.0.80.0　● 100.0.40.0
ハルクラフト Std Heavy
Futura Bold

　0.0.80.0　● 0.90.0.0
ハルクラフト Std Heavy
Futura Bold

Design by Akiko Hayashi

● 0.90.0.0　　　 0.0.80.0
リュウミン Pro H-KL

● 70.20.0.0　● 0.50.10.0
リュウミン Pro H-KL

● 20.80.100.0　● 60.0.0.0
リュウミン Pro H-KL

　 0.0.80.0　● 70.0.40.0
● 0.60.10.0
ハッピー N Std H

○ 0.0.0.0　● 0.80.10.0
● 50.0.50.0
ハッピー N Std H

● 55.80.100.30　　 10.0.80.0
● 0.50.80.0
ハッピー N Std H

● 80.35.20.0　　 0.0.50.0
● 0.90.80.0
Falcon-K

● 50.85.0.0　　 0.5.25.0
● 40.0.80.0
Falcon-K

○ 0.0.0.0　● 50.100.30.0
　 0.0.100.0
Falcon-K

● 60.100.50.0　● 60.60.100.0
0.0.30.0
DFP 優雅宋 W7

● 0.90.20.0　● 90.0.60.0　
10.0.15.0
DFP 優雅宋 W7

● 50.100.0.0　● 90.70.0.0
　 10.15.0.0
DFP 優雅宋 W7

休閒風格＞漫畫

Design by Kumiko Hiramoto

● 0.0.0.100　● 0.0.0.60
DF綜藝體 Std W9
DF特太ゴシック体 Std
Bebas

● 20.100.100.10　● 0.0.0.60　● 100.70.0.0
● 0.30.100.0　● 0.0.0.100
DF綜藝體 Std W9
DF特太ゴシック体 Std
Bebas

● 0.0.0.100　● 0.0.0.40　● 0.0.0.10
DC愛 Std W5

● 15.100.0.0　● 0.30.100.0　● 45.0.15.0
● 50.100.0.0
DC愛 Std W5

● 0.0.0.100　● 0.0.0.45
漢字タイポス415 Std R
F1-とんぼ B
Abadi MT Condensed Extra Bold

● 0.90.60.0　● 0.0.100.0　● 100.0.45.0
● 0.0.0.100
漢字タイポス415 Std R
F1-とんぼ B
Abadi MT Condensed Extra Bold

● 0.0.0.100　● 0.0.0.50
GoodTimesRg-Regular
モトギ

● 0.0.0.100　● 100.65.0.0　● 25.100.100.0
GoodTimesRg-Regular
モトギ

● 0.0.0.100
DC寄席文字 Std W7
DCひげ文字 Std W5

● 20.100.100.10　● 100.70.0.0　● 25.25.50.0
● 0.0.0.40　● 0.0.0.100
DC寄席文字 Std W7
DCひげ文字 Std W5

02

Design by Junya Yamada

Tokyo Success Agency

● 100.0.0.0 ● 0.0.0.100
Myriad Pro Bold Condensed

Tokyo Success Agency

● 60.0.100.0 ● 90.30.100.30
● 0.0.0.100
Myriad Pro Bold Condensed

Tokyo Success Agency

● 0.100.100.0 ● 0.100.100.30
● 0.0.0.60
Myriad Pro Bold Condensed

● 0.70.100.0 ● 0.0.0.100
Helvetica Black Condensed Oblique
Helvetica Regular

● 0.0.0.90 ● 50.0.100.0
Helvetica Black Condensed Oblique
Helvetica Oblique

● 55.90.80.35 ● 55.15.25.0
Helvetica Black Condensed Oblique
Helvetica Bold Oblique

● 0.20.100.0 ● 0.0.0.100
Compacta Bold BT

● 0.20.100.0 ● 0.0.0.100
Compacta Bold BT

● 0.20.100.0 ● 0.0.0.100
Compacta Bold BT

Design by Junya Yamada

● 30.50.90.20
Aurora Bold Condensed BT
Verdana Bold

● 30.100.100.70
Aurora Bold Condensed BT
Verdana Bold

● 90.30.95.30　● 20.65.100.0
Aurora Bold Condensed BT
Verdana Bold

● 10.100.100.0
Aurora Bold Condensed BT
Verdana Bold

● 0.30.90.0　● 0.0.0.100
Aurora Bold Condensed BT
Verdana Bold

● 100.80.30.0　● 75.35.100.0
Aurora Bold Condensed BT
Verdana Bold

● 0.80.80.0　● 0.0.0.100
Revue BT Regular
Capitals Regular

● 40.0.90.0　● 100.70.70.20
Revue BT Regular
Capitals Regular

● 25.75.0.0　● 0.60.100.0
● 60.0.30.0　● 0.0.0.100
Revue BT Regular
Capitals Regular

● 90.50.100.30　● 50.50.60.20
Aachen Bold BT
Capitals Regular

● 0.30.90.0　● 0.80.100.0
● 50.100.40.0　● 0.0.0.100
Aachen Bold BT
Capitals Regular

● 15.70.100.0　● 85.40.25.0
● 0.0.0.100
Aachen Bold BT
Capitals Regular

Design by Kouhei Sugie

● 0.20.100.20　● 60.0.60.60

Bodoni Poster

● 20.10.0.0　● 0.90.100.20

Eurostile Bold Extended Two

● 0.80.80.0　● 80.20.0.40

Ironwood

● 30.0.100.0　● 100.20.0.60

Helvetica Inserat Roman

● 60.0.0.0　● 0.40.80.80

Juniper

● 50.40.0.0　● 0.60.80.70

Copperplate Bold

● 0.20.80.40　● 100.10.0.60

ITC Serif Gothic Black

● 20.0.100.10　● 0.60.100.40

Blackoak

● 30.0.10.0　● 0.100.80.60

Friz Quadrata Bold

● 40.10.0.0　● 0.70.100.60

Antique Olive Nord

● 10.0.80.0　● 100.0.10.60

ITC Eras Ultra

● 0.40.100.10　● 0.20.40.80

Din Black

Design by Junya Yamada

● 0.100.100.0　● 0.0.0.100
DFP祥南行書体W5

● 15.30.70.0　● 15.100.100.0
● 0.0.0.100
DFP祥南行書体W5

● 15.100.100.0
● 100.100.65.25
DFP祥南行書体W5

● 0.100.100.0　● 0.0.0.100
DFP祥南行書体W5

● 0.100.100.0　● 0.0.0.100
DFP祥南行書体W5

● 0.100.100.0
DFP祥南行書体W5

● 0.100.100.0　● 0.0.0.100
YAKITORI Regular
Bank Gothic Medium

● 0.100.100.0　● 30.40.70.0
YAKITORI Regular
Bank Gothic Medium

● 30.100.100.0　● 20.30.60.0
● 0.0.0.100
YAKITORI Regular
Bank Gothic Medium

● 0.100.100.0　● 0.20.100.0
● 0.0.0.100
YAKITORI Regular
Bank Gothic Medium

● 0.100.100.0　● 0.25.100.0
YAKITORI Regular
Bank Gothic Medium

● 0.100.100.0　● 0.25.100.0
● 0.0.0.100
YAKITORI Regular
Bank Gothic Medium

搭配應用 IDEA

強勢風格 > 會刊雜誌

Design by Akiko Hayashi

● 20.100.100.0　● 90.60.0.0
Aachen Bold
DIN-Black

● 80.20.100.0　○ 0.30.100.0
Aachen Bold
DIN-Black

● 100.80.0.0　● 0.0.0.100
Aachen Bold
DIN-Black

● 90.100.20.0　● 10.50.0.0
Tokyo-OneSolid
Nothing You Could Do Regular

● 100.20.40.0　● 0.50.70.0
Tokyo-OneSolid
Nothing You Could Do Regular

● 60.0.100.0　● 70.70.0.0
Tokyo-OneSolid
Nothing You Could Do Regular

● 85.55.0.0　○ 20.0.85.0
Over the Rainbow Regular
DIN-Black

● 0.80.100.0　● 60.0.0.0
Over the Rainbow Regular
DIN-Black

● 70.100.0.0　○ 0.0.100.0
Over the Rainbow Regular
DIN-Black

● 0.0.0.100　● 65.25.0.0
TriplexItalicExtrabold
DIN-Black

● 100.90.0.0　● 0.20.100.0
TriplexItalicExtrabold
DIN-Black

● 50.100.85.20　● 50.0.10.0
TriplexItalicExtrabold
DIN-Black

DESIGN
3000

デザイン3000!
設計點子3000

作　　者 | Hideaki Ohtani（大谷秀映）、Kouhei Sugie
（杉江耕平）、Hiroshi Hara（ハラヒロシ）、
Akiko Hayashi（ハヤシアキコ）、Kumiko
Hiramoto（平本久美子）、Junya Yamada
（ヤマダジュンヤ）
譯　　者 | 吳易尚
發 行 人 | 林隆奮 Frank Lin
社　　長 | 蘇國林 Green Su

出版團隊

總 編 輯 | 葉怡慧 Carol Yeh
日文主編 | 許世璇 Kylie Hsu
企劃編輯 | 高子晴 Jane Kao
責任行銷 | 鄧雅云 Elsa Deng
封面裝幀 | 池婉珊 Dinner Illustration
版面構成 | 譚思敏 Emma Tan

行銷統籌

業務處長 | 吳宗庭 Tim Wu
業務主任 | 蘇倍生 Benson Su
業務專員 | 鍾依娟 Irina Chung
業務秘書 | 陳曉琪 Angel Chen、莊皓雯 Gia Chuang
行銷主任 | 朱韻淑 Vina Ju

發行公司 | 精誠資訊股份有限公司　悅知文化
　　　　　105台北市松山區復興北路99號12樓
訂購專線 | (02) 2719-8811
訂購傳真 | (02) 2719-7980
專屬網址 | http://www.delightpress.com.tw
悅知客服 | cs@delightpress.com.tw

ISBN：978-986-510-213-5
建議售價 | 新台幣480元
初版一刷 | 2022年5月

國家圖書館出版品預行編目資料

設計點子3000／大谷秀映, 杉江耕平, ハラヒロシ, ハ
ヤシアキコ, 平本久美子, ヤマダジュンヤ 著. -- 初版.
-- 臺北市：精誠資訊股份有限公司, 2022.05
　面；　公分
ISBN 978-986-510-213-5（平裝）
譯自：デザイン3000
1. 版面設計 2. 平面設計

964　　　　　　　　　　　　　　　　111004034

建議分類 | 藝術設計

デザイン3000 (Design 3000 : 7245-3)
© 2021 Hideaki Ohtani,Kouhei Sugie,Hiroshi Hara,Akiko Hayashi,Kumiko Hiramoto,Junya Yamada
Original Japanese edition published by SHOEISHA Co.,Ltd.
Traditional Chinese Character translation rights arranged with SHOEISHA Co.,Ltd.
in care of Tuttle-Mori Agency, Inc. through Future View Technology Ltd.
Traditional Chinese Character translation copyright © 2022 by SYSTEX Corporation

本書若有缺頁、破損或裝訂錯誤，請寄回更換　Printed in Taiwan